U0023723

遊程規劃與設計

Tour Planning and Design

張瑞奇◎著

國家圖書館出版品預行編目（CIP）資料

遊程規劃與設計 / 張瑞奇著. -- 初版. -- 新
北市：揚智文化, 2019.06
面；　公分. --(觀光旅運系列)

ISBN 978-986-298-326-3（平裝）

1.旅遊業管理　2.休閒活動

992.2　　　　　　　　　　　　108009311

觀光旅運系列

遊程規劃與設計

作　　者 / 張瑞奇
出 版 者 / 揚智文化事業股份有限公司
發 行 人 / 葉忠賢
總 編 輯 / 閻富萍
特約執編 / 鄭美珠
地　　址 / 22204 新北市深坑區北深路三段 258 號 8 樓
電　　話 / 02-8662-6826
傳　　真 / 02-2664-7633
網　　址 / http://www.ycrc.com.tw
E-mail / service@ycrc.com.tw
I S B N / 978-986-298-326-3
初版一刷 / 2019 年 6 月
定　　價 / 新台幣 350 元

序

　　旅遊與旅行的概念不完全相同。旅遊是一種娛樂活動，但涉及複雜的社會現象學習與生命體驗。在古代，旅遊休閒僅限於高官及富裕階層，到遙遠的地方，欣賞宏偉的建築和藝術，學習新的語言，體驗不同的文化，品嘗當地的異國料理。最早的休閒旅遊可以追溯到羅馬共和國時期，富裕人家去做SPA和海濱度假。但隨著時代進步、科技演進、以及社會福利政策，大眾旅遊興起，透過旅行社安排，在領隊、導遊的帶領下，人人有機會參加價格合理，有計劃有組織的跟團體旅遊活動。在旅行社的行程規劃與角色扮演下，有助於一般大眾與富豪一樣，有對等之機會可以從事休閒活動，體驗不同的社會文明與心靈成長。

　　世界是一本書，人生就是一場旅行，走了一趟，才知道所有地表都不是平的。旅行有許多傳說，也有許多建言與名言，人人期待有機會踏上異國，在未知的旅程中，有意外的人生體驗。只是，驚喜的意外，不完全是正面的，或許這才是真正人生。「人生，是一次漫長的自助旅行。自己，是唯一適任的最佳導遊，學著喜歡自己，才能啟動生命的熱誠，走向款寬闊的人生（吳若權）」。有人認為，「旅行，能讓你付出卻變得更富有」。有人建議「人生如果不是一場美好的冒險，那就什麼也不是了」。沒有走過遙遠的路，不知道世界的偉大！沒有體驗，不知道曾經擁有是多麼的幸運！不要聽他們說什麼，自己去看看吧！當你踏上一個不為人知的領土時，生活才真正開始了，因為旅行不僅僅是看到景點，它讓我們有機會思考我們是誰！以上這些名言或勸言雖然有些陳腔爛調，但爾而午夜夢迴，想一想，或許會帶來一些火花，也許值得去執行嘗試？

　　行程規劃與設計雖然有其可追隨之原則與原理，但許多內容規劃見仁見智，人人想法不同，因為我們背景不同，需求相異。所幸我們的社會是多元的，大家不會只愛同一個人，對美的認知也不完全一樣。強迫一群認知不同的遊客聚集在一起去欣賞自以為是最美的事物是相當不智與冒險的。了解消費者需求，客製化規劃行程，透過溝通再溝通，才能規劃出最適合但未必是最完美的旅遊產品，畢竟最完美的旅遊產品必須相對付出最「完美」的代價，不是人人負擔得起。

　　行程規劃與設計安排，人是關鍵因素，不只是行程設計人員角色扮演重要，服務接觸人員更不容忽視，然而消費者之需求更重要，「The customer is king」，雖然不見得人人贊同，但沒有顧客，生意難做，了解消費者心理，如消費者購買決策與消費行為，是有助於產品設計、包裝與遊程服務的。

張瑞奇 謹識

2019年2月撰於靜宜大學觀光系

目　錄

附 錄 201

Chapter 1

旅遊之定義與分類及旅遊動機

推動觀光發展因素很多，過去由於國家版圖的擴充，是發展觀光最大的原始推手，如羅馬帝國、大英帝國，以及中國歷代朝代國土擴充，帶動了領域之間的道路建設、旅遊安全，促使官員下鄉訪查，軍人防務流動、商人進行貿易交易，衍生出各類旅遊休閒活動。無可否認後來之工業革命及科技發展，縮短了旅遊時間並增加了旅遊舒適度，加強人們旅遊的動力與頻率。最後現代的社會福利政策有薪假日（paid holiday）及工時縮短，將旅遊度假變成一種時尚，成為現代人們生活中的一部分。旅遊已經不再是有錢人的活動，它變成大眾化，人人可以進行之休閒活動。

本章涵蓋四節，內容包含旅行社之功能與價值、何謂旅遊活動、旅遊之相關分類，以及刺激人們旅遊之各項旅遊動機。

 ## 第一節　旅行社之功能與價值

傳統上旅遊業者是扮演中介（包括旅遊產品批發商和旅遊產品代理零售商）角色，透過提供中介服務來販售旅遊相關產品，如航空機位、飯店房間、遊樂園門票等獲取收益，他們規劃或包裝行程，輔以完善的專業技能與知識解說，提供遊客各方面的生活常識，服務不同之遊客各項旅遊需求，為顧客帶來歡樂（圖1-1）。事實上，旅遊業者不只是扮演買賣中間商角色，他們也是人與人溝通的橋樑，並扮演著開發商之角色，協助政府單位對外宣傳，帶入觀光客源，促使產業升級，同時也扮演著維護社會環境永續生存的角色，協助生態保育，讓一地之傳統產業及自然環境得以繼續發展。

由於旅遊產品無形性之特性，顧客在購買旅遊服務前，無法看到、觸摸到產品價值，只能靠想像，交易是建立在信用之下，因此旅行社的聲譽與專業就相當重要。旅遊業者提供專家指導建議，消費者可節省時間和

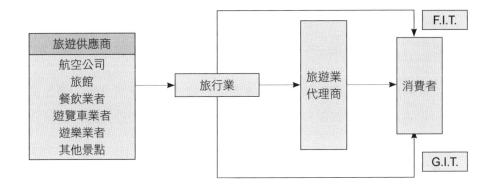

備註：
F.I.T.＝Foreign Independent Tourists（國外自助旅行遊客）
G.I.T.＝Group Inclusive Tour(ists)（團體旅遊遊客）

圖1-1　旅遊業者的中介角色

金錢，並順利達到目的地，完成工作使命，讓顧客免受未知陷阱和隱藏成本的損害，他們提供額外價值，協助緊急求助，增加遊客安全保障。旅遊業者的專業服務對國家社會的整體貢獻可分為經濟價值、社會環境價值及精神健康價值三方面。

一、經濟價值

旅行社結合各種產業之專業化服務，可帶動相關產業的發展，讓相關觀光行業得以持續經營。他們改善國際收支平衡、促進國際貿易、推動投資環境、促進並均衡國家發展、推動政府投資基礎建設，並加速地方繁榮與生活品質、創造就業機會、增加國民所得及政府稅收。有關旅行社之經濟貢獻包含：

1.外國遊客入境：國際遊客在國內的商務和休閒旅行支出，包括交通

支出等。

2.國內旅行和旅遊支出：該國居民在該國家內的商務和休閒旅行支出。

3.政府支出：政府用於直接招徠遊客相關的旅遊服務支出，例如文化建設（如展覽館、博物館）或娛樂園開發（如動物園、國家公園）。

4.內部旅遊消費：直接與遊客打交道的觀光相關行業在一國家內產生服務的收入。

二、社會環境價值

旅遊業者推動國際間文化交流及相互瞭解，扮演民間無形的外交實質關係，除了建立國家現代化的新形象外，他們也推動鄉村休閒旅遊及生態觀光，支持維護環境保護，促進農業經營，提高人文和自然資源的附加價值。

三、精神健康價值

旅行社透過專業安排，透過常識與知識分享，將人文思考帶入平常生活，拓展遊客人生觀，現代人因城市生活空間的壓力，需要透過專業安排，提升生活質量，充實生命價值。

旅遊業是勞力密集的產業，靠群體人力合作長時間服務來賺取利潤，跟其他行業相比，人力成本花費較多，因旅行社是以「人」為產業之核心，人力資源與品質是成功關鍵，由於人的服務很難標準化與規律化，再加其他不可抗拒因素，產品保證相當困難。由於旅遊商品同質性高、產品容易被模仿，加上資金需求低、產業進入門檻低，造成市場競爭

相當激烈，想要在競爭環境中脫穎而出，必須仰賴差異化的安排及專業化之服務來創造更高的企業價值。

　　未來旅行社透過集團化、專業化、網路化的方向發展。旅行社與國外旅行社合資，引入國外較先進的管理和技術，透過靈活的經營機制，旅遊產品變得更多元化，透過網路經營與行銷，產品更透明化，藉此強化服務規模與品質，擴大旅行社企業的規模和實力，改變現有台灣旅行社普遍存在的「小、弱、不利競爭」的環境。

 ## 第二節　何謂旅遊？

　　旅遊是離開居住地短暫的體驗活動，涉及政治、經濟、文化、歷史、地理、法律等各個社會領域的體驗。旅遊也是一種休閒娛樂活動，具有異地性和暫時性等特徵。旅遊具有觀光和遊歷兩個不同的層次，前者歷時短，體驗較淺；後者則歷時較久，對異地文化體驗較深入。世界旅遊組織對從事旅行活動的旅客的定義是某人出外最少離家55英里，或至少逗留二十四小時，到其居住地及工作外的地方進行休閒或公務等活動。

　　廣義上旅遊與旅行是同一件事，但有人認為旅遊與旅行的概念不同。旅行則是一種體驗和感悟的過程。體驗自然，感悟人生，把一切遭遇都視為人生的一種經歷與體驗，量力而安。旅遊就是一種遊覽活動，是一種消遣和消費的過程，較講究行程內容品味，事先安排妥當，如行得順利，住得舒適，玩得開心，吃得美味。根據維基百科，人們認為觀光者（tourists）和旅行者（travelers）是同一個人，但從技術上講，這兩個名詞是分開不同的。一般認為旅行者是travelers，是較傾向獨自旅行，偏向較克難之旅遊方式（如攜帶簡單行囊，喜歡拍風景和人文，吃住較簡單，獨享那安靜的一角，走自己喜歡的路線並喜歡探訪清幽路徑）。

觀光客參與團體旅行，偏向較舒適之旅遊方式（如攜帶很多行李，喜歡自拍，選擇較豪華飯店及享受高檔美食，走大眾的路線與選擇知名地點）。但觀光客外出旅行也不純粹是一種休閒活動，可能包含其他目的。世界旅遊組織將觀光客定義為人們旅行到非自己居住環境的地方「從事休閒、商務或其他目的，連續不超過一年時間，主要商務旅遊活動包括參加會議和展覽」。但也有單位定義觀光客為外出旅行以快樂為目的旅行者。其他相關類之英文名稱包含traveler、journeyer、voyager、tripper、globetrotter、holiday-maker、sightseer、excursionist。本書為減少困惑，不將旅遊與旅行做細部區隔，一概以旅遊稱之。

旅遊（a tour）是到一個特定或幾個地方訪問的來回旅程，也可以指到國外工作的一段時間。根據我國「發展觀光條例」對導遊人員（tour guide/ tourist guide）所下的定義，指執行接待或引導來本國觀光旅客旅遊業務而收取報酬之服務人員。因此導遊也是指帶領遊客遊玩並提供有關旅遊景點訊息的人。至於領隊人員（tour manager/ tour leader/ tour conductor/ tour escort），係指執行引導出國觀光旅客團體旅遊業務而收取報酬之服務人員。從消費者立場我們期待從事領隊工作須具備下列條件（另外參閱第八章）：

1.豐富的旅遊專業知識、良好的外語表達能力。
2.具備多項才能，適時扮演各種不同的角色。
3.強健的體魄、端莊的儀容與適當的穿著。
4.生動活潑的解說與溝通能力。
5.良好的品性及操守，誠懇的服務態度。
6.能掌握局勢、隨機應變，注意旅客安全，預防意外事件。
7.領導統御的能力。

若從旅遊業者立場，領隊扮演旅行業者與旅客之間的橋樑，領隊是

代表公司執行業務的一份子，所以言談舉止需要謹言慎行、善盡職守、熱忱服務，以謀求全體團員之整體禮儀為最主要的努力方向。領隊正確的工作態度被期待為：

1. 平等、誠實對待所有團員，保持中立的立場。
2. 維持專業形象，避免與團員有任何感情或財務糾紛。
3. 監督導遊、司機，密切配合，澈底執行行程內容。
4. 提供良好服務品質，提高旅客滿意度，創造再次銷售。

 ## 第三節　旅遊分類

假日，是指大多數人都不用上班及上課的日子，通常是紀念特別事件的日子。假日的習俗通常與宗教信仰或特別慶典有關，例如主日（Holy Day，也叫禮拜日）、復活節及聖誕節、中秋節、清明節等。如今假期已經不局限於宗教，不同國家的文化而有不同特色的假日，現代國家普遍週休二日，工作滿一定年限，另有長假可休，人們出國也有不同理由，根據旅遊動機，旅遊可分如下類型：

一、休閒、度假旅遊（leisure tourism）

含畢業旅遊、蜜月旅遊。遠離居住地，於工作時間之外，與家人或朋友、同事一起，在可自由運用的時間與金錢下，到有草原、高山、河流及湖泊的大自然中或城市從事的活動，追求的是心靈上的放鬆，並可獲得健康愉悅的體驗。

二、生態旅遊（ecotourism）

　　生態旅遊涉及到脆弱、原始和較不受干擾的自然地區，從事一種低影響和小規模的體驗活動。主要在體驗並保護自然環境，提高自然保護區當地人民的福祉，其目的含教育旅遊者瞭解生態多樣性，為生態保護提供資金，並惠及當地社區的經濟發展和政治實體，促進對不同文化和人權的尊重。最終目的是以自然生態為資源，永續發展當地觀光產業。

三、知性旅遊

　　如教育旅遊（school trips）、會議旅遊。目前教育旅遊是旅遊業增長最快的旅遊目的之一，但「教育旅遊」經常被旅遊專業人士或市場忽視。例如，許多會議都包含教育目的。教育旅遊也可稱為職業增長、工作發展或自我實現旅遊。教育旅遊有多種形式，儘管各種形式的教育旅遊方式不同，其中心目的為自我改善，從自我改善中有得到精神激勵，此學習可以是有趣的，也適合所有年齡段的人來學習。

四、醫療旅遊

　　醫療旅遊是指旅行到自己國家以外的地方去從事醫療治療。在過去，這通常指的是那些從低度開發國家的人們因自家醫療設施不足而到高度開發的國家去從事醫療治療。然而近年來，也指高度開發國家的人到正在發展中的國家去接受治療，因為價格較便宜或此醫療服務在本國是非法的。醫療旅遊最常用於手術（整容或類似的治療方法），此外，也包含牙齒或生育整療。其他醫療形式包含旅居國外返回本國從事醫療保健的移民。例如許多旅居美國之台灣人因台灣健保費用低廉，返台醫治。在

醫療同時，這些提供醫療服務之國家的許多負責單位會順便安排有趣的旅遊機會和高檔之溫泉療癒。其他相關名詞有wellness tourism及健康旅遊（health tour），此種旅遊型態之旅遊治療範圍可從預防和健康導向的治療到身體復健及美容整治的旅行。

五、商務旅遊

主要指人們為了商務洽談、業務交易或交流訊息等商業性活動而進行的旅行活動。此商務活動還包括各種國際大會、商業交易會、商品博覽會，以及各種交易活動，例如：

1.拜訪客戶或供應商。
2.在其他公司地點舉行會議。
3.專業發展和出席大會。
4.推銷或推廣新產品或現有產品。
5.加強與客戶的關係。
6.加強員工對企業的忠誠度。
7.建立新的夥伴關係。
8.建立人際關係網絡。
9.瞭解新趨勢和新市場。

六、宗教旅遊或朝聖旅遊

宗教旅遊是指遊客以宗教聖地、宗教名勝地、宗教慶典等為目的的旅遊或朝聖活動。它是旅遊演進史上相當古老的一種旅行活動，對旅遊活動的發展有很大的促進作用。參加宗教旅遊者的動機包括聖地朝拜、觀光、考察宗教文化藝術、探秘、心靈修習等。宗教旅遊可分宗教信徒、非

宗教信徒，旅遊本質與活動上是有所區別的。有些旅行者把朝聖旅遊看作是對自我心靈的淨化，是一種生命的學習過程，甚至自我的超升。世界上的宗教信徒都有朝聖的傳統，凡宗教創始者的誕生地、葬生地及其遺跡遺物，甚至「顯聖」之地以及各教派的中心，都成為教徒們的朝拜聖地。世界上最大規模之一的宗教旅遊是在沙烏地阿拉伯的麥加（Mecca）一年一度的朝聖之旅（麥加是伊斯蘭教最神聖的城市，每年吸引將近300萬人）。北美的宗教遊客估計有100億美元的產值。宗教旅遊市場廣大，其消費特性如下：

1. 主題鮮明、專業性強：它以宗教景觀、宗教環境、宗教活動以及宗教習俗為主要基礎，以獲得宗教體驗為主旨，屬於專業旅遊，有專業人士帶領。
2. 重遊率比較高：對信徒而言，到某宗教場所進行朝拜、進香、許願還願活動帶有定期或週期性，不是每年舉辦就是固定參拜，此重遊率對景區經濟效益及承辦單位影響很大。
3. 有季節性：宗教旅遊以教徒為特定對象和內容，其旅游活動受宗教本身教義教理影響和約束，活動時間固定，方便提早安排。
4. 價格穩定：由於專業活動，旅遊目的相同，以宗教為名，信徒較有意願付較高價格，旅遊業者專業經營，利潤較高。

七、文化旅遊

其宗旨在於提供旅客有關當地文化過去遺產與歷史遺址的相關知識以及現代當地人的生活藝術。文化旅遊著重於歷史真實性、遺跡保存、以及參與當地的文化活動，特別是瞭解當地人他們的生活方式。世界旅遊組織（The World Tourism Organization）宣稱，文化旅遊占全球旅遊的37%，並預測其每年將以15%的速度增長。

八、特殊興趣旅遊（special interest tourism, SIT）

指可以滿足旅客個人的特殊興趣的旅遊活動，例如：美食之旅、賞雪之旅、朝聖之旅、運動之旅、賞鯨之旅、科學考察之遊等等。主題可分為：(1)文化性主題；(2)生態性主題；(3)健康導向主題；(4)運動性主題；(5)心靈性主題；(6)商務性主題。特殊興趣旅遊是提供訂製的旅遊活動，以滿足團體和個人的特定的興趣或特殊利益。SIT可包括四個主要的目的：(1)獎勵自己；(2)豐富人生；(3)冒險體驗；(4)學習專業新知。

九、黑暗觀光（dark tourism）

又稱黑色旅遊（black tourism）或悲情旅遊（grief tourism），意指參訪的地點過去曾經發生過死亡、災難、邪惡、殘暴、屠殺、戰爭等悲慘事件。雖然此旅遊活動往往與受難者及家屬有關。現今參訪悲劇發生地點的主要吸引力是它們的歷史價值，而不是它們與死亡和痛苦的聯繫。

十、獎勵旅遊

世界獎勵旅遊協會定義獎勵旅遊為「一種現代化的管理工具，目的在於透過旅遊獎勵，協助員工或客戶達到特定的企業目標，並對於達到該目標的人員給予一個尊寵的旅遊假期作為獎勵」。由於獎勵旅遊可刺激業績，參與者的範圍不斷擴大，其活動的內容和形式不斷更新。獎勵旅遊過程一般包含了會議、旅遊、頒獎典禮、主題晚宴或晚會等部分。企業的主要領導會出面參與，和受獎者同樂，這對於受獎者來說無疑是一種殊榮。其活動安排也會由有旅遊專業的公司來精心策劃，別出心裁的主題宴會往往是整個行程中的重頭戲，從宴會場地的選擇及布置，到晚會節目的

設計，以及餐飲的安排，每一個細節都要令員工難忘。融入企業文化的主題晚會具有增強員工榮譽感與凝聚力，加強企業團隊建設的作用。獎勵研究基金會表示「獎勵旅遊計畫是提高生產力或實現業務目標的激勵工具，參與者根據管理層提出的具體的成就水平獲得獎勵同時表彰他們的成就」。

十一、熟悉旅遊（familiarization tour，簡稱Fam tour）

是一種招待旅遊，由供應商（如某一旅遊局）提供給旅行社代理商（人）的低成本旅程或旅行，以便使代理商（人）熟悉該目的地的行程內容和相關服務，作為往後代理商（人）推廣用。例如，一個度假村可能會與航空公司或旅遊經營者合作，提供一個折扣的行程給代理商，希望代理商能為之推廣該行程。

雖然旅遊目的之分類相當多元，為了統計上方便，許多國家，尤其是我國，將國際觀光客來台目的分為：業務（business）、觀光（pleasure）、探親（visit friends and relatives）、會議（conference）、求學（study）、展覽（exhibition）、醫療（medical treatment）及其他，以便方便統計，不會如上細分得如此詳細。

第四節　旅遊動機

在行為科學中，「動機」（motive）影響我們行為的表現。動機可引導人朝向某一目標進行的一種內、外在歷程與活動。動機產生可分為兩個主要因素：一為內在的需求（need and want），二為外在的刺激（stimulation）。動機產生可能只是因內在需求或外在刺激，或兩者結合

形成。也可分為生理動機和心理動機：生理動機指以生理變化為基礎，包含如生理需求或安全需求；心理動機與社會脈動相關，包含如情感或被肯定需求。1977年，美國學者丹恩（G. Dann）提出了旅遊動機的推拉理論。推力動機指內部動機（push），是人內在渴望需求，包含追求知識、新奇、聲望或放鬆心情等。去度假旅遊，最常見的推力是內心想要離開平日規律的生活環境，目的地選擇並不是重點。拉力動機指外部動機（pull），指觀光景點本身所擁有的吸引力，如加勒比海郵輪、日本北海道雪景、馬爾地夫的美麗海灘。談到旅遊動機，馬斯洛的「需求層次理論」，常被拿來引用在旅行動機上。此需求理論包含五個層次需求，最基本需求是生理需求，滿足後會尋找更高層次之需求，直到隨心所欲，自我實現的需求，如旅行是為了享受自己的人生。

1. 生理需求（physiological needs）：食物、飲水、氧氣、睡眠等，如為了工作去出差。
2. 安全需求（safety needs）：治安、穩定、秩序、受保護等，如旅行是為了找尋更安全環境。
3. 社交需求（social needs）：為「愛的需求」，群體的歸屬感、人與人之間的感情聯繫以及愛與被愛等，如親子旅遊。
4. 受尊重的需求（esteem needs）：建立信心與自尊心、尋找地位與威望、受到別人的尊重、信賴以及高度評價等，如參加專業研討會或受邀參加重要年會。
5. 自我實現的需求（self-actualization needs）：充分發揮自己的潛力、表現自己的才能、成為有成就的人物等，如依自我意志，周遊各地。

觀光吸引力（tourist attraction），是促使旅遊動機之一，一般指一個地點或旅遊目的地可滿足旅客心理、生理需求，同時也可以刺激旅客去消

費意願的吸引要素。例如：具文化性的古蹟遺址、民族風情、宗教文物勝地等；具生態性並具有教育意義的稀有動物欣賞；健康導向的養生、保健等。但每一個人對旅遊的需求與旅行方式、看法與做法都不盡相同。旅行範圍可小從夜晚住家附近漫步，到遠離住家長時間的度假。我們相信旅行會暫時讓你離開單調的生活，並給你帶來一些興奮的回憶。這些年來由於汽車的發明，讓人們出門更容易，而且刺激更多的人去從事休閒旅行活動。這是一個資源豐富的世界，有很多值得去探索的事物，人們也都會找到不同的旅行動機。旅行可算是世界上人類最喜愛的活動之一，但為什麼人們喜歡旅行，如何享受旅行體驗是不一樣的。例如，有人喜歡成群結隊去玩，有人喜歡獨自一人上路；有人喜歡去人多的地方，有人喜歡去沒人去過的地方；有人喜歡各個景點走一遭，有人喜歡在城市的道路上逛逛；有人喜歡住好點吃好點，有人喜歡深山老林風餐露宿。根據Neil Verma學者的看法，人們旅行因素有很多，他分析出人們旅行的十大原因如下：

1. 拓展新視野：透過旅行讓自己以更廣泛的鏡頭看世界。旅行讓我們可以欣賞這個世界的變化，是否與大眾傳媒描繪的有所不同。親眼目睹讓你瞭解更多現實生活，它帶來更真實的訊息及真相，讓你的思維更健康。去同一地點可能擁有完全不同於他人的體驗，在外面的世界遇到的困難，將幫助我們看到生命中仍有許多的事情可以做。

2. 學習：人們永遠不會停止學習的。在實際生活中我們的知識是短缺的，但旅行為您提供世界各地人類文化、習俗、飲食相關等無限知識的機會。旅行是瞭解自己和他人的好方法。可以學習新的語言、嘗試新的有趣的食物、瞭解其他文化，並深入瞭解您從未見過或參與過的新習俗。看看外面的世界提供了一個教育的來源，像學習經

濟、政治、歷史、地理和社會學這樣的東西，在課堂上不是可以完全學得到的。

3.認識新的朋友：旅行讓你有機會出去，認識他人。見到和認識新朋友是旅遊最有趣的好處之一。在世界其他地方見到不同人、聽到不同的觀點，是件很棒的感覺。在旅途中遇到的人會迫使你探索這個世界上正在進行的新事物及新觀點。

4.健康：好的健康才是財富，人們根據訊息，前往遙遠的地方，接受更便宜或更好治療。當你失去了一個親人，或者剛剛脫離了一個令人心碎的關係，旅行可以治癒你的心情。有時候，旅行可以讓你有時間重新檢視自己目前的生活和經歷，人們在一個寧靜而平靜的地方，可以感受到舒緩的感覺並產生新思維。這種自我暫時迷失的方式，讓你的頭腦更清晰，想法更健康。

5.冒險：如果沒有冒險，生活可能缺乏樂趣。冒險並不是指貿然闖進未知領域，讓自己受傷。與其在遊覽期間選擇簡單的命運路徑，不如透過旅行滿足內心求新求變的需求。

6.一生夢想之地：人一生難免會有想去之地方，或者是在死前想訪問的地方，這些景點大都會是一個國家的主要旅遊景點。

7.家庭聚會：在現今這個節奏快速繁忙的生活當中，人往往被時間主宰，鮮能撥出時間和家人及朋友一起快樂度過一段時間。旅行讓你有一些時間和你的家庭及孩子一起歡度日子，一起度假將使家庭更緊密地結合在一起。

8.復原：長期的工作，沒有休閒，讓人成為一個沉悶的個性，人在工作之間需要一個假期。人們應該擺脫日常生活的壓力，去一個愉快的、陽光明媚的地方，如一個海灘，有好吃的食物，可以購買紀念品，在海灘上嬉笑可以取代日常生活的壓力。在努力謀生之後，需要拿一些賺的錢去放鬆和振奮身心。無視離家的遠近，旅行只是為

了放鬆身心，離家出走可以幫助您的思維和身體重新啟動，僅僅留在家裡休息是無法有此效果的。

9.尋找浪漫和關愛：新婚夫婦出國度蜜月、老夫老妻選擇去海濱度假飯店慶祝結婚週年，或者去某個隱密地方藉此傳達他們對彼此的熱情，這種尋求情愛的表現已成為人們赴遠異地的重要原因之一。畢竟浪漫之地可以增強關係或打動人心。

10.工作：工作需要似乎是人們旅行最常見的原因，隨著商業國際化，出國從事商務旅遊人口增加，航空公司提供商務客艙以因應商務客旅遊需求。

Chapter 2

旅遊產品概論

本章涵蓋四節，內容包含旅遊產品與觀光發展之關係、旅遊產品概述、旅遊產品的構成要素，以及旅遊產品的相關特殊性。

 # 第一節　旅遊產品與觀光發展

旅遊產品之設計與規劃除了有利於旅遊業者之永續經營外，也有利於一地之觀光發展。但並非所有的產品均有利於一地之觀光發展，發展觀光也未必是促進地方經濟發展的唯一選項，必須考慮地方特性與資源取得，以及文化衝擊。例如UNESCO（United Nations Educational, Scientific and Cultural Organization，聯合國教育、科學及文化組織）中之世界遺產委員會，特別關心地指出威尼斯的建築古蹟因為觀光客大量湧入而受到嚴重破壞，以及大量船隻所帶來的汙染及地層下陷，同時又帶動當地物價上張，對當地居民相當不利。因此在規劃觀光產品之前，我們須先瞭解發展觀光之優點與缺點？

一、發展觀光的好處

相較其他工業，發展觀光好處較多，但必須依賴好的產品包裝，原則上是透過完善管理，利用在地資源（非進口資源）、當地食材、當地人力，吸引外來客消費（觀光客到此一遊，未有任何消費，反而是消耗當地資源，造成資源流失），錢留當地，刺激消費，對當地才有利多。其好處包含：

1. 賺取外匯，促進地區及國家經濟發展。
2. 提升地方公共建設，改善當地居民生活品質，發展當地文化特色，挽救瀕臨失傳地方藝術，增加就業機會。

3.促進民間國際交流，拓展居民視野與國際觀。

4.低煙囪汙染，可取代高汙染工業，與其他行業相較，對環境及生態
　衝擊較小。

二、發展觀光的潛在問題

　　錯誤的產品包裝，不利於當地的永續發展。基礎設施是吸引觀光客
的必備條件，過度基礎設施的改善也常常造成當地環境汙染與破壞，而
且，如果外來大企業在某一地區發展旅遊業，那麼當地的企業和居民可能
看不到什麼利潤，因為這些錢會流向外來大企業，這些外來大企業注重短
期利益，一旦獲利消退就撤資，善後問題，如頹廢環境與失業問題，則由
當地居民承擔。因此若旅遊產品規劃不良或觀光客認知失調，造成之壞處
可能包括：

1.加速環境破壞和汙染。

2.資源耗損加快。

3.遊客造成當地文化破壞及當地居民價值觀扭曲。

4.就業不穩定，季節性就業，淡季時從事旅遊工作的人員沒有其他工
　作，掙錢養家困難。

5.帶來毒品及色情行業等非法或負面經濟活動。

　　產品包裝後，必須透過旅遊業者來規範，尤其是對觀光客善意之
解說，避免錯誤的溝通，造成意外事件。若能事先瞭解觀光客的不當行
為，可儘早防範。

不當的觀光客行為

　　出國旅遊必須瞭解當地的風俗文化，並注意自己的言行舉止，否則容易惹上麻煩或鬧出笑話，丟了自己的顏面並傷及國家的形象。

1. 不尊重當地文化習俗，穿著隨便：如於宗教場所，穿著打扮應尊重當地習俗，行為態度須謙遜，談話小聲，穿著不宜過度開放、輕浮及過於暴露。

2. 無視「禁止拍照」規定：許多博物館或教堂是禁止拍照或使用閃光燈的。例如對少數民族如Amish人，拍照對他們是一種禁忌。

3. 未經瞭解就任意批判當地習俗。

4. 未經許可，任意將當地人照片上傳網路：到落後的地區或參觀孤兒院，不宜將窮困潦倒的人物景象之拍攝照片上傳Facebook或網路，應尊重他人之隱私權。

5. 拒付小費：在某些國家，給小費是約定俗成的禮節，應入境隨俗，最好照規矩來，以避免被羞辱！例如美國重視小費，在美國餐廳結帳時，必須把餐點價格的15～20%作為服務生小費。

6. 不分地區，亂殺價：出國購物，殺價是一種樂趣也是一種藝術！但並非所有消費場合都可殺價，過分的討價還價讓人顯得寒酸，沒水準。

7. 舉止不雅、形像不佳：刻字、大聲喧譁、插隊、隨地吐痰、用餐禮儀不佳、踐踏草坪、禁菸區吸菸、亂丟垃圾、攀爬古蹟、不當拍照、不當餵食小動物，都會導致國際形象受損。在亞洲國家觀光客中，大聲喧譁的擾人行為占比例最高。

資料來源：ETtoday中東王子，https://www.ettoday.net/.../11067，2015年8月17日。

 第二節　旅遊產品概述

　　什麼是旅遊產品（tourist product）？旅遊產品是指一個市場提供的能滿足人們某種精神或身體需要和利益的物質產品及非物質形態的服務活動總合。旅遊產品也是指任何一個國家或機構向遊客銷售的生活體驗產品，此產品是足以吸引遊客前來參觀並體驗的活動。旅遊產品包含有形的內容及無形的服務。根據**MBA**智庫百科，旅遊產品可由消費者及服務提供者兩方角度來看待。

　　從旅遊者的角度，旅遊產品是指旅遊者支付一定的金錢、時間和精力後所獲得的經歷，達到心理上和精神上的滿足。在旅遊者眼中的旅遊產品，不單單是其在旅遊活動過程中所購買的飛機或火車的一個座位、飯店床位，或是一個參觀的旅遊景點，或接送和陪同服務。他們也期待在活動中能經歷正面不同的體驗、意外驚喜。由於旅遊產品在消費金額上通常較一般有形產品貴許多，遊客在心理上也期待較高，不希望意外事件發生或花錢受罪，因此可能會於旅途中較吹毛求疵，但出門在外，意外事件發生頻率反而較高，為了避免花錢又受氣，遊客某種程度的自我心理建設是有必要性的；例如不要過於計較別人的犯錯，或臨時意外之不愉快事件發生。若從供給者的角度，旅遊產品是指旅遊經營者憑藉一定的旅遊資源和旅遊設施，向旅遊者提供符合他們需求的綜合性有形產品及無形的組合服務。供給者生產旅遊產品與銷售，自然希望達到盈利的目的，才能永續共生。銷售旅遊產品涉及多次的服務接觸，一次的服務失誤可能前功盡棄，造成損失，因此維持服務的一致性相當重要。

　　雖然旅遊產品設計主要是從旅遊服務提供者的角度來考慮的，但隨著市場需求，其產品可分為單項產品（如機票）、多項產品（如機票及飯店住宿）及複合式產品（如機票、住宿、餐食及導遊解說等有涉及人的服

務）。廣義上，旅遊產品是複合式的消費與服務，包括有形之消費物質產品和各種勞務服務的總和，因此旅遊產品在設計上必須考慮市場對象及需求，並嚴格挑選適合之服務提供者。聯合國在其關於旅遊資料統計的規劃報告書中界定了三種旅遊形式：(1)國內旅遊（domestic tourism），涉及該國居民只在該國國內旅行；(2)入境旅遊（inbound tourism），涉及在一個特定國家旅行的非當地居民；(3)出境旅遊（outbound tourism），涉及一國居民離開自己國境到另一個國家去旅行。不同之旅遊形式，產品之安排與包裝自然不同。入境或出境旅遊涉及出入境辦理、複雜交通工具使用、外匯兌換、語言不同、文化習俗差異，因此偶發意外等行程風險較高，行程安排需要更提早，細節要更注意。往往不可臆測之匯率變動及天災人禍，就足以會帶來重大損失。

旅遊預警

國外旅遊警示分級表為中華民國外交部於2004年所建立的旅遊安全資訊警示，其目的在於使到國民能夠透過此分級表快速瞭解是否可以安全的在該國家或該地區從事旅遊或商務活動之資訊。旅遊警示是僅供民眾出國參考的資訊之一，跟旅遊契約沒有關聯，也沒有任何的拘束力。旅客退團能不能退團費，但事實上旅遊警示分級表對於旅遊契約仍有一定的影響力，遭到發布紅色警示的國家，有可能適用。

灰：提醒注意

黃：特別注意旅遊安全並檢討應否前往往

橙：高度小心，避免非必要旅行

紅：不宜前往

 第三節　旅遊產品的構成

　　理論上一般產品可由三部分組成，即產品的核心內容、形式內容和延伸內容。核心內容部分是指產品能滿足顧客需要的基本效用和利益。形式內容是指產品向市場傳遞的實體和勞務的外觀，包含質量、款式、特點、商標及包裝等，屬於心理層面評價。延伸內容是指顧客購買產品時所得到的實際利益的總和，如諮詢服務、貸款、優惠條件等對顧客有吸引力的東西。依此組成概念，旅遊產品同樣也有三個組成部分：

1. 旅遊產品的核心內容：指其基本價值足以滿足遊客的基本需求，如預訂住宿的飯店的軟硬體服務及設備足以符合遊客需求。
2. 產品的形式內容：指旅遊產品給人之觀感及外在形象，如飯店星級、風景特色、文化風格、公司聲譽等組合。
3. 產品的延伸內容：指旅遊業者給旅客在購買之前、中、後期遊客所得到的附加服務和利益，如刷卡折扣、未來重購之優惠條件、贈品及回國後親友的讚美與內心的滿足感。

　　旅遊業經營者在進行旅遊產品規劃行銷時，應注重旅遊產品的整體效能，並注意形式內容和延伸內容與競爭產品之差異化，以贏得競爭優勢。除了理論上之組成概念外，在實務操作上旅遊產品的組成又可分成許多要件。

　　旅遊產品可以被定義為旅遊目的地活動的有形消費和無形服務的組合。以遊客立場認為旅遊產品是一種體驗，此體驗必須具備數個元素。Deepti Verma認為好的旅遊產品是由五個要素組成：吸引力、易達性、住宿環境、設施、目的地意象。

一、吸引力（attraction）

　　吸引力是旅遊產品的主要元素之一。吸引力創造旅行者的欲望，激勵旅行。該地區的吸引力必須達成遊客的期望。它往往是影響旅行者旅行抉擇的主要因素。該吸引力應該能吸引和留住遊客參與當地旅遊活動。景點吸引力可能是人為創造景點、自然景點、活動及文化社會景點。此三種類型的吸引力，列出如下：

1. 人造景觀：這些是由於人類文明而改變或發展的景點，如宗教場所、歷史遺址、考古遺址、古蹟、博物館、公園、體育、貿易展覽場、圖像等。
2. 自然景點：那些經過修飾過的自然美景或天然資源，如動植物、沙漠、山地、茂密的森林、洞穴、瀑布、溫泉、河流等。
3. 活動及文化社會景點：係指為了突出或增加自然和人造景觀而增加的人工吸引力。它的主要動機是為遊客提供各種類型的旅遊體驗，如待客之道、水療場地、額外服務、休息室、停車場、通訊設施等。

二、易達性（accessibility）

　　易達性係指旅客是否容易抵達該景點，這影響旅行者的訪問時間及花費。它們包括交通運輸、政府監管、旅遊設施、旅遊障礙。交通工具是公認的影響旅遊業國際化發展最重要的因素之一。它提供了旅行者和旅遊目的地或設施之間的重要聯繫。一般來說，交通工具也是旅遊產品之一。在旅客總花費預算中，60～80％是交通工具費用支出。景點之易達性的發展受不同的因素影響，如國家政策規定、地方願景、一個國家的經濟地位等。一個有魅力之景點，但無道路可到達或基礎設施不足，發展及行

程安排將受限，所以道路及交運運輸被認為是整個旅遊業的支柱。交通運輸使用包括航空運輸、鐵路交通、水上運輸及公路運輸。其中公路運輸成本低，運量大，最經濟實惠。

三、住宿環境（accommodation）

當一個旅遊者離開他的居住地到任何特定的目的地，他需要某種安全的避難所來度過一個晚上，這意味著旅遊目的地沒有適當住宿設施，任何遊客都不會開始他的旅程。住宿選擇是旅遊產品供給的重要組成部分，也是旅遊整體形象的重要特徵之一。住宿品質優劣影響旅遊體驗，旅遊過程是否快樂，很大程度取決於住宿的地點、類型、相關設施和品質。住宿設施可以有兩種主要類型：服務式住宿和自助式住宿。基於這兩種主要類型，我們可以將住宿設施進一步分類如下：

(一)酒店／飯店（hotels）

又可分不同名稱、等級及服務類型，例如機場旅館（airport hotel）、商業型飯店（commercial hotel），此類飯店以從事商務活動的顧客為主，提供較好的住宿、餐飲、娛樂等服務。此類飯店以星級來分等級，大多位於都會區中商業地段，最高五星級，其外觀講究，內部設施豪華，服務水準高，設施齊備，尤其是商務所需的東西，如國際直撥電話、電傳、各種類型的會議室，市面上也有不少號稱六或七星級的豪華飯店。此外也有all suite hotel，稱為「全套房式飯店」，除了一定會有臥室和浴室外，在客房內有起居室或客廳等，房間較大，例如總統套間（presidential suite），有些還有附專屬電梯、管家服務（butler service）。其中如Paradores飯店，在西班牙是舊城堡或皇宮改造之飯店。

(二)賭場飯店（casino hotels）

　　許多賭場結合富麗堂皇的裝修、二十四小時營業、五星級的房間、餐廳、歌舞表演等娛樂項目。有些免費提供餐飲、交通工具接送等，以吸引有巨大投注能力的賭客為主，但因娛樂設施完善也吸引不少家庭旅遊。有些城市以賭場飯店聞名於世，如拉斯維加斯、大西洋城、蒙地卡羅和澳門等。也有海上賭場，不少國家是禁止經營賭場的，因此豪華郵輪設有賭場，當在公海航行時，可不受到該國法律的管制。澳門的賭博行業是由政府支持，所收稅收是支撐整個澳門特區政府的財政收入、帶動經濟的巨輪，許多高等院校亦設有賭場管理專業之課程。澳門威尼斯人號稱是全世界最大的單一賭場。

拉斯維加斯美高梅大酒店（MGM Grand Las Vegas）

　　全世界以美國內華達州拉斯維加斯擁有最多賭場飯店，旅行團必安排之地方，飯店設備豪華，房價又低。位於美國內華達州拉斯維加斯賭城大道上的美高梅大酒店是世界上客房數量第二多的飯店，也是全美國最大的度假村。酒店在1993年開幕時是世界上最大的飯店，有5,005間房間，2011

年經過整修與擴建後，目前有6,852房間數。

　　三十層高的MGM酒店內的設施包括五座戶外游泳池、河流和瀑布，一座335,000平方公尺的會議中心、體育館，大型水療設施「Grand Spa」、多間商店、夜總會和餐廳及面積最大的賭場。賭場內有超過2,500台博奕遊戲機，以及139張提供撲克和其他遊戲的賭桌。太陽劇團是常駐娛樂表演。魔術師大衛‧考柏菲也經常在酒店內演出。

　　1993年美高梅大酒店舉行了完工慶祝典禮，將最後一塊祖母綠玻璃窗安裝到三十層樓的建築物頂端。典禮中釋放了5,005顆綠色氣球，每顆氣球中都放有一張免費住宿美高梅大酒店一晚的優惠券。酒店當時以電影《綠野仙蹤》作為主題，建築上使用電影中「翡翠城」（Emerald City）的綠色，以及大量與《綠野仙蹤》相關的裝飾。

　　酒店的入口最早是位於一座巨大獅子雕塑的嘴巴之中，該雕塑是米高梅吉祥物「Leo the Lion」的卡通化版本，但這個入口設計之後被改建為較為傳統的酒店入口。當時許多華人賭客會避免使用正面的入口而改走酒店後門，因為他們相信在風水上進入獅子的口中會帶來壞運。1998年，一座大型的獅子銅像樹立在入口上方，這座銅像重達50噸，是美國最大的銅製塑像。

資料來源：維基百科，自由的百科全書。

(三)度假型飯店（resort hotels）

　　以健康休閒為目的，一般遠離都市，位於海濱、溫泉、山林或名勝地區，飯店占地較廣，休閒、運動設施也較多，例如划船、釣魚、潛水、高爾夫球等設備。

(四)villa（別墅套房）

　　在熱帶島嶼上的度假飯店最常見，採獨棟設計，完全擁有私人的空

間，包括客廳、臥房、廚房之外，也有「私人泳池」，十分適合家人、情侶入住。

(五)長住型飯店（residential hotels or apartment hotels）

長住型飯店供客人長期或永久性居住，因房內有廚房設施，通常只提供住宿、飲食等基本服務，飯店的設施與管理較簡單，對象多為老人、單身者為主，但有基本娛樂及健身設施，也有房內送餐服務。

(六)青年旅館（hostels）

大都位於市區，設備較簡陋，適合背包客或年輕人。

(七)小木屋（lodges or bungalow）

獨棟木屋，有數間房間、衛浴以及廚房設備。

(八)分時度假公寓（timeshare condominium）

是一種投資型的度假公寓，此公寓是蓋在度假區，買者每年的特定時期對某個度假資產擁有的使用權。此投資型度假公寓形成因素是一些喜歡度假旅遊者沒有足夠的資金在一度假地區購買一份完全屬於個人的資產，此度假者又不可能常年在一地度假，買了該資產無法長期去度假，將該度假公寓長期閒置也划不來。因此商人創造了分時度假的概念，讓顧客買了後可以分享其他某個度假資產的不同時段（需付交換費）。這種分享可以是每年一週（1/52 share）或更多週，若自己不用，公司可以將之出租，購買者可以賺租金，但每年需付管理維護費。某些分時度假產品則以一種信託投資產品的形式銷售。譬如，將多個度假勝地的資產，分散成小規模的所有權，銷售給固定資產的投資人。國際上經營「分時度假飯店交換組織」，以Resort Condominiums International（RCI）及Interval

International（II）為兩大主要機構。這些機構通常會依度假村所在地點、度假公寓地區的設施、房間坪數大小以及淡旺季需求等條件，將旗下加盟的度假公寓分成數種不同等級來販售使用權。

(九)度假村飯店（resort villages）

相關設備多，如Club Med，提供精緻型的全包式產品，旅客滿意度高。

Club Med（地中海俱樂部）

A place for all ages，不同於走馬看花的淺度旅遊，一站全包式體驗旅遊概念已漸為消費民眾所接受。此度假概念來自法國的Club Med，是全球最大的度假連鎖集團，自1950年創立以來，已遍布全球三十個國家八十多座度假村，全都座落於風景最優美的地點，早期初成立於地中海，座落於海島沙灘地區！

Club Med產品包裝含來回機票、當地機場與度假村間接送、舒適住房、三餐精緻美食佐以各類美酒、全日吧台無限享用飲品與輕食、每天從早到晚一系列娛樂活動與派對節目。村內有專業G. O.（Gentle Organizer）團隊免費指導各式水陸活動，如浮潛、風帆、獨木舟、攀岩、射箭、高爾夫球、空中飛人等活動，每晚安排不同主題的娛樂秀與派對，將歡樂帶給每一個人。度假村提供吃喝玩樂的各種服務，足以讓顧客從走進之後，不須再踏出度假村一步，此全包式旅遊概念，相當適合家庭、親子、情侶、企業團體旅遊。每一個度假村都有自己獨特的風格，但遊客也可以參加村外旅遊，一探當地景點。

Club Med精緻的美食餐飲是假期中最值得一再回味的元素之一，不只提供三餐，並另提供下午茶以及宵夜，並提供無限暢飲紅酒、白酒、啤酒

以及果汁等飲料（高級酒品需另付費）。此外，住房設計通常結合當地文化風情，提供多元化且不同風格的住房空間，享受不同之住宿氛圍。

Gentle Organizer原意就是「和善的召集人」或「親切的東道主」。他們都是俱樂部的年輕員工，來自世界各個國家，每位精通兩種以上語言，並擁有一技之長，以熱情和高素質的服務著稱。客人一走進度假村，G.O.手上拿著鮮花製成的花圈，端著冰涼的茶水，站在入口處迎接前來度假的客人。在亞洲Club Med的度假村幾乎都有會說中文的G.O.，不用擔心語言的問題。

Club Med首創分級分齡「兒童俱樂部」，規劃小朋友的專屬假期活動與設施，孩子們還可在專業G.O.大哥哥大姐姐們細心照護與帶領下與來自世界各地、年齡相仿的同伴們一起進行各式寓教於樂的趣味競賽與團體遊戲，藉此能拓展國際視野。父母也可以盡情放鬆，不須擔心小孩照顧問題。

除了海濱地區，Club Med也有滑雪度假村，體驗森林雪景，並提供專業分級滑雪教學。為遊客方便，遊客在進入度假村時會拿到一張度假村內記帳卡，少數需另外付費的項目，如在精品店購物、SPA村、吧台部分飲料以及村外旅遊等。遊客可以直接使用度假村記帳卡付款。在退房時，再以當地貨幣、旅行支票或信用卡把所有簽帳單結清即可。

(十)汽車旅館（motels）

汽車旅館與一般旅館最大的不同點是汽車旅館除了不提供餐飲服務外，汽車旅館提供的停車位可與房間相連，在西方國家大都採平面設計，於房門前設置停車位。把一樓當作車庫，二樓作為房間，這樣獨門獨戶為台灣典型的汽車旅館房間設計。汽車旅館多位在高速公路交流道附近，或是公路離城鎮較偏遠處，但也有位於市區者。在台灣由於競爭激烈，使得汽車旅館的經營走向休閒度假的方式，裝潢設計甚至超越飯店的水準，房內設有小型游泳池、SPA或KTV，近年也有一些採度假別墅（villa）風

格,還有主題式的房間設計(如夏威夷式、科幻式),住房的客人也不再限定於遊客,有些擴展到一般民眾的休閒娛樂的需求,此類汽車旅館被業者自稱為「精品(boutique)旅館」,除了供一般旅客投宿過夜外,也提供限時短暫住房(休息)的服務,與日本等地的愛情旅館類似。

(十一)旅店(inns)

inns提供住宿、食物和飲料,設備較汽車旅館多一些。通常位於鄉下或沿高速公路旁。傳統上歐洲的inns很像bed and breakfast,充當社區聚會地方,也用於城鎮會議或出租婚禮派對。

(十二)漂浮酒店(floating hotels)

亦指郵輪(cruise ships)。現今搭乘郵輪不再是當作交通工具而已,其航行和船上的設施及活動安排是旅客經驗的一部分,郵輪上提供舒適住宿,與一般郵輪相比,遠洋郵輪通常在食物、住宿及其他消費的商店娛樂提供,更專業,更精緻。

(十三)露營車(car camping/ caravan)

露營車(Recreational Vehicle, RV)是設置具有居住設備的車輛,如同可自由活動的住家。在戶外露營與旅遊活動時也可享受所有食宿與民生問題。露營車在美洲地區多稱為motor home,有著「汽車兼住家」的含意;歐洲地區則多稱為caravan或camper van,明顯有著「廂式休旅車」的含意。1946年起,開始稱為recreational vehicle,有著「多功能車輛」的含意。設備可含:寢具設備、烹飪設備、供水設備、發電設備、衛浴設備、通訊設備供緊急聯絡使用。美國有許多公園及露營區,KOA是美國著名的營地服務商,提供多元的露營車服務,如房車營位(RV sites),擁有最新的房車設施,有插電服務,以及完整的汙水處理設施,以及額外

的座位和設施，如火坑、燒烤架，甚至游泳池、迷你高爾夫、釣魚、自行車租用等。小團體如果到美國去旅行，可租用露營車，深入自然景點，享受天然美景以及野炊的樂趣。

以露營車來安排旅遊活動可深入當地旅遊經驗，體驗團體生活及互動之樂趣，惟目前尚未聽聞有旅遊業者安排露營車當作團體旅遊之交通工具來暢遊旅遊目的地，主要考量可能為駕駛安全之問題。

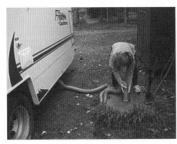

將露營車上之汙水丟棄

圖片來源：Wikipedia

(十四)寄宿家庭（homestays）

又稱家庭生活體驗，一個家庭將多餘的房間出租給遊客或留學生，遊客與房東同住並共食可以學習當地的生活方式，又可以增進語言能力。傳統的寄宿家庭大多屬國際間的文化交流，多是來自各國的留學生，停留的時間通常較久，藉以深入體驗當地的生活並學習語言溝通。台灣中學海外學習團到日本通常會安排一天之寄宿家庭體驗。

四、設施（amenities）

設施是用來滿足遊客旅遊時需求的服務。這些服務通常可以增加目

美國露營營地分類

美國露營營地主要可以分為三類，一是美國國家房車公園與露營地協會（ARVC），是目前美國唯一代表所有商務房車公園、露營地利益的協會，有8,500個私營營地及營地設備供應商；二是聯邦營地，包括國家公園、國家森林、聯邦土地管理局和聯邦工程局管理的營地共有9,554個；三是州立營地共有2,130個。

美國房車營地的運營商一般為私人擁有，連鎖營地企業主要有兩個，一個較大規模的是美國營地公司（Kampgrounds of America, KOA），另一個規模較小，主營豪華營地。美國營地公司（KOA）是美國國家房車公園與露營地協會中最大的營地服務商。

此為營地標章

資料來源：露營；https://read01.com/m5nKN.html

飯店房型怎麼分？

飯店住宿是旅遊體驗重要項目之一，不適當之房型安排影響遊客滿意指數。同樣的單人間或雙人間，其設計風格差異可能很大。根據內部設計、面積大小、裝飾、使用設備以及樓層，客房種類又可分為標準房間（standard room）、高級房間（superior room）、豪華房間（deluxe room）、行政房間（executive room）、海景房（ocean view room）等等。

飯店房型通常是以房間內的「床」來分類，例如：

1. single room（單人房）：房間有一張單人床，睡一個人剛好，一般是queen size的床或更小，有些飯店會用king size的床，在美國常見到。

2. double room（一大床雙人房）：房間有一張雙人床，可睡兩人，適合夫妻、情侶，不適合同性住。

3. twin room（兩小床雙人房）：房間有兩張單人床，房間可睡兩人，適合朋友、同事一起旅行時入住，可分攤房間費用。若是用兩張queen size的床，則可睡四人，就變成quad（四人房）。

4. connecting rooms（連通房）：有些飯店的房間和房間之間有門相連，兩間房間同時開門時可互通，很適合多人或家庭旅行時使用，例如父母睡一間，兩個小孩睡隔壁，有更大的空間又可以彼此照顧。領隊若能安排此房型給家庭旅遊者，滿意度可提高。

5. adjoining room（相鄰房）：指的是隔壁之緊鄰房間。

一般飯店沒有三人房，可以訂雙人房再加床（extra bed, rollaway bed），可先和飯店聯絡預訂。

膠囊酒店（capsule hotel）

新興之迷你型飯店。膠囊旅館是由日本人發明的一種密集型的住宿設施。其特色是提供大量的「小客房」（又稱膠囊），旨在提供不需要傳統旅館的服務，只需要一個晚上或短天數過夜的空間的旅客。

在寸土寸金的城市中，以最小的土地面積，規劃出可容納更多人的床位，形成了以格子式的組合床位，可降低房價，吸引想要省錢之遊客或年輕背包客，目前在日本各地的城市相當流行。

房客可使用的空間局限於一個由塑膠或玻璃纖維製成的狹小空間，幾

旅遊產品概論 35

乎只足夠睡眠。這些客房會以兩層為單位堆疊排列，附有樓梯供上層的房客使用，房內通常設有電視、Wi-Fi等基礎設備，無法放置大行李。在住房的入口處設有窗簾或是玻璃門板等以維持隱私，但聲音則難以完全隔絕，洗手間及淋浴設施需要共用。有些膠囊旅館內亦設有餐廳，或自動販賣機、泳池等休閒娛樂設施。膠囊旅館的規模從50間房到700間房的應有盡有。

　　膠囊旅館的最大優點是方便及價格便宜，每人每晚租金約4,000～5,000日圓。由於日本都市的房價較昂貴，不少定居於郊區的上班族，因加班或應酬而趕不上末班列車時，常以膠囊旅館作為淋浴及睡眠的地方，有些膠囊旅館因此還販賣襯衫及襪子供替換。

　　日本膠囊酒店艙位並不寬敞，但具人性化設計，採用高級的低反彈枕頭以及床墊，內部安裝有換氣系統，可使用筆記型電腦，有手機充電插頭及溫度調控。酒店前廳備有行李櫃可存大行李。在安全上，膠囊酒店分男女樓層，異性不可進入。

　　日本膠囊酒店的房價一般按小時計算，因此膠囊酒店入住時間不受限制，可根據各自的需要，選擇住宿時間，可隨時入住隨時退房，相當彈性。

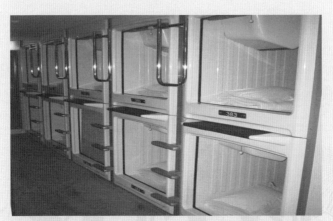

資料來源：E-JAPANNAVI-COM日本漫遊、維基百科。

的地的價值。它們被定義為吸引旅行者去消費主要旅遊產品的額外補充服務及活動，這些設施包括餐廳和美食、酒吧、通訊設施、緊急服務、賭場、零售商店、接待服務、當地交通、導遊服務等。由於這些活動及設施許多都可以被當地居民使用，並與外來觀光客分享，所以需要高水準的公司來經營管理以維護相關設施及安排，對當地居民和遊客都有利。若沒有這些人為的設施，目的地將只是一個地方，無法吸引足夠人潮。

五、目的地意象（destination awareness）

除了以上四個主要組成元素外，旅遊組織認為目的地意象也應被添加到主要元素裡。一個旅遊景點就算有了最好的吸引力、易達性的交通、良好住宿環境以及完善設施，沒有好的目的地意象（當地居民排斥觀光客），亦經營困難。行銷機構應讓目的地居民意識到目的地的正面意象有助於吸引遊客，其執行方式有三：(1)當地居民必須對旅遊業持有積極正面的態度，如果當地社區將旅遊者視為威脅，將對旅行者的旅遊意願產生負面影響；(2)那些直接與旅遊者接觸的第一線服務提供商必須有強烈的積極服務態度，讓旅行者意識到旅遊服務提供商有足夠的能力提供住宿、交通等相關服務並保護他們；(3)當地人們應該意識到積極和友好的態度會在一開始就影響旅客的決策過程，同時這些正面形象必須積極有效傳達給消費者。

第四節　旅遊產品的特性

一般商品因為有實體可以展示，故較重視商品的包裝設計特色，強調品牌與實際效用。觀光產品含無形的特質，消費者容易產生知覺風險

（perceived risk），需特別重視企業形象和商品信譽。旅遊產品包括有形的設施（房間、食用的餐點、搭乘的交通工具、景點設施）與無形的商品（環境裝潢氣氛、人的服務、遊程體驗）。旅遊產品作為一種商品，它同樣具有使用價值和心理價值。它除了具有一般商品的基本屬性外，它又含有自身的特殊性。要掌握旅遊產品的價值，必須瞭解他的特殊性。旅遊產品的特性包含綜合性、無形性、服務性、不可儲存性、不可分割性、需求彈性、後效性、脆弱性。

一、綜合性

從旅遊者角度看，一個旅遊目的地的旅遊產品乃是一種總體性產品，是由各有關旅遊企業為滿足旅遊者的各種需求而提供的設施和服務的總和。大多數旅遊者前往某一目的地旅遊，做出購買決定時，不會只考慮一項服務或單一產品，而是將多項服務或產品結合起來進行考慮。例如，一個度假旅遊者在選擇度假目的地的遊覽景點，會考慮其他相關服務，如是否有晚上活動設施、附近環境是否友善、有無購物商店。有些經濟學家認為，旅遊業是所有工業的綜合以及代表，任何一個部門（即一個環節）出現失誤，都會導致整個產品的滯銷。例如，旅行社的組團服務品質很好，旅遊目的地的風景也很優美，但是路上交通經常堵塞，行車時間長或會經常造成誤點，時間耗費就成為這項旅遊產品的缺憾。

二、無形性

旅遊產品是包含部分「有形」及大部分「無形」的實體，在購買前無法看到、摸到，只能靠感受，在銷售產品的同時雖然可以鉅細靡遺的描述產品內容，但無法保證其品質，服務品質也很難事先預測，因為人的服

務無法標準化，此外，旅遊產品不像一般實體產品可以試吃或試用，產品的質量和價值只能憑消費者過去的印象、感受來評價和衡量，因此旅遊產品的形象及聲譽更加重要。

三、服務性

旅遊業是人力密集之行業，需依賴不同文化背景的人來服務，良好的服務及親切的態度是旅遊體驗成敗的關鍵因素。

四、不可儲存性

不同於實體產品可等隔年再拿出來賣，旅遊產品非完全實體，不能保存起來留待日後出售，它具有強烈的時間性與時效性，必須在期限內使用完畢，過期就會失去效力。旅遊者購買旅遊產品後，旅遊公司必須在規定的時間內交付有關產品，買方也必須按時使用，如過期機票不能再使用。服務提供者必須瞭解此特性，沒賣出的旅館隔夜的房間或餐位就視同損失，無論是航空公司的艙位還是飯店的床位，只要未及時銷售，所造成的損失將永遠無法彌補回來。因此，如何在時效內將旅遊產品適時賣出是業者的重要目標。

五、不可分割性

一般旅遊產品是先出售再生產，旅遊產品一般都是在旅遊者來到生產地點時，才開始生產並交付其使用權。此外，產品可分為實質產品與服務產品，兩者依附共生，生產與消費有同步性，兩者經常同時進行。旅客會介入整個生產過程，服務人員與旅客之間的互動相當頻繁，旅客會接觸

環境行為

環境的概念涵蓋物質、社會、心裡、文化等層面。物質環境由人造環境和自然環境所組成，物質環境包括實體物質及溫度、光線、工作區域等情境因素；社會環境包含組織層次與人際關係網絡；心理環境包括情感、情緒、價值和期望等因素。而物質環境、社會環境和心理環境都受文化價值、規範、知識、信念及社會互動模式之影響。

環境會影響到人的行為，人類行為包括外界環境所提供的外在刺激，個體本身所感受知覺的內在刺激，彼此是互為因果的。人在不同的環境下，會有不同的行為表現，環境行為是要透過對於心理學的瞭解，來尋找出面對不同環境時人們所表現出不同之行為反應，此外，也思考如何以最美好的環境來讓人們能做出最恰當的行為。賓士及BMW修車廠提供優美之環境，增加消費者信心，並讓顧客願意花昂貴之修車費用。實務上，只有在最好的環境之下，人的潛力才有可能發揮出來。噪音下的環境會令人情緒不安，汙濁的空氣令人心情鬱悶，而光線的明暗也會影響到人的精神好壞，不同的色調則帶給人們不同的內在情緒。我們所處的外在環境無時無刻地一直影響著我們。

資料來源：江涵榛（2003）。〈從環境行為之觀點探討學校建築規劃對學生行為的影響〉。朝陽科技大學設計研究所碩士論文。

不同人之服務，在多次服務接觸下，服務品質較難控制，由於服務人員與旅客均為人，會彼此影響，此外，人的心情與感受易受周遭環境影響，因此員工本身的素質、訓練以及「人性化」服務顯得格外重要。

六、需求彈性

旅遊產品的需求彈性很大，旅遊市場存有明顯淡季和旺季之別，並受到季節影響，如南北半球氣候相反，北半球夏季時，可到南半球避

暑。譬如,每年7、8、9月,西方許多已開發國家有度假習慣,從事長時間國外度假,造成旅遊產品的需求量比平時增長數倍。旅遊活動常受外在因素影響產生變化,例如經濟不穩定、匯率變動、通貨膨脹或觀光目的地的政局不穩或社會動亂,而影響旅客對旅遊的需求。相同的旅遊產品也會隨時間、環境與人為因素變動而不穩定。此外,旅遊產品有很強的替代性——旅遊雖然是現今人們生活中的一部分,但不像食物、衣服等是生活必需品,必要時是可以放棄的。旅遊是一種高層次的消費,出國旅遊仍是一種奢侈品,相較其他消費產品,花費較高,要想去旅遊就得放棄另一種需求。其次,旅遊產品相當多元,可供選擇之旅遊線路、飯店和交通工具多,各家旅遊供應商提出之旅遊產品相似程度也高。由於需求彈性大,替代性高,造成旅遊消費者忠誠度普遍不高。

七、後效性

旅遊者對旅遊產品的宣傳都會有期待,但旅遊者只有在旅遊消費過程全部結束後,才能對旅遊產品的品質做出全面性的評價。旅遊者對旅遊品質好壞的理解是其期望值與實際經歷值相互作用的結果。期望值是旅遊者在實際購買之前,根據所獲得的有關旅遊產品的各種訊息,對產品品質進行的評價。實際經歷值是旅遊者以旅遊期間其實際獲得的感受對產品品質所做的評價。如果期望值高於實際的經歷值,顧客就會產生不滿意狀況,將不會對該公司進行重複購買,而且會產生對企業不利的口頭宣傳。根據滿意度理論,顧客出發前若期待值越低,其獲得之滿意度將越高。但若顧客對產品之期待值過低,將不會購買該產品;若提供很高之期待值,雖能吸引顧客,但企業須面對更高之不滿意度風險。因此提供合理、正確的期待值是相當重要的。此外,旅遊業者不能把產品銷售完後就認為整個銷售活動結束了。旅遊銷售是個連續不斷的過程,服務是環環相

扣，必須重視每個細節，出一小錯將影響產品全面失敗，旅遊企業需要根據旅遊者的建議加以改進，同時和顧客保持長久的顧客關係，並注意服務失誤（service failure）之處置過程。

八、脆弱性

　　旅遊產品是相當脆弱的。旅遊產品價值的實踐往往會受到多種因素的影響和制約。由於旅遊產品的前項各種特性，旅遊產品各組成部分之間要保持一定的協調機制。此外，各種外部的自然天災、政治動亂、經濟浮動、社會不安定等因素，也會對旅遊產品的供給與需求產生不可預知的不利影響，從而影響旅遊產品價值的實現。旅遊企業應對這些不可控因素進行周密的研究，注意市場環境分析，以便做出正確的旅遊產品經營決策。

冰島火山噴灰　歐洲航班大亂

　　一個區域的意外事件，可能影響一個半球。冰島南部火山爆發噴出的火山灰遍及歐洲北部各地，造成當地歷來最大規模的空中交通混亂，包括全歐洲最繁忙的倫敦希斯洛在內的許多機場已宣布關閉，數千架次航班也被迫停擺，數萬人行程受阻。

　　巨大火山灰雲在風力輔助下往東飄過大西洋，導致遠在1,700公里外的許多大型機場被迫關閉，英國領空所有航班全數停擺，這是有記憶以來，英國領空的航班首度全面停飛，光是滯留機場的乘客就多達8萬人。火山灰雲仍持續向歐陸方向飄移，將籠罩在德國、瑞典、芬蘭、挪威、波蘭、英國、比利時、荷蘭及法國北部上空。冰島火山爆發，火山灰飄散影響歐洲航班，華航、長榮航空上千旅客行程也受阻。

資料來源：張沛元編譯、駐歐洲特派胡蕙寧，《自由時報》，2010/04/16。

Chapter 3

遊程產品規劃概述

本章涵蓋五節，內容包含遊程產品規劃的涵義、遊程產品規劃時內部與外部考量的相關因素、遊程產品規劃與市場區隔方式、旅遊行程內容規劃時應考量的原則，以及創意旅遊概念。

 第一節　遊程產品規劃的涵義

根據2019世界旅遊組織（World Tourism Organization, UNWTO）統計，全球旅遊人數仍會持續成長約5～7%，亞洲地區成長比例高於歐洲及美洲。台灣是個小的島嶼國家，經濟發展迅速，旅遊已經成為台灣人生活的一部分。台灣近年來不論來台觀光客人次或台灣人出國人次都破千萬人次，全台灣旅行社含分公司超過3,000家，超過90%的旅遊業者有經營國際旅遊，約50%以上出國旅遊者參加旅遊業者所規劃之團體旅行，因為團體旅行有相當多之優勢，普遍受到一般民眾喜歡，各家旅行社也都會推出各式各樣之行程。交通部觀光局強化旅遊安全品質，鼓勵旅行社提出優質之行程，中華民國遊程規劃設計協會也成立，為了推廣國內外遊程規劃與設計之專業，培訓遊程規劃之人才，促進觀光遊程之發展，並提升業界及個人遊程規劃設計的專業與能力，每一年都會舉辦行程規劃與設計比賽，並分地區舉辦。

遊程內容之喜好因人而異，也會因國情及文化習俗不同，安排方式也會不同。西方遊客較獨立，參加團體旅行不喜歡全包式之旅遊方式，餐食往往是自理，也很少會派領隊隨團照顧。反之，亞洲旅客依賴性較高，經驗較缺乏，期待旅行社安排處理，較喜歡全包式之旅遊行程安排。但近年來台灣遊客因為旅遊經驗豐富，自主性較強，語言能力增強，有些團體出國旅遊可以接受無領隊隨團照顧，以及更多自由行之行程安排，遊程規劃的概念也逐漸在變化中。

　　遊程規劃，是事先計劃完善的旅行節目，其中包含交通安排、住宿安排、餐飲提供、景點遊覽與解說、相關娛樂安排、購物活動及其他有關之服務。遊程可根據不同安排分類，如依遊程的內容區分（豪華型或經濟型）、依地區性區分（歐洲或亞洲）、依供給時間點區分（淡季或旺季，現成遊程或訂製遊程）、依遊程屬性區分（行程腳步快或慢）、依成行人數區分（組團或個人自由行）、依有無領隊隨團服務區分、依飛行時間區分（長程線或短程線）、依主要交通工具區分（bus tours、walking tours或包機）、依遊程的空間特性來區分（國際或國內）。每種分類之操作方式可能不一樣，接受度也相異。

　　行程規劃與觀光意象密切相關。觀光意象可透過媒介去建構，大眾媒體有組織性地生產、複製、流通特定觀光意象，不少觀光客受到媒體宣傳而去觀光，電影拍攝景點，如某某總統曾經來吃過或住過。「意象」與「真實」之間相互影響，景點或商品為了迎合人為的觀光意象，會做不同程度的修正或配合（邱琡雯，2004）。行程規劃能力是未來旅遊專業人員所需要的最基本的技能之一，每家公司都有其企業形象與定位，遊程規劃涉及國內外旅遊政策與觀光意象。國家政策與目的地意象影響旅遊產品開發的意願。遊程規劃必須有遠見（vision），需要同時兼顧短期市場目標與長期市場目標（goals）。短期目標著重實質效益，長期目標需要有遠見，靠行動策略（strategies）來完成。

第二節　遊程產品規劃的考量因素

　　旅遊產品規劃考慮因數繁多，規劃者必須相當細心，注意社會脈動與最新資訊。良好的規劃不僅為目的地開拓良好商機，也為公司開拓客源，對規劃者本身也提供了諸多好處，如吸收新知，避免重蹈過去的錯

誤，增加人際網絡連結。因此，有效的旅遊規劃和產品開發需要考慮下列諸多因素：

一、旅行社的組織架構與金融資本

綜合旅行社組織架構完整，資本雄厚，人力充足，產品較多樣化及一般化。甲種旅行社則著重專業化服務，聚焦於特殊性產品，行程路線安排較個性化。此外，旅遊產品同質性高，充足資金影響旅遊規劃品質與產品永續開發。旅遊行程產品無專利權，新的產品或具市場潛力的新開發路線很容易被複製，造成市場惡性競爭，產品生命期縮短。因此新產品價格擬訂格外重要。資本雄厚的旅行社可考慮對新產品採低價政策，讓競爭者覺得無利可圖不願加入競爭，可延續產品生命期；或者採高價策略。研發能力強的旅行社則可不斷創新產品，迅速將成本回收後脫離競爭。

二、旅行社的員工專長

專業知識人才是公司經營成功的關鍵，規劃者的專長決定了規劃產品的品質與獲利性，旅遊規劃專長的人才培育相當重要，但實際上旅遊業員工流動率普遍過大，不易有專業經驗累積。因此專業人才知識的培育是必要的，其中經驗累計與語文實力有助於遊程規劃。例如外語人才培育；近年俄羅斯及東南亞市場興起，瞭解俄語或東南亞語言可進行該地市場開發，占領先機。也可根據員工專長開發新產品或新的旅遊路線。如有員工俄語能力強或與該國有良好人際關係，旅行社的俄國團在操作上則占有較大優勢。又如員工中有滑雪或高爾夫球高手，旅行社可考慮承辦冬季滑雪團或高爾夫球團，團體品質較有說服力。

三、行銷策略

例如良好的銷售通路與網路有利產品曝光。優惠折讓方式如早鳥
（early bird）優惠、發行認同卡、同業與異業聯盟等，可吸引不同族群。
此外，旅行社為了提高出團率，以聯盟方式，共同經營推廣套裝旅遊，網
頁會標示PAK，是一種聯營出團的商品。

四、旅遊資源的多樣性和種類

旅遊資源包含旅遊業本身的人力、物力、財力資源及外部資源，如
與航空公司之關係、政府獎勵或目的地當地政府額外激勵。例如新南向政
策，政府獎勵旅遊業者去招攬生意，或國內旅遊政府提供交通、住房補
助。

五、可用的旅遊相關數據

最新和全面的旅遊相關數據影響行程估算與長短期目標策略，以及
市場供應範圍及能力。例如歷年來台灣人出國旅遊目的地成長或衰退比
率。

六、目標市場

企業需要瞭解目標市場並運用行銷吸引目標市場顧客。市場是有異
質性的，企業可根據購買者的特性將市場分類，配合公司優勢與特色對目
標市場顧客提供產品利益。例如亞洲郵輪市場興起與價格平易化、服務滿
意度高有關。

七、旅遊目的地生命週期

旅遊目的地生命週期（destination life cycle）影響旅遊規劃舒適度及價格。若旅遊目的地的接待能力小，生命週期就可能更長。

(一)旅遊目的地生命週期階段

1. 探索期（exploration）：目的地剛被發現，吸引獨立的旅行者，遊客少，設施簡單，自然和社會環境未因旅遊而產生變化，不適合團體旅遊安排。
2. 參與期（involvement）：目的地開始受到注意，當地居民開始提供一些簡便的設施，旅遊基礎建設逐漸設立，廣告宣傳開始出現。
3. 發展期（development）：透過大量廣告和旅遊業者宣傳，客源湧入，外來投資驟增，人工景觀及相關旅遊設施升級，遊客人數達到承載能力，旅遊地面貌顯著改變，團體遊客大增。

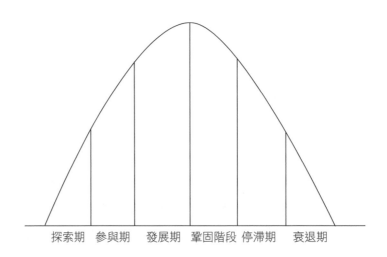

圖3-1　旅遊目的地生命週期

4. 鞏固階段（consolidation）：承載量飽和，居民對大量湧入遊客產生憂慮，當地投資減緩。

5. 停滯期（stagnation）：過度開發，吸引力消失，社會和環境出現負面效應，團體客數量減少。

6. 衰退期（decline）：吸引力下降，觀光客銳減，旅遊設施也大量消失，房地產轉賣。

(二)影響旅遊產品生命週期的主要因素

1. 旅遊目的地產品的吸引力：旅遊吸引物須具獨特特色，有不可被替代性，吸引前往的遊客就越多，重複旅遊價值越高。

2. 旅遊目的地的自然與社會環境：包含目的地居民對遊客的態度、目的地的自然環境是否優美宜人、當地居住環境治安和衛生的狀況、觀光基礎建設和社會環境設施需兼具。

3. 消費者需求的變化：遊客的需求會因時尚潮流而發生興趣轉移，業者須時時關注市場動態。

4. 市場競爭因素：人類喜歡求新求變，市場前景好，必定吸引更多競爭者，旅遊企業須接收新經營觀念，不斷推出新產品。

八、國家旅遊政策和立法

國家政策可停滯或帶動私人企業投資，刺激服務品質。以菲律賓及越南為例，旅遊業是促進國民經濟不可缺少的工業，政府引導投資並鬆綁法令，讓旅遊業者方便旅遊安排。大陸之旅遊法（嚴格限制強迫購物、導遊索取回扣），以及兩岸服貿協定等影響台灣與大陸旅遊交流。

九、利害關係人態度及配合度

利害關係者（stakeholders）包含股東、企業員工、客戶、供應商、債權人、地方政府、旅遊目的地，甚至競爭者。利害關係人對企業的經營理念、生存發展都會相互影響，忽視任何一種利害關係者的存在，都可能對企業產生嚴重的後果。旅遊業如能關心當地居民經濟及當地環境之利益，堅持使用當地特產，協助保護當地生態永續生存，或許能互蒙其利。

 第三節　行程規劃與市場區隔

行程規劃與市場需求有密切關聯，除了須考慮行銷組合4P「產品」（product）、「價格」（price）、「通路」（place）、「推廣」（promotion）之外，也可以透過數字及統計資料瞭解最新市場動態，但數字未必能完全反應事實，例如去德國之土耳其旅客相當多，但這數字並不代表土耳其人喜歡去德國旅行，事實上他們是去德國工作的。除了官方公告之旅遊資訊外，亦可透過旅遊同業經驗分享瞭解市場現況，有時其他同業經驗可更準確地預測市場動向，一國觀光產業之消長會因內外在因素而隨時波動，身臨其境較能感受市場動脈。有關市場新趨向，旅遊業者需時時觀察及瞭解目前國際市場的經濟及消費趨勢，以及新興的觀光目的地的動向，如東歐開放觀光後美麗的城市風貌及神秘面紗大受各國歡迎；阿拉伯國家創新發展；西伯利亞及西藏的美麗風光配合火車之旅也相當引人注目。

行程規劃前須考慮產品定位問題、產品銷售對象以及市場定價。

一、定位（positioning）

定位基本的核心概念是「在對的時間和對的狀態下，與你的消費者進行對話」（Ries & Trout, 1981）。定位最重要的是要差異化（differentiation），在消費者腦海中建立有別於競爭者的品牌形象，區別與其他品牌有什麼不同，定位的結果應符合消費者的認知。定位並非一成不變，當環境改變，品牌可能需要從新定位（repositioning）以符合市場需求。定位設定應考慮產品屬性（attributes）、功能（functions）、利益（benefits）、個性（personalities）、使用者（users）。旅行社必須自我定位，塑造品牌及企業形象，傳達能吸引目標市場並有別於競爭對手的形象，以獲得目標市場的青睞，並爭取目標消費者的認同。品牌定位和市場走向密切相關，有關定位的內容可包含：

1. 產品定位：專注於產品實體品質、特徵、功能、利益、價格等。
2. 企業定位：即企業文化、老闆社會形象、員工能力、知識及專業程度與服務可信度。
3. 市場定位：形塑企業與競爭者相對的市場位置，一般大眾的認知。
4. 消費者定位：確定企業或產品的目標顧客群。

二、市場區隔與不同需求

遊程規劃應審慎考慮不同地區與背景的遊客（年齡、性別、教育、職業、收入、家庭組合、生活型態等）之旅遊動機及生理與心理需求，並注意新興族群的旅遊偏愛，如殘障族群的無障礙旅遊需求、參加國際球賽者及運動旁觀族的住宿特殊需求、退休人士旅遊市場低價包裝旅遊需求、以美容及健康為目的的女性族群旅遊安全需求。以下為幾種市場區隔方式可供旅遊業者規劃產品時參考。

(一)居住地區市場區隔（geographic segmentation）

　　如居住國家、省、城市等地區變項。這是最簡單、最古老的市場區隔方式。例如台灣北部與台灣南部旅遊消費者有何不同？北部消費者消費意識高，獨立自主，著重事先規劃，行程不可任意更動。南部消費者注重人際關係，彈性較高。

(二)人口統計市場區隔（demographic segmentation）

　　如性別、年齡、職業、教育水準、收入及家庭狀況。這是最普遍較常使用的市場區隔變項。教育程度高者可能偏好知性之旅，教育程度低者可能偏好熱鬧、動態行程。女性比男性更愛購物行程。

(三)心理市場區隔（psychological segmentation）

　　根據社會階級、個人生活型態、人格特質等來探測他們的消費行為，主要包括消費者如何支配休閒活動時間（A-Activities）、何種興趣對

價值觀差異

一群人check in一家豪華飯店卻出現意見分歧的使用概念：

1. 有人認為房價很貴，不要外出，應該留在房內好好使用及享受房內豪華用品與設備，如使用免費咖啡或茶，好好泡個澡。
2. 一部分人認為房價包含飯店內其他設備，應該外出去享用飯店內附屬設備，如游泳或使用健身房。

你的價值觀有何不同呢？

他們最重要（I-Interests）、對人生及世界有何看法（O-Opinions），一般俗稱AIO（活動、興趣、看法）市場區隔。有些人偏重自然景觀欣賞，有些偏好運動賽事參與和觀賞。在行程中，有人重視吃的品質，有人重視住的品質。其中的價值觀是一個人根深柢固的信念，引導一個人判斷事物的是非優劣，它左右消費者的購買行為。

(四)產品相關市場區隔（product-related segmentation）

購買此產品可能帶來的好處、產品使用的次數、對產品的忠誠度。如奢侈品、名牌之偏愛及購買動機，產品每次的使用量，旅遊目的地重複旅遊次數。

三、市場價格

旅遊價格擬訂除了成本考量外，必須考慮同業價格及一般市場平均價格，並考慮競爭優勢。此外需考慮季節之淡旺季及客群偏愛和消費者的接受度（如是否應考慮將所有小費內含於團費中、自費行程多寡、購物行程次數，或只列出陽春行程將市場售價表面上降低）。以下所列為影響價格擬訂的重要因素：

(一)季節與航班時段

出發地與旅遊目的地的淡旺季時期可能不同，旅遊成本也不同。例如夏季是台灣出團旺季，但若到南半球去當地是冬天，反而是淡季。此外，一天中團體出團時段也影響價格（使用之航空公司，早晨出發班機票價較貴，夜晚出發班機較便宜），晚去早回之班機價格較便宜，因此在淡季時或冷門飛行時段如何創造需求是旅行業者必須去思考的對策。

(二)兌換幣值

目的國的生活水平影響觀光客的旅遊成本及旅遊意願,其中貨幣兌換比率波動影響甚巨,新台幣對美元升值激發國人出國意願,但不利外國觀光客來台灣旅遊。如日本團價格一向偏高,當日圓貶值,台灣觀光客前往日本觀光的意願提高,台幣兌換越南盾相當優勢,吸引台灣人前往越南人次大幅增加。澳洲曾經是相當理想之旅遊目的地,但因澳幣對台幣增值,加上台、澳兩地航班縮減造成機票價格上揚,現今前往澳洲旅遊成本大增。

(三)油料成本

台灣對外交通以航空運輸為主,油價上漲,成本會馬上反映在機票價格上,而機票價格往往占旅遊費用30～50%之間,旅遊成本壓力大增。

(四)產品競爭性

熱門航線或行程因消費者多,易造成機位難求價格上揚;此外,冷門之行程因包裝不易,人數不足,無法以量來制價,當地代理商不易配合,有時價格顯得缺乏彈性。

第四節　遊程內容規劃應考量原則

遊程內容(itinerary)安排與設計的原則及應注意事項非常多,涉及外在環境因素及顧客需求。遊程規劃最終目的在於滿足遊客的期望與需求,行程內容設計須有主題、創意特色、區隔市場,避免重複了無生氣,且須考慮遊客期待及體力負荷。以下所列為設計遊程內容時主要考慮原則。

一、行程步調（pacing）

規劃行程步調快慢時，應考慮參團團員的一般屬性，安排快慢適中的行程。活動景點間應有適當的緩衝休息空間，注意交通的連接轉換，尤其是轉機時間不要太急或過長，以免造成心理的緊張或趕不上的壓力，但也不要讓整團團員在機場候機過久，顯得無聊或浪費時間。

二、內容平衡（balance）

行程內容需考慮各項活動的屬性，應考量多樣性與趣味性，兼顧動態與靜態的節目，並衡量節目安排及中餐與西餐餐飲的平衡。

三、夜間活動（evening activities）

國人出國旅遊特別重視夜間活動，花錢出國分秒必爭，鮮少早早就寢。領隊須考慮團員的夜間活動需求，與其任由團員自行外出衍生意外問題，領隊不妨安排團體夜間活動。

四、第一天及最後一天晚會（first and last days dinner parties）

社交活動及認識新朋友是參加團體旅遊的重要目的之一，因此安排歡迎晚會讓團員互相認識是有其必要性的，此外，安排再見晚會可促進團員間的感情，提高旅客滿意度與對領隊的信心。

五、自費行程（optional tours）

除了既定的活動外，應提供部分活動讓團員自由選擇是否參加，使

行程更具彈性。但不宜太多以免讓消費者懷疑行程偷工減料。

六、飯店選擇（hotel selection）

依不同的對象、季節與氣候，選擇不同的住宿設備。飯店的地點影響旅遊品質，市區飯店較貴，但對團員外出自由行較方便；反之，市郊飯店較便宜，但不利團員夜晚外出逛街。此外，在歐美地區因夏季實施夏令節約時間，白天特別長，戶外活動時間延長；反之，冬季白天四點多天色即暗，戶外活動相對需減少，因此夏季行程安排須不同於冬季的安排。此外，若行程安排是讓團員早點回飯店休息，最好安排附屬設備較多的飯店，讓團員可盡情使用飯店設施。

除了以上行程安排細節外，根據Deepti Verma研究，許多旅行社發現很難為所有人安排所有事情，因此須作目的地市場研究，瞭解影響旅行團操作的經濟、政治、社會和氣候因素，並與旅遊供應商談判並溝通，包裝適合之價格並以精緻之圖案來行銷。Verma建議提供下列資訊可讓行程內容透明化，減少因溝通不良、認知不同所造成之困擾。

1.行程天數及名稱，讓消費者瞭解本行程遊程安排重點。

2.價格，含小孩、嬰兒占床及不占床價格。

3.負責本次旅遊的旅遊公司名稱。

4.負責本次旅遊的OP。

5.各個行程之間運輸方式及類型，如使用包機服務、幾人座之巴士、船大小等。

6.目的地扼要說明，如氣候、風俗。

7.各段行程內容和旅行時間的詳細訊息。

8.白天及夜晚的旅遊時間及活動。

9.住宿類型和膳食說明，如飯店重要設施、是否有室內游泳池、是否

不提供牙膏牙刷、西餐或中餐、幾菜幾湯、每餐價格等。

10.明確指出額外行程及收費。

11.特殊安排和設施的使用詳情。

12.完整預訂條件，包括取消條款（詳閱契約書）。

13.任何已含之強制保險或建議保險。

14.前往目的地所需的文件。

15.行程中之健康接種。

 第五節　創意旅遊

一、何謂創意旅遊？

　　不同於一般旅遊只安排遊客參觀自然景觀或科技景點，體驗旅遊目的地的在地文化，創意旅遊是新的旅遊模式，整合旅遊資源，將旅遊由靜態的文化消費（culture consumption）轉化為讓遊客實際參與旅遊目的地的文化創意活動，讓遊客與當地人物互動中獲得另類體驗，並形成旅遊產業鏈，由過往單方面向旅客講解，轉移為旅客與在地雙向性的互動。創意旅遊能為整體經濟帶來附加價值（value added）、增加旅遊需求，以及提供更多元化的旅遊供應鏈模式，更重要的，創意旅遊豐富了傳統在地文化。

二、創意旅遊的特點

1.資源的多元化整合，特別是對傳統旅遊資源（自然山水、文物古蹟）之外的各類社會資源的整合和活化，將這些有形和無形的資源透過創意的手法轉化為市場認同的旅遊產品。

2.鼓勵遊客參與集體體驗,學習互動,讓遊客從中感受到旅遊目的地的特有在地文化。

3.藉由遊客透過與當地人一起創作,發揮遊客的創意潛能,同時將創意回饋到旅遊目的地。

4.注重對潛在旅遊需求的激發和市場消費潮流的引領,將旅遊與創意融合,開發高價值的旅遊產品。

5.創意旅遊側重非物質文化,並著重於創意活動。

三、創意旅遊的做法

1.利用當地食材與美食特色,並融合遊客烹飪知識,透過教室實作達到在地美食體驗與美食創作。

2.美容及醫療服務,結合當地美容科技或身心靈靈修,體驗不同領域之心靈成長。

3.將藝術融入當地鄉村,結合當地村民的故事及生活方式,學習製作並展示各類藝術裝置

4.融入傳統市場,透過傳統市場舉辦體驗活動,活化的傳統市場讓遊客瞭解當地居民的生活方式及文化。

參考書目

Al Ries & Jack Trout (1981). *Positioning: The Battle for Your Mind*. New York: McGraw-Hill.

邱琡雯(2004)。〈觀光意象的建構:夏威夷和加勒比海地區〉。《歷史月刊》,11月號。

Chapter 4

國內旅遊市場概況
與遊程規劃

　　本章涵蓋三節，內容包含政府觀光政策與行銷台灣旅遊、國外觀光客入境台灣旅遊市場概況與遊程規劃、台灣國民旅遊市場概況與遊程規劃。

　　旅遊產業的環境受到政治、經濟、文化、人口結構等影響，在供給與需求方面不斷的在改變，政策思考也在順應時代變化中。民國68年開放國人出國觀光，當時台灣政府及旅行業者獨重出國旅遊，如今情勢丕變，囿於經濟考量，我國政府致力於推廣入境觀光，但礙於諸多因素，成效有限，直到大陸與台灣兩岸關係發展融合，根據觀光局資料，2015年台灣入境旅客人數正式突破千萬達到1,043萬人次，晉升為「千萬觀光大國」，當然主要歸功於陸客來台人數的增加。

　　然而，觀光產業容易受到政治、經濟及其他意外事件影響，例如中國大陸政府將觀光輸出當作政治操作，外交談判籌碼，限制大陸客出國地區。當觀光產業面對許多不確定性因素時，業者必須思考因應措施，未雨綢繆，一昧責難政府措施，無所助益。

　　台灣國內觀光市場可分兩大類；入境與國民旅遊，兩者在行程安排、旅行概念與需求並不相同。調查顯示，台灣主要的顧客來源，除了國內的旅遊人口之外，大陸及港／澳地區遊客仍占最多數；然而2016年台灣進入選舉期間及選後相關政策未明，中國大陸方面限縮大陸遊客來台人數，造成國內業者生意下滑，飯店業不少歇業、頂讓、出售等。此現象也讓政府及業者開始思考多元化經營以及推廣國內旅遊的重要性。

 第一節　政府觀光政策與行銷

一、各年度觀光政策

　　外交關係、觀光資源、地理位置、行銷策略，都有助於吸引觀光客

源。除了透過民間團體，尤其是旅行社業者之協助外，台灣政府對於推廣觀光相當積極，每一年都會有延續或推出新的觀光政策。例如：

- 2011年：推動「觀光拔尖領航方案」及「旅行台灣、感動100」工作計畫，朝「發展國際觀光、提升國內旅遊品質、增加外匯收入」之目標邁進。

- 2012年：持續推動「觀光拔尖領航方案」，並以「Taiwan-the Heart of Asia亞洲精華心動台灣」及「Time for Taiwan旅行台灣就是現在」為宣傳主軸，擬打造台灣成為「亞洲觀光之心（星）」。

- 2013年：持續推動「觀光拔尖領航方案」及「優化觀光提升質量」工作，建構質量並重的觀光環境；並以「旅行台灣就是現在」為行銷主軸，訴求全球旅客體驗台灣的美食、美景與美德。

- 2014年：仍持續推動「觀光拔尖領航方案」，並深化「Time for Taiwan旅行台灣就是現在」的行銷主軸，在「創新」及「永續」的施政理念下，質量並進推展觀光。

- 2015年及2016年：推動「觀光大國行動方案」，仍以「優質、特色、智慧、永續」為執行策略，逐步打造台灣成為質量優化、創意加值、處處皆可觀光的觀光大國。

- 2017年：研訂「Tourism 2020——台灣永續觀光發展策略」，以「創新永續打造在地幸福產業」、「多元開拓創造觀光附加價值」為目標，透過「開拓多元市場、推動國民旅遊、輔導產業轉型、發展智慧觀光及推廣體驗觀光」等五大發展策略，落實相關執行計畫，期藉由整合觀光資源，發揮台灣獨有的在地產業優勢，讓觀光旅遊不只帶來產值，也能發揮社會力、就業力及國際競爭力。

- 2018年：持續推動「Tourism 2020——台灣永續觀光發展方案」，

並持續透過五大策略,積極打造台灣觀光品牌,形塑台灣成為「友善、智慧、體驗」之亞洲重要旅遊目的地。

二、2018年觀光推廣重點

根據觀光局2018的觀光推廣,有下列五項重點:

(一)開拓多元市場

1.持續針對東北亞、新南向、歐美長線及大陸等目標市場持續行銷,提高來台旅客消費力及觀光產業產值。亦即深耕原有客源,尤其是日本及韓國,因為兩國地理位置近,經濟實力強。

2.與地方攜手開發在地、深度、多元、特色等旅遊產品,搭配四季國際級亮點主軸活動(台灣燈會、夏至235、自行車節及台灣好湯—溫泉美食等),將國際旅客導入地方。此規劃聚焦於在地緣上有獨特之特色,並藉由旅遊業者推廣。

3.擴大ACC亞洲郵輪聯盟合作,運用空海聯營旅遊獎助機制,提升郵輪旅遊產品多樣性及市場規模。基於郵輪觀光興起,開發新的郵輪產品及航線。

(二)活絡國民旅遊

1.擴大宣傳「台灣觀光新年曆」,加強城市行銷力度及推動特色觀光活動。

2.持續推動「國民旅遊卡新制」,鼓勵國旅卡店家使用行動支付並擴大支付場域。

3.落實旅遊安全,優化產業管理與旅客教育制度。

(三)輔導產業轉型

1. 引導產業加速品牌化、電商化及服務優化，調整產業結構。
2. 檢討鬆綁相關產業管理法令與規範，提升業者經營彈性，協助青年創業及新創入行。
3. 持續強化關鍵人才培育，加強稀少語言導遊訓練、考照制度變革及推動導遊結合在地導覽人員新制。

(四)發展智慧觀光

1. 建立觀光大數據資料庫，全面整合觀光產業資訊網絡，加強觀光資訊應用及旅客旅遊行為分析，引導產業開發加值應用服務。
2. 運用「台灣好玩卡」，擴大宣傳與服務面向。
3. 持續精進「台灣好行」、「台灣觀光巴士」及「借問站」服務品質。
4. 建構TMT（台灣當代觀光旅遊）論壇及期刊等e化交流。

(五)推廣體驗觀光

1. 推動「2018海灣旅遊年」主軸，建構島嶼生態觀光旅遊。
2. 執行「跨域亮點及特色加值計畫」及啟動「海灣山城及觀光營造計畫」籌備作業，積極輔導地方營造特色。
3. 整合行銷部落與客庄特色節慶及民俗活動。
4. 執行「重要觀光景點建設中程計畫」，打造國家風景區一處一特色，營造多元族群友善環境。

　　根據台灣觀光局資料顯示，台灣是觀光赤字大國，每一年國人出國人數及出國旅遊支出遠超過入境來台人數及在台消費。為了振興國內觀光旅遊產業及經濟發展，吸引外國人士來台消費遠比鼓勵國內（國民）旅

遊重要。因此建構台灣為質量並進的觀光旅遊目的地是有必要的。政府推廣之核心主軸為由「點」、「線」呈現風景區「面」新風貌，其發展策略為減量原則、維護生態、優先環境。由此可暸解，台灣風景區已經過度開發，美麗森林變成鋼筋叢林，土地泥土裸露，建築外型突兀，毫無美感與質感，各處景點及販賣之紀念品大同小異，已失去地方特色，行程安排難以吸引回流遊客。但綜觀現狀，政府的發展策略仍著重於量而非質的提升。地方政府也過於短視，為了增加短期收益，討好少數既得利益者，疏於執行法令，讓民間任意擴充建設，破壞高山環境及美麗山水，對於地方行程規劃者，難以達到永續經營的目的。

因應近年各國推陳出新的推動觀光手法，交通部觀光局也積極推動境外獎勵旅遊（incentive travel）來台。105年全年度計有來自全球10餘國297團超過42,000位來台從事獎勵旅遊活動，若依照平均每人每日消費金額為214美元計算（104年），可創造之消費產值相當不錯。

三、政府獎勵措施

交通部觀光局為鼓勵國外旅遊團體來台灣，使台灣成為亞洲重要旅遊目的地並促進觀光產業發展，也特別訂定獎勵要點。獎助對象為：

1. 主辦獎勵旅遊活動（企業或法人組織為激勵或鼓舞公司員工銷售或達成公司管理目標，而以招待其員工或相關人員來台旅遊活動為回饋方式之旅遊，獎勵旅遊與一般旅遊最大的不同點在於獎勵旅遊過程中會安排頒獎活動、誓師大會等讓參與人員備感尊榮，建立團隊向心力，以鼓勵士氣，持續為企業提高獲利）並經國外主管機關立案之企業或法人組織。

2. 經國外企業或法人組織委託主辦來台灣獎勵旅遊活動之國外旅遊目的地管理公司、旅行業者或國內旅行業者。獎勵旅遊團體為參加來

台灣獎勵旅遊活動之外國籍或中國大陸地區（含香港及澳門）旅客組成之團體，來台停留四天三夜以上，每團至少五十人以上之來台旅遊者（可分梯次，以企業或法人組織同一年度來台總人數為計算基準）。每位旅客獎勵費用由400～1,000元，依團體大小而定，團越大，補助越高。此外，也補助有辦理獎勵旅遊團體來台灣之人士來台踏勘或考察之經濟艙機票及旅館標準客房費用（旅館客房每間／晚不逾新台幣5,000元，本項補助金額最高以新台幣20萬元為上限）。若來台灣獎勵旅遊團體人數眾多，觀光局則專案核定補助上限及名額。有關獎助經費，限定用於獎勵旅遊團體來台歡迎布條、文化表演觀賞、住宿、餐飲、參觀點門票、活動場地租用、國內旅行業接待相關費用。另外，政府也鼓勵民間創作和地方文藝發展，以及遊客文化藝術體驗，針對來台灣獎勵旅遊團體在台觀賞經文化部認可之戲劇或配合政策推廣文化表演者，另補助該團體實際購買票價百分之五十，最高以新台幣20萬元為上限。而觀光局也會適時提供獎勵旅遊團體來台行前行政協助，與台灣觀光宣傳資料及紀念品。

為協助海外企業順利在台辦理企業會議暨獎勵旅遊活動，中華民國對外貿易發展協會提供多項客製化服務。如行程推薦，配合獎勵旅遊天數及旅遊地點，提供三天兩夜、四天三夜等台灣最具特色之觀光行程推薦，並建議合適之激勵員工團體活動，例如泛舟、溯溪、放天燈、體驗原住民傳統生活文化等。另外辦理「台灣體驗之旅」（familiarization tour，簡稱Fam tour）；主動邀請國外會議相關業者、潛在企業客戶及媒體等來台參與「台灣體驗之旅」，行程包含會展場館參訪、特色行程體驗、風景名勝參觀及文化古蹟巡禮等，使受邀者深度感受台灣的創意與優質服務，進而來台辦理企業會議暨獎旅活動。

政府於106年實施鼓勵全球旅客來台灣觀光，放寬新南向國家簽證、全面強化東南亞旅客來台動力，配合行政院推動「新南向政策」之新措施。

1. 為加強爭取獎勵旅遊團體客源，並特別針對新加坡、馬來西亞、泰國、菲律賓、印尼、汶萊、越南、寮國、緬甸、柬埔寨、印度、不丹、澳洲、紐西蘭等國辦理獎勵旅遊活動超過四天三夜之境外企業加碼提供獎助，包括旅遊接待、迎賓宴、文化表演節目等項目。

2. 爭取東北亞（日、韓）市場之新措施：因應日韓業者反映市場常態，修正放寬針對三天二夜獎勵旅遊團體提供台灣特色藝文節目觀賞之獎助。

3. 積極推廣國際郵輪市場，繼透過亞洲郵輪聯盟（Asia Cruise Cooperation, ACC）爭取到麗星郵輪開闢香港—菲律賓—台灣高雄的全新航次航線，為台灣帶來新的菲律賓客源外，有鑑於有越來越多國際郵輪公司以台灣為母港的經營航線，交通部觀光局計畫透過獎助Fly-Cruise行程，協助國際郵輪公司引進更多國際旅客搭乘飛機來再搭乘郵輪出海旅遊，創造台灣的新旅遊競爭力。

綜觀以上政策及行銷手法，我國旅遊市場未來有機會湧入更多國外旅客，且客源更為寬廣多元。為迎接未來多元客源到來，未來政府與業者可加強培養外語專長人才，於各地景點增加多國語言標示與介紹，建立多國語言友善之旅遊環境。

第二節　入境旅遊市場分析與遊程規劃

2016年，台灣吸引外來人士1,069萬人次，陸客減少約90萬人次。但

2017年來台人士仍成長到1,073.9萬人次，來台旅客平均停留夜數6.39夜，來台旅客平均每人每日消費179.45美元。主因人數成長是新南向、韓國、歐美等非大陸客的國家，成長是藉由開放免簽、推廣穆斯林認證及提升接待能力等作為。新南向市場在2017年有成長，東協四國（汶萊、柬埔寨、寮國和緬甸）日均消費約229美金（日本觀光團體旅客每人每日平均消費為258.99美元最高），多為社經地位較高者，也是目前台灣爭取新南向旅客的重要目標客群。2017年，來台灣旅客，以陸客占第一位，其次為接近200萬人次的日本客，接下為港澳人士、韓國、美國、馬來西亞。台灣特色小吃及美食、風光景色與購物為吸引旅客來台觀光主要因素，其中26%為觀光目的旅客，旅行方式為「由旅行社包辦，參加旅行社規劃的行程」。主要旅遊景點鄰近台北市，士林夜市、台北101、九份、故宮博物院、西門町及中正紀念堂為旅客主要遊覽景點。基於現有資源與市場特性，需針對各目標市場研擬接待策略。

一、大陸

陸客有273萬人次（2016年為351萬），依然是來台旅客人數最大宗，占了全體境外遊客的四分之一，來台灣自由行大陸客有增加，陸客的購物消費最強。大陸客旅遊團主打「八天七夜環台之旅」，部分旅行社以低價搶客，打壞了台灣旅遊業品質。至於行程安排會是八天七夜（**表4-1**），有旅遊業者指出，兩岸開放觀光後，有愈來愈多大陸二、三線城市的直飛航班來台，但市場有限，這些航班並非天天飛，機位銷售大都依賴陸客來台，因此「在機位組裝上，以週一去週一回，或週三去週三回，這種八天的來回行程，對航空公司的效益是最大化」，因此，八天七夜的旅遊規劃，加上環島行程是許多第一次來台陸客的最愛，他們拜訪故宮、遊覽阿里山，成了陸客團的標準行程。陸客團到阿里山旅遊多半是不

表4-1　大陸團八天七夜的旅遊規劃

一、先南往東走

第1天：大陸／台北【故宮博物館、孫中山紀念館、101大樓遠眺】／桃園

第2天：桃園／埔里【日月潭風景區、文武廟、玄光寺、邵族文化村、中台禪寺】

第3天：埔里／嘉義【阿里山高山茶品茗】／高雄【西子灣、英國領事館、城市光廊、六合夜市】

第4天：高雄【鑽石展示中心】／屏東墾丁風景區【貓鼻頭、船帆石】／台東

第5天：台東／東岸線【珊瑚博物館、水往上流、三仙台、八仙洞、北回歸線標】／花蓮

第6天：花蓮太魯閣國家公園【燕子口、九曲洞、大理石加工廠】／台北【野柳風景區】

第7天：台北【陽明山國家公園、士林官邸、台北精品、土特產中心、士林夜市】

第8天：台北／機場／大陸

PS：

早餐：飯店內自助；午餐：中式合菜；晚餐：中式合菜。

飯店：全程四星酒店雙人標準房間。

司機和導遊小費每位客人每天50元人民幣。單人須付房間差價。

資料來源：環遊國際旅行社。

二、先東往南走

第1天：出發地／台北

第2天：台北－雪山隧道－宜蘭－清水斷崖－太魯閣－花蓮

第3天：花蓮－花東海岸【北回歸線、八仙洞、三仙台】－知本溫泉

第4天：台東－墾丁【貓鼻頭、鵝鑾鼻】－高雄【旗津、愛河、六合夜市】

第5天：高雄－阿里山－日月潭

第6天：日月潭－埔里酒廠－台北【自由廣場～101～士林夜市】

第7天：台北【故宮博物院～士林官邸～陽明山～野柳～淡水漁人碼頭】

第8天：台北／出發地

◎經濟團RMB：350一天（四星飯店）；午餐NT200；晚餐NT250元。

◎豪華團RMB：400一天（四～五星飯店）；午餐NT200；晚餐NT300元。

用餐為8菜1湯含果汁二瓶。

司機和導遊小費每位客人每天25元人民幣。單人須付房間差價。

每人每日礦泉水一瓶。

資料來源：大新旅行社。

過夜的一日遊，行程中會停留買茶葉、木頭等土產。在台灣，大陸觀光團體旅客被安排以購買珠寶或玉器類為最多，其次為名產或特產，第三為化妝品或香水類。

二、日韓

這幾年日本及韓國觀光客大幅增加（韓國來台旅客人次創歷史新高，達105萬人次），受惠於台日與台韓之間簽訂開放天空協議，新航線帶動更多旅客往來，其中以年輕人居多，不少是搭著紅眼航班（時段不佳）前來，停留時間短，購物是必要行程。行政院調查，日本客最愛來台進行「文化之旅」，如探訪日本在台灣殖民時期的建築物，另外，母女同遊的家族旅行也不少，日本觀光團體旅客以購買名產或特產為最多，其次為茶葉，第三為珠寶或玉器類。韓國觀光團體旅客也以購買名產或特產為最多，而韓國旅客則喜歡台灣文創商品及復古感之物件，可安排「文創之旅」，如到台北永康商圈。針對韓國觀光客，行程可將觀光景點置入偶像、舉辦歌友會、追星之旅活動。此外，因為台灣物價對日韓來說相對便宜，行程中可安排伴手禮購物，他們年輕人對台灣小吃接受度高，可多安排台灣地方飲食及小吃，但須注意環境衛生。日本旅行團品質優，團費平均是大陸客的4倍。

三、馬星港澳

交通部觀光局曾在香港、新加坡、馬來西亞展開台灣觀光年促銷活動，推出的「台灣觀光巴士」，以設計醒目的巴士作為行動廣告，車上放有台灣溫泉、美景、美食、夜生活、主題樂園、休閒農場與果園等台灣風情的影音廣告。港澳觀光客特愛台灣農村、鄉間旅遊，可安排「慢活之

旅」。台灣生活步調和特色文創部落,也成為香港客來台觀光的因素之一。但東南亞的自由行旅客到阿里山會在山上住一晚,隔天一大早乘小火車去看日出。

四、歐美

歐美地區及澳洲旅客以自由行居多,因台灣擁有許多戶外活動,吸引他們來台旅遊。只是路途遙遠,及語言環境,人數尚有大幅成長空間。

五、新興市場

2016年9月開始,為響應新南向政策,台灣觀光局與泰國、越南、印尼的旅遊業者交流,舉辦推廣活動。為了迎合印尼的穆斯林遊客,旅遊業者須安排餐飲及住宿業者是有穆斯林認證的,以穆斯林生活習慣規劃餐點烹調及空間設施,例如百貨公司、交通節點等公共空間設置祈禱室、清真食物認證餐廳等等。

不同國家觀光客,欣賞景點各異,旅遊業者之安排重點也不同,有關入境行程安排重點包含下列:

1. 北部地區:生活及文化為主,包含華人文化藝術重鎮(含時尚設計、流行音樂)、時尚都會、自行車、客家及兩蔣文化等。
2. 中部地區:產業及時尚為主,包含茶園、咖啡、花卉、休閒農業、林業歷史、森林鐵道、自行車休閒、文化創意等。
3. 南部地區:海洋及歷史為主,包含開台歷史、舊城古蹟、宗教信仰、傳統歌謠、原住民文化等。
4. 東部地區:慢活及自然為主,包含鐵馬及鐵道旅遊、有機休閒農

業、南島文化、鯨豚生態、溫泉養生等。

5. 離島地區：特色島嶼為主，包含澎湖——國際度假島嶼；金馬——
戰地風情、民俗文化、聚落景觀。

6. 不分區：設定為多元的台灣，包含MICE、美食小吃、溫泉、生態
旅遊、醫療保健等。

根據國外來台旅客動向及消費調查，旅客在台灣期間參加活動以購
物為最多，其次依序為逛夜市、參觀古蹟、參觀展覽、遊湖等。觀光局資
料顯示，2017年來台旅客自由行比例突破八成，觀光團體占比率低於兩
成，未來在自由行盛行趨勢下，團體客人市場會逐漸萎縮。但也有業者指
出，團體旅遊仍有其存在價值，因為可提供因為當地接待條件不佳，或一
般旅客無法自行抵達的旅遊服務；此外，團體旅遊因量化採購，相對旅遊
成本低，仍會吸引一些族群參加。隨著我國旅遊市場逐漸成長，品保協會
每年辦的金旅獎選拔，保持良好服務品質與健全的旅遊彈性制度以滿足新
潮流的小團體旅行。基於台灣基礎交通建設發達，有業者建議可安排天天
遊、規劃精緻小包團（mini tour）等小型團體旅遊產品，時間上可彈性選
擇，並配合安排台灣大型觀光節慶活動及如燈會活動、平溪天燈節、台南
鹽水蜂炮、保健旅遊或美食之旅等，此外，台灣多山，道路陡峭彎曲，也
較適合小巴行走。

第三節　國民旅遊市場分析與遊程規劃

在國民旅遊市場方面，根據交通部觀光局的統計發現，在政府推動
觀光補助，配合國旅卡的國內消費及各縣市觀光宣傳等措施之下，國人國
內旅遊總次數及國內旅遊總費用有成長的趨勢。隨著台灣經濟的快速發

展，以及旅遊經驗之增長，台灣人民對旅遊的需求不再是單單是去一個地方看風景，已逐漸注重旅遊的品質、旅遊內涵等特性。

一、國人國內旅遊特性

根據調查，國人國內旅遊有下列特性：

1. 106年12歲以上國人國內旅遊總費用為新台幣4,021億元。12歲以上國人國內旅遊每人每次旅遊平均費用為新台幣2,192元。各項費用支出依序是餐飲、交通、購物、住宿、娛樂及其他費用。有支付住宿費者，平均每人每次旅遊平均費用為5,098元。當日來回者平均每人每次旅遊平均費用為1,168元。而團體旅遊的平均每人每次旅遊平均費用為3,420元，其中當日來回的平均每人每次旅遊平均費用為1,653元，過夜者的平均每人每次旅遊平均費用為5,751元。

2. 106年度，個人旅遊占87.1%，團體旅遊占12.9%。

3. 以利用「週末或星期日」從事旅遊最高比例。

4. 就居住地區來看，不論居住在何地的國人，皆以在居住地區內從事旅遊較多。每次旅遊天數，約70%的旅遊天數為一天（當天來回），有20%是兩天，8%是三天，而有2.8%是四天及以上。顯然國人從事國民旅遊天數偏短，這可能與台灣面積不大、交通道路方便有關，此外當天來回旅遊，旅遊成本低，也因此旅遊次數會增加，但容易造成交通阻塞，旅遊品質不高。台灣人旅行過去有「上車睡覺、下車尿尿、休息買藥」的戲謔說法，如今此現象已逐漸改進。

5. 台灣90%的旅客在國內的旅遊方式以「自行規劃行程」方式出遊，屬於團體旅遊的比率有12%。以旅遊一天的比率最高。利用日期以週末或星期日居多。而選擇參加旅行社套裝行程的原因以「套裝行

程具吸引力」、「節省自行規劃行程的時間」、「不必自己開車」
及「價格具吸引力」居多。

6.過夜旅客以住宿旅館及親友家最多，其次為民宿。

7.國人旅遊資訊來源以「親友、同事、同學」為主，其次是「電腦網
路」，再其次是「手機上網」。

8.國人旅遊時主要從事的遊憩活動以「自然賞景活動」的比率最高，
其次是「其他休閒活動」，再其次是「美食活動」。

9.「愛河、旗津及西子灣遊憩區」及「淡水八里」為國人到訪比率較
高的旅遊景點。就旅遊地區來看，北部地區以「淡水八里」比率最
高，中部地區以「逢甲商圈」及「日月潭」比率最高，南部地區以
「愛河、旗津及西子灣遊憩區」比率最高，東部地區以「七星潭」
到訪比率最高。

10.旅客旅遊時主要利用交通工具仍以自用汽車的比率最高，其次是
搭乘遊覽車，再其次是公民營客運。近年來使用公民營客運人數
有增加。台灣好行（景點接駁）旅遊服務，是交通部觀光局為了
推廣台灣國內旅遊活動，帶動地方經濟，便利遊客前往台灣各
個主要旅遊景點，並且彌補現有公路客運路線的不足而規劃設計
的，並在2010年推出接駁公車服務。台灣好行從各主要景點接送
旅客來往鄰近各主要台鐵、高鐵車站，其主要服務對象大都為自
由行旅客，如背包客、銀髮族、學生等，目前路線已遍布台灣本
島各縣市。

11.旅客對所到過的旅遊地點的不滿意項目以「環境管理與維護」、
「交通順暢情形」及「停車場設施」較高。

12.團體旅遊以旅遊一天的比率最高，平均旅遊天數為1.58天。以週
末或星期日居多。

13.銀髮族旅遊以利用平常日最高。而旅遊的方式以參與親友「自行

規劃行程旅遊」的比率最高,其次是「參加村里社區或老人會團體舉辦的旅遊」。

14.國人從事國內旅遊以2～3月份、6月份、8～9月份及12月份居多(出國旅遊則以2月份、4～8月份及10月份最多)。

二、國內團體旅遊市場受歡迎的因素

國內團體旅遊市場之所以受到一些台灣遊客喜歡,有下列因素:

(一)服務便利性

國人在國內的團體旅遊方式常採「自行規劃行程旅遊」,除了自行規劃行程外,也會請遊覽車公司(司機)協助提供旅遊地點及飯店訂房(**表4-2**)。若純是由覽車公司(司機)安排,即旅遊界所稱呼之黃牛(未具備旅遊業合法身分者,私下替遊客安排旅遊活動而有營利行為者)。由於一般遊覽車司機合作對象之餐飲旅館業者以中下標準較多,其安排遊程經驗、餐飲住宿、活動安排相對之旅遊品質會較低,但對一般遊客而言,簡單方便又便宜,何樂不為,因此由遊覽車業者代工安排之狀況很難消失。至於一些公家及學校團體則透過旅行社安排,住及吃之安排會較高檔,相對較專業。國內旅行社也會不定時推出特殊行程,吸引遊客參加旅行社套裝行程,因為這些遊客可以「節省自行規劃行程的時間」及「不須找太多遊伴」。

(二)交通便利性

國內面積不大,許多風景區位於山區,缺乏到旅遊景點的交通工具,很適合辦短天數之團體旅行,銀髮族及年輕學子不適合自行開車,不必自己開車,沒有行車壓力,可遊山玩水也是遊客考慮重點。

(三)價格吸引力

　　國內套裝旅遊由旅行社業者與各相關供應通路業者長期進行合作，同品質之服務價格自然比個人自己接洽規劃來得划算。

(四)資訊多元便利且公開

　　基於資訊多元便利及公開，旅遊相關資訊容易取得，可使用網路訂購的旅遊相關產品相當多，只要投入關鍵字搜尋，就可比較相關團體產品。

(五)有經驗的領團人員

　　旅行社安排會派遣較有經驗之領團人員，協助安排各項服務及景點解說。

表4-2　105年國內團體旅遊百分比

旅遊方式	106年	
	百分比	總旅遊次（萬）
自行規劃行程旅遊	88.9	16,312
村里社區或老人會舉辦的旅遊	3.1	565
民間團體舉辦的旅遊	1.8	337
宗教團體舉辦的旅遊	1.7	321
機關公司舉辦的旅遊	1.5	283
旅行社套裝旅遊	0.8	149
學校班級舉辦的旅遊	0.8	149
其他團體舉辦的旅遊	1.1	210
其他	0.1	19
合計	100	18,345

Chapter 5

國際旅遊市場分析

　　本章涵蓋四節，內容包含國際旅遊市場的分類、以國際遊客為主之國際旅遊市場分析、以台灣遊客為中心之國際旅遊市場分析，以及參加國際旅遊時應注意之相關安全與防範。

第一節　旅遊市場的分類

　　旅遊市場分類依照不同性質，其分類相當多元化。依地理區域劃分，世界旅遊組織將國際旅遊目的地市場劃分為歐洲市場、美洲市場、東亞太平洋市場、非洲市場、中東市場和南亞市場等六個區域，探索各區之觀光動脈、經濟貢獻與人文社會衝擊。若依國境劃分旅遊市場，可分為國際旅遊市場（international tourism market）和國內旅遊市場（domestic tourism market）。前者是指一個國家境外的市場，本國居民出境到國外進行旅遊活動，包含旅遊地區、消費型態及消費支出，本質上如同進口貨物，觀光消費支出越高，對該國家經濟衝擊越高。後者是指一個國家國境以內的旅遊市場，主要是本國居民在國內進行各地旅遊活動，如使用之交通工具、天數等。國際旅遊比在國內旅遊受較多限制，必須辦理簽證、出入境檢查、兌換外幣、使用外國貨幣交易，成本高、消費高、意外事件也較多。

　　此外，旅遊市場又可按照距離遠近，將國際旅遊地劃分為短、中、長距離市場。不同組織或國家，定義會不同。近距離市場（day market），是指一日來回，主要是鄰近國家或地區之邊境旅遊。中距離市場（weekend market），是指週末旅遊或短期休假的旅遊，一般在二至四天內往返。遠距離市場（faraway market），是指距離客源市場較遠之國際旅遊，通常是五天以上之跨洲旅遊市場。台灣旅行社的經營路線，也分有短線（short haul）、中線（mid-haul）及長線（long haul），但定義不

完全相同。短線團是指距離較近的東南亞、東北亞行程，飛行在五小時以內。中線團一般指的是西亞地區及中東地區，有些也包括紐西蘭、澳大利亞、夏威夷等地。至於長線團則指的是美國、加拿大地區、中美、南美洲、非洲、歐洲等，飛行距離是在八小時以上航班。

另外旅遊型態也可分自助旅行、半自助與團體旅行，由於網路興起，帶來自助客的興起，選擇參加團體旅遊的旅客明顯減少，年輕人偏向自行蒐尋資訊，上網訂機位、住宿、交通與門票，自助旅行遊客使用較為便宜的民宿及廉價航空，行程安排較彈性輕鬆。半自助則透過旅行業協助安排如機位及住宿，行程則自我規劃。例如日本治安良好，人民親切有禮，有便利的交通系統，是適合自助的國家。大阪和京都相當受自助遊客喜愛，金閣寺、清水寺是必遊之地，最能感受日本傳統的風情。中、西歐洲因為資訊發達，交通透明，自助客增加，至於團體旅行，安全方便，價低，適合旅遊經驗少之遊客或不適合自助行之地方，因此仍有極大存在空間，吸引學生及銀髮族。

旅遊市場之經營通常是透過旅遊業者來推廣與安排，以旅行社經營模式內容可區分為躉售旅行業（tour wholesaler）、遊程承攬旅行業（tour operator，專門代理或辦理國外觀光團體在台灣旅遊的業務）和零售旅行業（retail travel agent）。躉售旅行業設計行程、包裝產品創造屬於自己品牌，它是旅遊產品批發商，與上游供應商合作，但須付給供應商押金，需承擔銷售不完之風險，風險高相對的利潤也高。這類的業者將開發完成的旅程委託零售旅行社銷售，又稱B2B銷售模式，在台灣大部分躉售業者也會做B2C模式，銷售產品給一般遊客。至於遊程承攬業，針對市場之特定需求安排行程並報價，或接受國外旅遊業者委託，協助設計包裝行程，相對的經營風險也較低。零售旅行業，主要業務是代售躉售業者之套裝商品，規模較小，無風險，通常以代銷佣金為主要收入。由於消費者的自主性提高了，團體客製化服務增加，旅行社在設計產品組合時，必須顧及消

費者之間的差異性需求。業者可透過電子商務管理，建構顧客關係管理
（CRM），提升競爭力。

　　此外根據市場行銷策略，可將旅遊者根據人口變項、地理變項、
心理變項及行為變項等四個方面進行市場分類。人口變項包含如年齡、
性別、家庭結構、家庭生命週期、家庭收入、職業、教育程度、社會階
層、種族、宗教等作分析。例如女性偏愛購物行程，收入較高者喜歡選擇
高檔星級飯店消費，專業技術人員或管理人員等之白領階級會較藍領階級
選擇度假飯店。地理變項包含如居住區域、國家、城市、鄉村。居住於氣
候寒冷、缺少陽光地區的旅遊者傾向到陽光充足的地區旅遊，美國佛羅里
達州、地中海、加勒比海地區陽光充足，旅遊業發達。心理變項涉及遊客
之生活方式、態度、個性等心理因素。生活方式是指人們平時較喜歡從
事何種活動（activities）、有何興趣（interests）、對所處環境事情之看法
（opinions），例如旅遊時間的分配、金錢花費的模式等。至於行為變項
則指去某一旅遊目的能獲得何種利益、重遊率、品牌忠誠度表現等。若依
旅遊商品的特性或旅遊目的劃分，有度假旅遊商品、商務旅遊商品、獎
勵旅遊商品、探險旅遊商品、宗教旅遊商品等（請參閱第一章〈旅遊分
類〉）。

第二節　國際旅遊市場分析——國際遊客

　　國際旅遊市場主要可分三大區塊——歐洲、美洲、亞洲。歐洲觀
光市場最成熟、最活絡，聯合國教科文組織（UNESCO）認可的世界遺
產，歐洲占了一半，許多旅遊相關行業靠老祖宗留下之遺產吃飯。美洲
觀光市場以美國及加拿大為主。中、南美洲則相對不成熟。亞洲則成長
快速，其中大陸獨領風騷，潛力無窮。根據世界旅遊組織（UNWTO），

2016年世界最重要的國際旅遊國家排名（**表5-1**），依據吸引國際觀光客人次計算，法國名列第一，吸引8,200萬人次（國際觀光客來數超越法國人口），依序為美國、西班牙、中國以及義大利，名列世界前五名。歐洲一直扮演領頭羊角色。法國、西班牙及義大利歷年來都名列全球最受歡迎之觀光目的地國，中國及泰國，成長快速，台灣則列居三十二名，吸引一千多萬。反之2016年最重要的國際旅遊收入國家（**表5-2**），前五名分別為美國、西班牙、泰國、中國、法國。美國遠超過其他國家，主要因素是到美國之遊客通常平均停留時間較長，因此平均花費較高。在旅遊收入方面，法國觀光收入反而排名第五，是因為位於歐洲十字路口，鄰近國家進出方便，主要是因為遊客的停留時間較短，一日來回遊客多，經濟貢獻少。可見美國、泰國、中國才是務實的觀光旅遊目的地。

表5-1 2016年最重要的國際旅遊國家

排名	國家／地區	入境國際遊客人數（百萬）
1	法國	82.6
2	美國	75.6
3	西班牙	75.5
4	中國	59.3
5	義大利	52.4
6	英國	35.8
7	德國	35.6
8	墨西哥	35.0
9	泰國	32.6
10	奧地利	28.1
11	馬來西亞	26.8
12	香港	26.6
13	土耳其	25.4
14	希臘	24.8

（續）表5-1　2016年最重要的國際旅遊國家

排名	國家／地區	入境國際遊客人數（百萬）
15	俄羅斯	24.6
16	日本	24.0
17	加拿大	20.0
18	沙烏地阿拉伯	18.0
19	波蘭	17.5
20	韓國	17.2
21	荷蘭	15.8
22	澳門	15.7
23	匈牙利	15.3
24	阿聯	14.9
25	印度	14.6
26	克羅埃西亞	13.8
27	烏克蘭	13.3
28	新加坡	12.9
29	捷克	12.1
30	印尼	12.0
31	葡萄牙	11.4
32	中華民國	10.7
33	丹麥	10.5
34	瑞士	10.4
35	摩洛哥	10.3
36	南非	10.1
37	越南	10.0
38	愛爾蘭	9.5
39	澳大利亞	8.3
40	保加利亞	8.2
41	比利時	7.5
42	巴西	6.6

（續）表5-1　2016年最重要的國際旅遊國家

排名	國家／地區	入境國際遊客人數（百萬）
43	瑞典	6.5
44	菲律賓	6.0
45	多明尼加	5.9
46	突尼西亞	5.7
47	智利	5.6
48	阿根廷	5.5
49	挪威	5.4
50	埃及	5.3

表5-2　2016年最重要的國際旅遊收入國家

排名	國家／地區	國際旅遊收入（十億）
1	美國	$205.9
2	西班牙	$60.3
3	泰國	$49.9
4	中國	$44.4
5	法國	$42.5
6	義大利	$40.2
7	英國	$39.6
8	德國	$37.4
9	香港	$32.9
10	澳大利亞	$32.4

一、歐洲旅遊市場分析

　　歐洲在地理上分為北歐、南歐、西歐、中歐和東歐五個地區，但部分國家區分受到政治因素影響而有所不同。東歐包含白俄羅斯、保加利

亞、捷克、匈牙利、波蘭、摩爾多瓦、羅馬尼亞、斯洛伐克、烏克蘭、俄羅斯聯邦，觀光市場逐漸崛起，潛力無窮。「西歐」的概念有狹義和廣義之分。狹義的西歐是指歐洲西部瀕臨大西洋的地區及其附近島嶼，包括英國、愛爾蘭、法國、荷蘭、比利時、盧森堡、摩納哥等國家。廣義上的西歐是指包括歐洲北部、西部和南部等位於歐洲西半部分的地區。此區域又可分為北歐、南歐、中歐、西歐四部分。北歐包含冰島、丹麥、芬蘭、挪威、瑞典（愛沙尼亞、拉脫維亞、立陶宛），這些國家經濟發達，多屬於高福利國家。西歐包括英國、愛爾蘭、荷蘭、比利時、盧森堡、德國、法國和摩納哥。中歐是指歐洲中部的國家，包括德國、波蘭、瑞士、奧地利、捷克、匈牙利、斯洛伐克、列支敦斯登與斯洛維尼亞（受二戰後冷戰氛圍的影響，部分國家區域劃分受政治影響），獨特的小鎮與精緻的建築群成為了吸引遊客的亮點。南歐包括伊比利亞半島、亞平寧半島及巴爾幹半島南部等十八個國家，大多南歐國家靠近地中海，主要國家包括西班牙、葡萄牙、義大利、希臘、保加利亞、馬其頓等國家。地中海一帶氣候溫和，是歐洲人避寒勝地，仍保有旅遊熱潮。

　　因為歐洲國家區域歸屬於何區受到政治因素影響，歐洲國家若以時區區分，會更清楚。UTC+0:00之國家含英國、愛爾蘭、葡萄牙、冰島。而目前適用於中歐標準時間（UTC+1:00）之國家含法國、德國、義大利、西班牙、奧地利、瑞士、比利時、克羅埃西亞、捷克、匈牙利、列支敦斯登、阿爾巴尼亞、安道爾、盧森堡、馬其頓、馬爾他、摩納哥、瑞典、荷蘭、挪威、丹麥、波蘭、塞爾維亞、斯洛伐克、斯洛維尼亞、突尼西亞、梵蒂岡等國。至於UTC+2:00之國家含賽普勒斯、希臘、芬蘭、立陶宛、拉脫維亞、愛沙尼亞、白俄羅斯、烏克蘭、摩爾多瓦、羅馬尼亞、保加利亞。時差影響到旅遊活動之安排與遊客精神狀況。尤其若是有實施夏令時間之國家（台灣曾經有實施過），夏天白天時間會較長，適合多安排戶外活動行程。冬季時白天相對變短，戶外活動安排不易，天一旦

轉黑，旅客傾向參加室內活動，或希望提早回房。

法國位於歐洲十字路口，有三十七個聯合國教科文組織認定的世界文化遺產，文化氛圍濃厚，法國擁有全球知名之奢侈品。以美食和美酒聞名，法國人的浪漫跟葡萄酒與美食息息相關，酒莊旅遊蔚成風氣。有許多海灘和海岸度假勝地，蔚藍海岸（Côte d'Azur）為法國第二大旅遊目的地，此外，有滑雪度假村以及景色優美而寧靜的農村地區。羅亞爾河流域美景被稱為「法國的花園」，眾多法式城堡讓人流連忘返，最大旅遊目的地是巴黎，艾菲爾鐵塔是最知名景點，巴黎擁有眾多世界知名的博物館，羅浮宮、奧賽博物館和龐畢度中心是遊客必參觀之地。此外有巴黎迪士尼樂園，是歐洲最受歡迎的主題樂園。

對許多人來說，美國可說是許多國家人民既恨又愛的國家，批評她的人仍然希望能到美國一遊。旅遊業是美國的一大產業，除了鄰近的加拿大及墨西哥外，每年吸引眾多隔著大西洋的歐洲國家觀光客。美國共有五十州，可說地大物博，旅遊業者善於包裝宣傳，並影響其他國家。有太多的自然及人為之旅遊景點，如自然奇觀（大峽谷）、主題遊樂園（迪士尼世界）、歷史名勝（Mount Rushmore美國四位總統頭像）和建築地標（Gateway Arch聖路易斯拱門）、博物館（古根漢博物館，台中市原本想設立）、節慶（聖誕節）、賭博（拉斯維加斯）、各式戶外娛樂場所和體育設施、城市街景（紐奧良Bourbon Street）、國家公園（Yellowstone，世界上第一座國家公園）及購物中心（Mall of America）。美國主要城市都吸引了大批遊客，2018年，紐約市有多元之文化是美國訪問量最大的目的地，其次是洛杉磯、奧蘭多、拉斯維加斯和芝加哥。拜訪美國之亞洲國家，以日本遊客占第一位。

西班牙及義大利瀕臨地中海，地中海是世界各國達官名流與觀光客嚮往的度假勝地，該地郵輪觀光也是重要產業之一。周邊景點如蔚藍海岸（Riviera）是法國最受歡迎的旅遊勝地，可享受燦爛的陽光與蔚藍的海

水，其海岸線上城市景觀和豪宅、頂級海灘、各式香料、豪華遊艇吸引了世界各地富豪名流匯集於此。例如亞爾（Arles）是南法典型的法國千年歷史古城，有七座古蹟被聯合國列為世界人類遺產，今日成為「藝術歷史古城」。西班牙如同法國，入境觀光客人數大於自身人口數，近年來其觀光業年收入總值僅次於美國世界排名第二位。西班牙之世界遺產合計四十七個，僅次於義大利（五十四個）和中國（五十三個），位居世界第三。西班牙的巴塞隆納，是藝文中心，有陽光、沙灘及浪漫的西班牙風情。義大利觀光資源豐富，包括了歷史、藝術、飲食、文化和時尚。是擁有世界遺產數量最多的國家，基於地理因素，德國是她最大客源，如今中國觀光客也名列前茅。羅馬競技場與龐貝遺址是最吸引遊客造訪的景點，羅馬、佛羅倫斯、米蘭、威尼斯等都是旅遊業必安排之重要旅遊景點。其中水都威尼斯儘管地層下陷日趨嚴重，有朝一日可能成為消失的現代文民，其河道上的貢多拉遊船、嘉年華面具節、優雅小巷、錯縱河道及嘆息橋上景緻，依舊人潮如織。

西西里島位於義大利最南端，與義大利本島僅隔美西納海峽（Strait of Messina），是地中海最大島，具有戰略要地，吸引許多不同的殖民統治者，建築物具有濃厚的阿拉伯色彩。其首府巴勒摩位於西西里島西北部，氣候溫暖風景秀麗，盛產柑橘、檸檬和油橄欖。而位於其東部的愛琴海，風景優美，島嶼環繞，是西方歐洲文明的搖籃。愛琴海中的島嶼大部分屬於希臘所有，遊覽雅典是必去之行程，島與島之間郵輪旅遊興盛，可遊覽浪漫的希臘列島，如科孚島、克里特島、聖托里尼島、米克諾斯島、羅得島。愛琴海一小部分屬於位於東岸的土耳其，土耳其的觀光吸引力主要以考古與歷史遺跡為主，加上地中海與愛琴海沿岸的海邊度假區，再加上物價相對低廉，吸引眾多國際觀光客，尤其是德國遊客最多，其次是俄羅斯及英國。其中安塔利亞（Antalya）位於土耳其西南部的地中海岸，有過去不同時期的文明留下的歷史遺跡，其氣候宜人，湛藍

的海水與悠閒的氣氛，讓人身心放鬆，按摩與健康醫療旅遊頗受歡迎，近年因恐怖攻擊頻起，加上政局不穩，經濟下滑，去土耳其之遊客人數受影響。土耳其也是台灣旅團國熱愛之國家，會搭乘熱氣球欣賞卡帕多奇亞（Cappadocia）巧奪天工的奇石自然地形。

英國有悠久的歷史及古蹟和精緻的文化（**表5-3**），藉由英語和殖民地將其文化傳播到世界各地，使英國成為一個吸引遊客的旅遊目的地。英國的主要旅遊目的地在倫敦，倫敦塔是該市最受歡迎的景點之一，此外，教育重鎮劍橋及牛津不但是遊客必參訪之地，也是莘莘學子遊學之地。至於位於英格蘭的巨石陣（Stonehenge），是英國最著名的史前建築遺跡，它的建造起因和方法至今仍是個不解之謎，每年都有100萬人從世界各地慕名前來參觀。德國一直是觀光消費支出大國，其入境旅遊也相當有吸引力，其汽車工業如BMW、保時捷也吸引不少遊客參觀，德國啤酒、香腸、豬腳是行程安排中不可錯過之美食，還有令人心醉的萊茵河及沿岸的優雅小鎮、城堡與酒莊，提供了獨特體驗！

表5-3　最受觀光客喜愛的英國歷史遺跡

國家排名	地點	城市
1	Tower of London	London
2	St Paul's Cathedral	London
3	Westminster Abbey	London
4	Roman Baths	Bath
5	Canterbury Cathedral	Canterbury
6	Stonehenge	Amesbury
7	Palace of Westminster	London
8	York Minster	York
9	Chatsworth House	Chatsworth
10	Leeds Castle	Maidstone

時差症候群

　　由於一天有二十四小時，地球分為二十四個標準時區，以位於英國的格林威治天文觀測台為標準，也就是格林威治標準時間（Greenwich Mean Time, GMT）。由於地球每天的自轉有些不規則，而且正在緩慢減速，基於天文觀測本身的缺陷，格林威治標準時間如今已經被原子鐘報時的世界協調時間（Coordinated Universal Time, UTC）所取代。

　　各個國家位於不同經度，時間不一致，以英國為準，往東的地區「＋」小時，往西的地區「－」小時。然而，時區會受到國界影響及國家自我認知影響。例如全中國東西跨域很大，卻均採用同一個時間UTC+8（台灣也是UTC+8），而印度則為五個半小時的時差。

　　旅行時，如果往東飛行，一天的時間變短，若是往西飛行，一天的時間則變長，當由一個時區飛到另一個時區，因為穿越不同時區時，人體的生理時鐘被打亂，會造成生活律動混亂而引起不適應症，一般旅行橫越五個以上的時區會引起日夜節奏脫序而導致白天倦息無法集中注意力、頭痛等現象。年齡越大調整時差的能力越差。搭飛機往東飛行身體不適症狀往往會比往西飛行嚴重。

　　搭飛機時如何調整時差：

1. 機上飲食：行途中多喝水可以預防在機艙脫水，少喝酒和咖啡，因為會脫水、利尿，並干擾睡眠。安眠藥最好避免服用，它可能造成頭昏眼花現象。

2. 選擇適當的飛行時間：若在飛機上不容易入眠者，最好白天飛行，選擇下機的時間是晚上，若到目的地的時間是白天，則到戶外曬太陽走走，借自然光調整生理時鐘。

3. 切換到目的地時間：飛行時依當地時間調整手錶，跟著當地時間作息，最好能在晚上抵達目的地，藉夜晚睡眠來調整時差。

4. 事先設定生理時鐘：開始依目的地時間調整作息，如果是往西飛，每天晚一點上床睡覺，若是往東飛行，則早一些上床睡覺。

5. 可嘗試褪黑激素：使用褪黑激素有利有弊，因人而異。對於無法放鬆休息的人，褪黑激素可以助眠，有利於調整時差。

資料來源：維基百科及作者彙整。

二、亞洲旅遊市場分析

　　亞洲地區旅遊業持續成長，其中，中國大陸成長最令人注目，而泰國成長快速入圍前十名，泰國共有五處世界遺產被認可，包括三項文化遺產，兩項自然遺產。泰國物價低、美食多、休閒活動有世界聞名的泰國按摩以及人妖秀。南部面臨暹羅灣和印度洋，有很多天然的沙灘度假區。普吉島和蘇梅島擁有「泰國最美麗最放鬆的度假村」的美稱，而曼谷為遊人準備了無以倫比的購物、美食和各種娛樂活動，丹嫩莎朵水上市場及美功鐵道市場是必遊旅遊景點。日本國際觀光競爭力也相當強，2017年有超過2,800萬名觀光客入境日本，遠超過日本人出國人次，2014年台灣超越第一名的南韓，成為訪日外國觀光客最大來源國，不過如今已經被大陸超過，韓國第二，台灣第三。馬來西亞也在進步中。至於台灣觀光則名列全球第三十二，預期會成長，與近年來相當受注目之國家「越南」，均突破千萬國際旅客入境。越南將成為新興的亞洲旅遊市場，其中下龍灣位於越南東北部，海灣中密集地分布著1,969座石灰岩島嶼，矗立在海中，蔚為壯觀，已被列為世界遺產，成為越南最受歡迎的旅遊景點之一，007電影《明日帝國》及法國電影《印度支那》均在此拍攝外景，可以預計越南觀光業在越南政府鼓勵與協助下將會有大幅度之成長。

　　根據中時電子報取自日本京都府旅遊官網的報導，外國觀光客最愛的日本景點（**表5-4**）與台灣人喜愛的有些差異，台人愛去的大阪未受青睞，位於京都的伏見稻荷大社連續奪冠。京都的人氣最高，日本的宗教文化景點較受外國遊客喜歡。

　　團體旅遊景點之安排，以國際知名景點為主，由於國情不一樣，旅行社行程安排也會有所不同，但不至於相差過鉅，值得細細體會或到此一遊之國際景點相當多。

表5-4　日本受國際遊客喜愛之前30景點

1	伏見稻荷大社（京都）	16	淺草寺（東京）
2	廣島和平紀念資料館（廣島）	17	日光東照宮（櫪木）
3	宮島嚴島神社（廣島）	18	栗林公園（高松）
4	東大寺（奈良）	19	兩國國技館（東京）
5	新宿御苑（東京）	20	永觀堂禪林寺（京都）
6	兼六園（金澤）	21	長谷寺（神奈川）
7	高野山奧之院（和歌山）	22	東京都廳（東京）
8	金閣寺（京都）	23	豐田產業技術紀念館（名古屋）
9	箱根雕刻森林美術館（神奈川）	24	白川鄉合掌造聚落（岐阜）
10	姬路城（兵庫）	25	京都車站（京都）
11	三十三間堂（京都）	26	立山黑部阿爾卑斯路線（富山）
12	奈良公園（奈良）	27	平等院（京都）
13	成田山新勝寺（千葉）	28	根津美術館（東京）
14	武士歷史博物館（東京）	29	地獄谷野猿公苑（長野）
15	白谷雲水峽（鹿兒島）	30	三千院（京都）

日式餐食特色

日本人對餐飲擺盤相當重視並考究，杯盤式樣融合櫻花、楓葉、松樹、假山、扇子、和紙、正方形漆器盒子等被稱為「日本風物詩」的器具，營造出充滿日本風格的美感。日本和食在2013年成為聯合國教科文組織認定的世界非物質文化遺產。

資料來源：維基百科。

世界最佳旅遊目的地

2018年評選世界前25最佳目的地榜單，法國巴黎獲得「旅行者之選」全球最佳目的地。與*Lonely Planet*評選2018全球十大旅遊國家，結果雖然不完相同，但結果大致可以被認同。根據旅行者（Tripadvisor）評選資料，全球前25之旅遊目的地，值得安排一遊細細體驗。

1. 法國巴黎：公認優雅浪漫之地，可享受巧克力美味、露天咖啡館、法國美食、欣賞艷麗的舞蹈表演，可沿著塞納河緩緩漫步欣賞兩岸美景。可拜訪奧賽美術館、盧森堡公園、瑪萊區（Le Marais，巴黎歷史悠久的老城區，有傳統法國氛圍很棒的精品店、藝廊和美味的餐廳）。

2. 倫敦：是金融中心，是藝術、流行、美食、音樂劇和美麗的英式巷道的綜合體。可拜訪大英博物館、邱吉爾戰時客房及博物館、聖詹姆士公園、倫敦泰晤士河兩岸景點。

3. 羅馬：懷舊古蹟、藝術、露天市集與廣場，以及壯觀的歷史景點及教堂。可拜訪瓦倫蒂尼宮、羅馬競技場、博爾蓋塞美術館。

4. 印尼巴里島：碧海青天，風景如詩如畫。可拜訪巴里島水上樂園、Mayong Cultural Walk、蒂爾塔岡加。

5. 希臘克里特島：碧海青天，雲淡風輕，是飄浮在青綠色海面上的希臘珠寶。可拜訪Elafonissi海灘、Aquaworld水族館&爬蟲類援救中心、Heraklion考古人類博物館。

6. 西班牙巴塞隆納：詩情畫意，在風景畫中享受露天咖啡的咖啡香，欣賞街頭藝人的表演。可拜訪巴特略公寓、哥德區。

7. 捷克布拉格：萬紫千紅，美麗景色，有迷人的波希米亞風情及童話故事般的氛圍。可拜訪布拉格老城、聖維特主教座堂、洛克維茲宮。

8. 摩洛哥馬拉喀什：「紅色城市」是一個神奇的地方，有市集、花

園、宮殿和清真寺。可拜訪歐洲攝影之家、阿里班約瑟夫神學院、德吉瑪廣場。

9. 土耳其伊斯坦堡：歷史古蹟，歐洲與亞洲的交會處，有清真寺、獨特市集和土耳其浴室。可拜訪Sultan Ahmet Camii蘇萊曼清真寺、藍色清真寺、卡里耶博物館（科拉教堂）、蘇丹艾哈邁德區。

10. 美國紐約市：生氣蓬勃、熱鬧嘈雜的城市。可拜訪百老匯、自由女神像和大都會藝術博物館。

11. 泰國普吉島：山明水秀，度假勝地。

12. 越南河內：政治中心。可拜訪舊城區、紀念碑和殖民時期建築，及超過600座的廟宇和佛塔。

13. 柬埔寨暹粒：神祕之地。可拜訪宗教聖地吳哥窟遺址、酒吧夜市。

14. 牙買加：非洲、亞洲、歐洲和中東等文化的大熔爐。可拜訪七英里海灘、內格里爾懸崖、Original Mayfield Falls。

15. 墨西哥卡曼海灘：山水秀麗，風景優美，世界上知名的潛水勝地，有多采多姿的豐富海底生態。

16. 葡萄牙首都里斯本：四處林立的博物館，豐富的歷史與文化。可拜訪里斯本海洋館、古爾本基安博物館、國家瓷磚博物館。

17. 阿拉伯聯合大公國杜拜：世界的綠洲，沙漠中最具未來感的都市。「頂尖」是這城市的代名詞。

18. 日本東京：現代之城，隨處可以看到流行文化與傳統。可拜訪淺草寺、東京國立博物館、明治神宮。

19. 尼泊爾加德滿都：莊嚴寶相，座落於山谷當中，有豐富的歷史景點、古老寺廟、神殿，以及迷人的村莊和精美作品，如地毯和紙版畫。

20. 香港：獨特的島嶼城市、美味的點心及購物。

21. 埃及洪加達（Hurghada）：度假之都，有美麗的景觀、自然的沙灘，珊瑚礁以及適合風帆衝浪的藍色海水。可拜訪Makadi Water World、Mahmya Island Scuba Hurghada Diving Center。

22. 印度新德里：複雜的城市，結合了混亂與平靜。可拜訪阿克薩達姆神廟、洛迪花園、胡馬雍陵。

23. 祕魯庫斯科：考古祕境，有著流芳百世、氣象萬千的石造街道，印加帝國的雄偉建築以及充滿活力的夏季慶典。

24. 巴西里約熱內盧：熱情洋溢。可拜訪救世基督像、巴西銀行文化中心、Prainha Beach。

25. 澳洲雪梨：傳統與現代綜合體，有壯觀的雪梨歌劇院。

　　值得觀光客細細體驗之地當然不只以上，還有許多景點值得旅行社細心安排。例如：探戈的發源地阿根廷布宜諾斯艾利斯；景色迷人的村莊瑞士策馬特（Zermatt）；開鑿火山岩而成的城鎮是聯合國教科文組織（UNESCO）指定的世界遺產土耳其的歌樂美（Goreme）；SPA休閒勝地印尼的烏布；聞名的藝術文化重鎮、有冬宮之稱的俄羅斯聖彼得堡；有黃金裝飾的宮殿泰國的曼谷；西方歷史文化重鎮希臘的雅典；有「東歐巴黎」和「多瑙河明珠」美譽的匈牙利布達佩斯。

 ## 第三節　國際旅遊市場分析──台灣遊客

　　國人在2017年出國為約1,565萬人次，就出國目的地，歷年來皆以亞洲區比率最高，美洲第二，歐洲第三。其中赴日本的人次排名第一（過去以中國大陸最多），續創新高且遠高於赴中國，第三名為香港，接下來為韓國、美國、越南、泰國、馬來西亞、澳門、新加坡。歐洲包括義大利、英國、瑞士及荷蘭的成長率都相當高，歐洲已經成為國人出國新熱點。此外，赴馬來西亞、越南及柬埔寨的人次也都成長中，政府啟動南向政策後，國人赴東南亞的人次也激增。

　　國人旅遊地點，仍以距離近、物價親民、食物美味為主要考量。整

體而言，國人出國的考慮因素以「自然景觀」為主。團體旅遊較注重自然景觀及環境整潔或衛生條件之地方，個別旅行者主要考慮因素為自然景觀、當地購物機會以及當地語言是否能溝通。若以長程旅遊來看，洛杉磯、紐約、倫敦則是國人最常造訪前三名。

根據日本觀光局表示，2017年台灣赴日旅客人數456.4萬人次，創下歷史新高，日觀光局認為，中日交通航線的增開，以及日本在台灣的觀光宣傳是主因。日本離台灣近，治安良好、文化習俗接受度高、產品品質優良、交通便利，是國人首選的旅遊點，夏天是日本的旅遊旺季，除了夏季航班次數增加之外，加上郵輪業者也積極拓展台日航線。近年來，日幣貶值，以及廉價航空的興起，直飛航班增加，台灣北中南都有飛機可以抵達。根據日本觀光廳的調查，78%的台灣人會重複造訪日本，重遊率相當高，台灣人喜愛之景點依序如下：

1. 東京（全球規模最大的都會區，迪士尼樂園、明治神宮、淺草寺）。
2. 大阪（日本第二大港口，道頓崛或藥妝店）。
3. 京都（濃濃的古都氣息）。
4. 沖繩（全年溫暖，清澈的海水，碧藍的天空，是想要享受島嶼度假的首選）。
5. 福岡（鐵道觀光，有食在福岡的美名）。
6. 奈良（鹿的城市，有世界遺產、木造建築的東大寺）。
7. 名古屋（有著名的「黑部立山」以及世界遺產「合掌村」），安排四月是最佳季節（冬天下雪不開放）。
8. 輕井澤（避暑的美麗城市，有outlet可以讓旅客享受購物樂趣）。
9. 神戶（早期歐式的建築，適宜居住的城市）。
10. 札幌（位於北海道，因舉辦冬季奧運而聞名，白色戀人巧克力、

薯條三兄弟等是必備伴手禮。春季有五稜郭公園的櫻花美景;北
海道夏天有富田農場的薰衣草花田,秋天可賞楓,冬天看雪祭、
泡溫泉)。

　　去中國旅遊的外國遊客,第一名來自香港,其次為澳門和台灣。中
國的旅遊資源可分為三大類:自然遺址、歷史文化遺址和民俗風情。根據
聯合國教科文組織世界遺產名錄,中國有五十三個,居世界第二位。國人
會選擇前往大陸、香港、澳門旅遊,是因為地利位置近,機票交通費用相
對節省,時間經濟,另外語言可溝通,文化習俗又相近。尤其是大陸,近
年來旅遊設施軟硬體都在提升,知名風景點多但分散,去大陸的台灣遊
客,仍以團體旅行較方便。大陸城市「上海」和「北京」是旅遊必去之
處。去大陸之台灣旅行團通常會安排購物行程,但也不少非購物團(碰到
認知不同的導遊,遊客往往會承受巨大壓力;通常台灣之旅行社告知遊客
是「自由購買」,似乎沒有購物壓力,但當地導遊認知則不同,他們認為

大陸導遊銷售策略

　　大陸導遊的解說能力都相當優越,服務也都不錯,但常常面臨銷售產
品佣金收入壓力,以下是他們的銷售策略方法:

1.努力表現,拉近顧客關係,爭取信任。

2.說明產品之功能及絕對功效。

3.利用政府認證,證明產品之品質。

4.哀兵策略,向旅客訴苦收入低,司機工作努力,希望遊客協助。

5.威脅利誘,挖苦遊客未具同理心、同情心,遊客只好花錢了事。

資料來源:作者整合。

既然是參加購物團，就是要買的意思）。多數當地導遊會推薦自費活動，一般是大型民俗表演或其他項目，如按摩。無論什麼行程，購物項目大同小異，如珍珠、茶葉、蠶絲被、玉石珠寶等。如今台灣遊客該買已買，消費意識抬頭，旅遊經驗豐富，許多會選「無購物站」價格高一些的團。沒有了「購物站」，旅行社需要安排更多景點，當然價格會高些。因為中國風景點分散，每天的拉車時間會較長一些，在中國住的當地「星級飯店」與歐美之星級飯店會有落差，因此住宿安排品質安排會有一些落差。

　　國人出國旅行去亞洲，許多是以團體旅遊的方式。旅行社在安排大陸、泰國及韓國旅遊團時，會將行程規劃為有購物或無購物兩種行程。泰國有購物的行程會安排旅客去泰國較著名的百貨商圈、珠寶展示中心、皮件展售中心、毒蛇研究中心等。基本上這兩種行程的參觀景點是相同的，曼谷是必去行程，會去觀賞人妖秀、大皇宮和玉佛寺、四面佛、水上市場、火車夜市，並體驗泰式按摩。水果購買是必要行程，各式甜美水果如紅毛丹、山竹及波蘿蜜等更不可錯過。除了曼谷外，古都清邁及南部島嶼度假區如芭達雅、普吉島及蘇梅島等知名地區也吸引不少台灣遊客。

　　長久以來，韓國團體行程給人之印象是低價團、特色不明顯，行程大同小異，有購物行程，有些會安排跟車拍照小弟照相（幫忙搬行李、服務遊客及替遊客拍照，他的收入靠遊客捧場買他拍的照片）。韓國團一般行程安排為五天四夜，由於韓國電視劇風非常流行，韓劇《冬季戀歌》拍攝場景及南怡島（賞楓+賞銀杏）是基本行程，雪嶽山國家公園（賞楓）、愛寶樂園、樂天世界及首爾（華克山莊、東大門綜合市場購物、整治後之清溪川）也是必安排行程，此外，也會安排石鍋拌飯體驗、韓式泡菜體驗及傳統韓服體驗。若是購物行程，則會安排人參店、保肝丸、彩妝、土產店購買站。

　　美洲觀光市場以美國為主，可分美西／美加西團、美東／美加東團、美國中部及夏威夷行程，天數各異。美西團七天行程太趕，事實上只

有五天可玩，以十日遊行程最恰當，最好是由洛杉磯或舊金山繞一圈進出，不走回頭路。大峽谷國家公園、優勝美地國家公園、OUTLETS、拉斯維加斯賭城，美西旅行團安排可以國家公園為主要景點。美東行程以十二日較普遍。美國線行程安排上較少購物壓力，美國自然景觀是參觀主軸。由於版圖大，行車長，走馬看花的行程免不了。

市面上歐洲團種類繁多，有單國或跨國行程，行程天數相當多元，旅遊主題包容萬象，有些聚焦於自然風景，如瑞士、北歐等國家，有些以人文建築為主，如義大利、西班牙、俄羅斯。前往歐洲飛行至少十小時以上，天數不宜太短，避免舟車勞累，失去旅遊意義。無論單國或跨國行程，行程建議最好十天以上，經濟價值較高。因為長程飛行機票價格占團費近三分之一，短天數行程划不來。歐洲跨國旅行，除了需花費轉機時間外，拉車時間也會較長，長程線旅行社成本高，出團人數需要更多，經常「併團」出團。歐洲團費相對高，但價格差異也相當大，平均一天花費近一萬，相較之下土耳其行程團費價格最低，北歐十二天團費可高達17萬元。價格除了機票成本最貴外，再來就是住宿成本了，五星級飯店，郊區與城內房價一天可能差到高達2,000元。歐洲各國大都有實施夏令時間，夏日日照時間長，白天大概都八、九點後才天黑，至於冬季，天黑早，影響行程安排，秋天則是歐洲最浪漫的時刻，夏季因為是台灣暑假時刻，由台灣去團費高。

 第四節　國際旅遊安全與防範

因旅遊而衍生出意外事件發生頻傳，台灣觀光局特別針對台灣的觀光旅遊環境特性，希望業者及遊客須注意旅遊六大安全：飲食安全、住宿安全、交通安全、環境安全、購物安全及娛樂安全等六面，在行程規劃

如何享受一個安全又快樂的旅遊？

旅遊安排：

1. 務必選擇經交通部正式核發旅行業執照之合法旅行社安排國內外旅遊相關事宜。

2. 確定行程後，請在繳付訂金時，向旅行社索取觀光局所頒布國（內）外旅遊定型化契約書，並詳加審閱以充分瞭解契約內容後完成簽約動作。

3. 請先行確認護照效期（部分國家要求入境旅客所持護照須具備自入境日起算六個月以上的效期），並辦妥與本行程目的相符之目的（轉機）國簽證。所有證件上之資料及有效期、相片等一定要自行核對無誤。

4. 事前蒐集旅遊目的地之氣候變化、禮俗禁忌、匯率、疫情、政局等資訊，並至銀行結匯適量外幣（美金最為通用）。

5. 如果是第一次參加團體旅行前往該地區，務必要參加行前說明會或事先充分閱讀說明會資料，以充分瞭解行程中應注意事項、準備物件及安全須知。

6. 常用藥物、證照及貴重物品，務必於旅遊途中隨身攜帶，勿放置於託運的大行李箱。自備慣用藥品或外用藥膏，避免攜帶粉狀藥物，以免被誤認為毒品，且應先到醫院索取附有中文說明的英文診斷書備用。途中如身體不適，不隨便吃別人的藥，宜告知領隊安排就醫。

7. 如有必要在國外開車，出發前可備相關文件至各地監理機關申辦國際駕照，但務必先充分瞭解當地駕駛規則（租車需有信用卡，一定要買保險）。

8. 服裝舒適、易穿脫、易吸汗，以適應天氣變化，並準備禦寒衣物。至於防曬油、保養乳液及護膚膏等可視行程需要準備之，依行程帶一套較正式服裝以備正式場合穿著（如郵輪團）。

9. 出國前先確認信用卡可用額度。刷卡付費時，先核對簽單所列之幣別及金額是否正確（通常會收取手續費），勿貿然簽名，也勿讓信用卡離開視界太久。

10. 向旅行社支付國內外旅遊團費、國際機票款，或委由旅行社代訂之國內外飯店、車船、門票等旅遊費用時，可向旅行社索取交易憑證，如「旅行業代收轉付收據」。

11. 如逢假日出發，一定要留下承辦旅行社的主辦人可聯絡得到的家中或公司值班人員電話及手機。

12. 預購春節時期出發的團或機位，一定要取得確認之航空公司機位代號，即使簽約時，也最好註明機位代號並將所約定之行程作合約附件。

13. 注意旅行社是否指派領有合格領隊執照之領隊帶團，注意旅行社是否有安排合格安全的交通工具。

14. 旅客要注意營養均衡及睡眠充足，出發前勤加運動，以確保健康身體來適應旅途中的勞頓及水土不服。

15. 出門在外切記「財不露白」且不走暗路，也不要隨便脫隊及單獨行動。

16. 出國前應將行程、國外住宿旅館之電話號碼及所參加的旅行社聯絡電話告知家人，如係個人自助旅行，亦應隨時與家人保持聯繫。

17. 攜帶數張照片備用，另將機票、護照、簽證、結匯收據、簽帳卡等證件影印乙份和正本分開攜帶，以備掛失，或申請補發。

18. 榴槤不可帶到車上或旅館內。

資料來源：中華民國旅行業品質保障協會。

時，都是必須考量的。此外，觀光局也特別提醒遊客務必要依自身需求額外投保旅遊平安險及醫療保險，攜帶我國駐外館之緊急協助電話，選擇合法之旅遊業者，注意其行程規劃及注意事項。

　　景點治安是旅遊景點成功的必要條件，旅遊安排須考慮治安問題。世界經濟論壇（WEF）的《旅遊競爭力報告》每年會評估旅遊安全地區。2017年根據世界經濟論壇，從「安全與治安」方面，國家對遊客旅遊安全的保障程度，遊客是否受到暴力或恐怖主義襲擊等相關因素，對一百三十六個國家和地區進行調查後分析得出治安好的地區：芬蘭位於榜首（有「千湖之國」的美稱，芬蘭人善良誠實、遵紀守法）。阿拉伯聯合大公國（政局穩定，迄今未發生過恐怖襲擊事件）和冰島（位置偏遠，世界溫泉最多的國家，地熱資源豐富，遍布國家公園與自然保護區）分別位於第二、第三名。第四名為阿曼（實行嚴厲的伊斯蘭教規，凡是偷竊等犯罪行為都會受到嚴懲）。香港（面積較小便於管理，是個法制社會，體制有利於社會穩定，而且還崇尚言論自由，出現問題會及時發覺出來）、新加坡（著名的花園城市，乾淨整潔又充滿都市氣息）分別位於第五、第六名。第七、八、九、十名各為挪威（高度發達的工業國家，社會福利制度完善，人們普遍遵紀守法）、瑞士（全境以高原和山地為主，有「歐洲屋脊」之稱。旅遊資源非常豐富，有世界花園的美譽，是一個高度發達的資本主義國家）、盧安達（位於非洲東部赤道南側，境內多山，有「千丘之國」的美稱。雖然首都吉佳利有盧安達大屠殺紀念館，但盧安達人熱情友好，在政府的帶領下繁榮昌盛，社會治安逐步完善）、卡達（擁有非常豐富的石油和天然氣資源，是世界上最富有的國家之一，社會秩序穩定）。

　　旅遊景點安全評估各家不同，設於澳大利亞的經濟與和平研究所（Institute for Economics and Peace, IEP）《2018全球和平指數》依據社會安全指數、國內外的衝突狀況、備戰狀態的研究報告指出，最安全的國家是冰島（超低犯罪率及政府效率與社會安定）。排名第二是紐西蘭，第三是奧地利，依序有葡萄牙、丹麥、加拿大、捷克、新加坡、日本與愛爾蘭。在列入評比的一百六十三個國家中，台灣的安全程度排名第三十，表

現普通。

影響旅遊目的地之安全因素很多，城市比鄉下亂，大城比小城市較不安全，即使是觀光大國，因人口混雜擁擠，文化背景不同，旅遊安全也可能亮紅燈。根據聯合新聞網綜合報導（2018）指出，英國保險公司（Endsleigh）依據2017年旅遊保險索賠的數據進行了一項調查，揭露全球前十大最危險度假勝地的名單。這個排行榜是以被盜、被扒向保險公司提出索賠金額來排名的。而不是按照真正的危險係數來排名的。泰國居榜首，智利、美國並列第二，其後是法國、西班牙、德國、尼泊爾、秘魯、巴哈馬和巴西。

名單中的各國都是廣受全球旅客歡迎的熱門觀光地。名列榜首的是全球知名也是國人喜歡的泰國。美麗的海灘、充滿神祕色彩的寺廟建築和舉世聞名的美食，泰國一直深受度假旅客和背包客的歡迎，但當地交通巔峰期間車禍事故頻傳，潛水活動都有潛在的風險，讓泰國一直占據全球遊客旅遊不安全清單上的高位。列榜單上的國家還有美國、智利、西班牙、德國和法國等國家。其中美國和智利的旅遊險索賠比例並列第二。

美國地方大人口混雜，治安好的地方很多，但治安壞的城市也不少。有關全美最安全與最危險城市在哪，根據2017年《世界日報》指出，美國人害怕槍案、恐怖攻擊、仇恨犯罪和性攻擊。城市治安排名後面的有密蘇里州的聖路易斯（St. Louis）、加州的聖伯納汀諾（San Bernardino）、奧克拉荷馬州的奧克拉荷馬市（Oklahoma City）、密西根州的底特律（Detroit）、阿肯色州小岩城（Little Rock）、佛羅里達州的奧蘭多（Orlando）、田納西州的查塔努加（Chattanooga、路易斯安那州的巴頓魯治（Baton Rouge），密西西比州的傑克森（Jackson）。其中底特律已經多年被認為全美國最危險的城市，每年暴力犯罪案件不少，以上這些城市以位於美國南部居多。又根據新唐人（NTDTV）指出，美國最危險的十大城市（**表5-5**），其中如亞特蘭大、紐奧良為著名旅遊目的

地。紐奧良有精緻的法式建築、多元的文化，有為期二星期的盛大嘉年華會「Mardi Gras」，為爵士音樂發源地，以及聞名的法國區的克里奧爾（Creole）美食，每年吸引眾多觀光客。

表5-5　美國最危險的十大城市

1	密西根州底特律（Detroit）
2	路易斯安那州巴頓魯治（Baton Rouge）
3	馬里蘭州巴爾的摩（Baltimore）
4	麻薩諸塞州斯普林菲爾德（Springfield）
5	加利福尼亞州聖貝納迪諾（San Bernardino）
6	路易斯安那州紐奧良（New Orleans）
7	喬治亞州亞特蘭大（Atlanta）
8	康乃狄克州紐黑文（New Haven）
9	德克薩斯州達拉斯（Dallas）
10	麻薩諸塞州伍斯特市（Worcester）

資料來源：新唐人（NTDTV）。

Chapter 6

國外團體旅程規劃成本分析與考量因素

第一節　全包式團體旅遊的特點

第二節　定價策略與方式

　　本章涵蓋兩節，內容包含全包式團體旅遊的特點，以及其定價策略與方式。旅遊業是世界各國爭相發展的產業之一，供應商扮演著將產品組裝、推廣並銷售的角色，其中遊程規劃是旅遊業研發部門的主要工作，而「成本分析」則是遊程規劃者必須具備的能力，是業者獲利的專業技能。

　　旅遊產品的價格依據，是以生產旅遊產品或提供服務的勞動時期為依據，但由於旅遊市場供求關係的變化較大，影響旅遊市場供求關係的因素甚多，因而旅遊產品的定價一般要考慮到旅遊產品實質成本，並考慮旅行社產品的延展性；旅行社由於所處環境、自身實力及對市場的判斷與認知各不相同，所採取的售價戰略也有很大不同。一般有「競爭型價格」：旅遊市場中，旅遊產品競爭的激烈程度對產品的定價有很大的影響，競爭越激烈，對定價的影響就越大，價格隨時調整。「低價型價格」：依據一般旅遊消費者的需求，希望增加市場占有率。「利潤型價格」：訂有公司營運目標，每一團之獲利比率。

 第一節　全包式團體旅遊的特點

一、全包式團體旅遊特點

　　無論自助、半自助或全包式團體旅遊，都各有其優缺點，全包式團體旅遊的特點是：

1.可大量生產，即旅行社將設計好的旅遊路線和包括的服務項目確定後，標出價格和該旅行社商標，可分時段銷售，定時靠廣告行銷向市場推出。
2.對旅遊消費者來說，是一次先購買，多人服務，後逐步消費。

3.價格相對便宜，旅行社大批量產包裝，可從航空公司、飯店經營者等旅遊服務供應商獲得除了佣金外的減價優惠，在同品質上，全包式團體旅遊比散客旅遊便宜。

4.與散客旅遊相比較，全包式團體旅遊易於成行、節省人力，有基本旅遊服務，無需花費大量的時間和精力收集相關訊息、安排日程，只需在各家推出現成的旅遊產品中加以選擇即可。

5.與散客旅遊相比較，團體旅遊缺少機動靈活性，自由度較少。

二、全包式團體旅遊報價方式

全包式團體旅遊有基本之服務項目，並非無所不包。團體行程估價與售價可分為兩種方式：

1.計算每人的單價：將服務成本分項計算，將各項總成本除以人數後再加總，適用於一般市面行程報價。

2.計算團體費用：計算固定成本+變動成本，此方法適合用於客製化行程，例如公司旅遊全部支出由公司付帳。

遊程規劃中相當重要的專業就是要能夠精準的估算各項成本費用，再加上合理的利潤來進行報價，若是成本估算時因為疏忽或季節因素而估算錯誤，導致報價過低，旅行社只能自行吸收或降低品質，導致旅遊糾紛，或報價過高，客人跑掉。所以報價人員在這方面要能謹慎小心面對各類成本項目。

成本分為固定成本及變動成本，固定成本（費用需平均分攤）如遊覽車車資、領隊導遊司機相關費用、過路停車費、特殊活動費及廣告支出等；變動成本（隨人數多少而變動之成本）如個人保險費用、門票、住宿等。

三、國外團體遊程成本分析

　　團體全包式旅行指參加旅遊團的旅遊者一般由15人（也有10人）或更多的人組成之團體，採取一次性預付旅遊費的方式，將各種相關旅遊服務全部委託一家旅行社辦理。具體服務項目通常包括飯店客房、部分餐飲料、遊覽車、翻譯導遊服務、接送機服務、過路費、行李服務、遊覽場所門票和娛樂活動入場券等，台灣為海島國家，出國若是搭機，會加上航空服務項目。現階段台灣旅行業大都透過國外的代理商（local tour operator）來操作團體旅遊行程及報價。因為大部分之台灣旅行社不會請外國之個別供應商提供成本報價，因此在分析國外團體旅程規劃的成本，實務上大致分成三大部分（**圖6-1**），分別是「當地團費」、「國際機票費」以及「稅金保險與其他相關費用」，其中「當地團費」大約包括目的地巴士交通費（另外又含內陸機票、船票或火車票）、餐費、住宿、景點門票與導遊費用等，而「稅金保險與其他相關費用」顧名思義包含參團旅客保險費、簽證費、機場稅、燃油附加費、領隊的分攤費用、送機人員費用和操作行政費等較為零碎的支出加總而成。

　　國外旅遊成本分析比國內旅遊成本分析複雜許多，有許多成本特性需要注意，如機場接送、導遊費用、領隊住宿費、飯店行李小費（通常由旅客自付），其中像是匯率波動大時成本增加，也要注意國外旅遊的相關稅金，以及航空公司是否有提供機票F.O.C.（Free of Charge，通常給領隊帶團使用）。

(一)當地團費

　　指旅遊目的地的相關消費。依據不同需求，安排等級不盡相同。

◆ **目的地交通費**

　　一般包含目的地接送機及觀光車資、司機費用、過路橋費、停車費

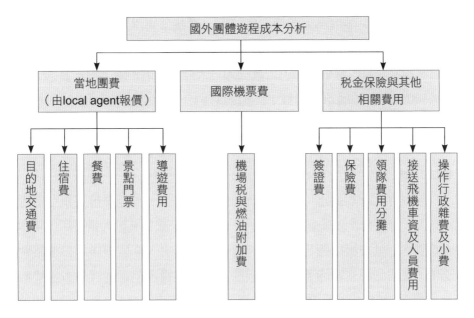

圖6-1　國外遊程成本架構圖

及其他飛機或船費。一般團體旅遊是用巴士接機，搭乘遊覽車到各個目的地景點。人少用中型巴士，人多則用大型巴士，在日本有經營免稅店的業者提供免費觀光巴士（遊客需進購物站）。進入國家風景區需付入園費，行走高速公路會需要付過路費，停車要停車費，如果是搭乘遊覽車通常一定也會內含司機費用，但是各地風俗民情不一樣，有些小費會包含在團費中，當然團客越多每個人負擔的就越少，遊覽車的租金費用在假日時幾乎都會比較高，所以旅行社在安排行程時，如果能夠將日期避開假日或特殊節日，將能夠節省更多的成本。交通巴士成本估算涉及接送機距離、半日觀光、一日觀光、多日觀光、車型與出廠年份（在台灣之國民旅遊，如果是特別訂製團，如公教團體，車齡需五年以內；歐洲製遊覽車馬力大CC數超過一萬，日本製則較小CC數約八千多，價格及安全性也不同）及整個行程拉車距離，要避免空車回程，並注意相關法規規定，如

每日最高行車距離或巴士司機工作時限。有些公司以八小時為一全日計價，超過時間須加價。在美國司機有十小時及十五小時（含休息）開車時數限制制度。日本嚴格規範巴士駕駛人一天能開車的距離上限，原則上白天是500公里（超過須換司機），但設有例外，上限可擴大為600公里，2019年起，日本所有出租巴士要安裝行車記錄器。澳洲政府規定，繫安全帶不是選擇性的，是強制性的，無論年齡，含兒童也必須繫安全帶。

◆ 住宿費

自由行之遊客通常可搭配機票（即機加酒），或是安排在景點附近的飯店。當然有淡旺季價格的差異。一般而言，旅行社因大量使用，可拿較低價格。城市飯店週日價格可能會較低；反之，度假飯店週日價格會較高。住宿的成本會隨著飯店等級的高低（星級，但是同樣是五星級飯店，國際連鎖飯店的品質一般會比個人擁有之飯店優良）、飯店位置的差異而影響價格，此外，房型大小、湖景（海景）房比山景房價高。飯店報價是以兩人一室為原則（使用Twin的房間），如需使用單人房需要補

Twin（小床）

Twin（大床）

單床雙人

差價（single supplement）。飯店高樓層房價較高，比較不會安排給團體客。一般而言，旅館內的床頭小費都是不包在團費裡面的，需要由旅客自己付，約1美金，但依地方而定。一般飯店之行李費用也是旅客須自付。有時為了方便，領隊會先預付再向旅客收。

◆ 餐費

現今國外團體旅遊所使用之飯店都含早餐，旅行社很少會將團體拉到飯店外面吃早餐，除非是低成本團。早餐也都是buffet型態，式樣多寡而已（如大陸式、美式、英式、日式），大陸式早餐價格較便宜。英國之飯店有可能提供英式buffet早餐，菜色不多。在中國大陸，local型態的飯店可能只提供中式早餐。度假飯店的早餐會較豐富多元。每天的午晚餐，可能會有合菜、套餐組合，或是飯店的自助餐廳，或當地風味餐。中式餐飲一般圓桌合菜形式，通常是10人一桌（吃圓桌中餐，若沒有小轉盤，吃飯像打戰，中餐合菜最讓人詬病的是出菜太快，菜餚一下子就擠滿一桌，用餐時間很趕，大家被逼得吃很快，服務品質較差），至少六道菜，再加一湯一水果，並提供非酒精飲料（soft drinks，如可樂、汽水、果汁）；在大陸可能會提供啤酒或白酒。中餐個人單價一般比西餐便宜。而在西式餐飲中，則多採用有固定菜色搭配及價格套餐方式（table d'hôte），而非每道菜餚分開點用與計費的單點（à la carte）。通常套餐可分二道式、三道式、四道式（不含飲料）。旅行社通常會安排晚餐的費用比午餐高。旅行團有些時候會有自理行程，遊客可以自己選擇，當然，團費就會較低。料理的食材會影響成本，菜道多不見得成本高、品質好，餐飲是最容易偷工減料之項目，旅行業者在成本考量下都用長期配合的商家，容易調整餐點等級。

◆ 景點門票

旅行社趨向於安排免付費景點，或是讓團客自行選擇是否要進入付費景點以便減少成本。但是若行程中有提到之參觀景點，一定表示有入內參觀（非在門外自由行動），團體價較優惠，要注意人數的下限，免得無法達到團體優惠。景點門票的種類可分為純門票費用（有基本使用設施，其他要付費）及入內一票到底（所有設施都可以使用）。在成本計算時，必須告知團體所包含的門票種類為何。旅行社提供的景點門票，通常

飯店房價的計價方式

現今團體旅行，房價都以加早餐的報價居多。定點自由行則是以早晚餐報價居多，至於度假村，則早、午、晚三餐全包。飯店的計價方式劃分：

1.歐式計價（European Plan, EP）：這種飯店的客房價格只包括房費，不含餐。過去世界上絕大多數飯店屬於此類。
2.美式計價（American Plan, AP）：這種飯店的客房價格包括房租和一日三餐。
3.修正美式計價（Modified American Plan, MAP）：這種飯店的客房價格包括房租和早餐以及午餐或晚餐（即午餐和晚餐二選一）。
4.歐陸式計價（Continental Plan, CP）：這種飯店的客房價格包括房租及歐陸式早餐。
5.百慕達式計價（Bermuda Plan, BP）：這種飯店的客房價格包括房租及美式早餐。

餐飲服務方式

團體旅行餐飲服務相當重要，台灣旅行團注重好吃（味覺），較不重視氣氛（視覺）與服務（感覺）。事實上餐廳必須具備能滿足顧客的需求功能。如基本的生理需求，提供顧客饑飢以及止渴的功能；安全需求，保障顧客飲食衛生；尊重需求，讓顧客享受尊貴，舒適用餐環境與保有隱私的功能；最後為實現自我需求，滿足顧客嘗鮮與美味的功能。因此選擇適時、適用之餐飲服務相當重要。

一、美式服務

美式服務（American Service）又稱為盤式服務，其食物都是在廚房內煮好再裝入盤內，然後拿出來放在顧客的面前。美式服務簡單和快捷，一個服務員可以同時為多個桌台服務，並廣泛用於咖啡廳、西餐廳和宴會廳，對服務的技術要求相對簡單，非專業的服務員經過短期的訓練就能勝任，在人工成本上比較節省。美式服務的主要流程：迎賓、引座、雞尾酒、餐前小吃、遞送菜單、接受點菜、遞送酒單、接受點酒，然後上菜；先開胃菜、湯、沙拉、主菜、水果、乳酪（甜點）、餐後飲料，最後結帳、送客。

傳統的美式服務，服務員在上菜時從顧客左邊上，用左手端送菜盤；酒類、飲料從顧客右邊斟倒；使用過之髒盤子從右面撤走。美式服務冷盤使用冷餐盤，熱菜使用加過熱的熱餐盤，以便保持食物的溫度。美式服務餐桌上會先鋪上桌墊，再鋪桌布，防止桌布與餐桌間的滑動。餐桌四周的檯布應下垂12英寸，不要過長，以免影響顧客入座。檯布上還可鋪上裝飾檯布，在重新擺設時可只更換裝飾檯布，可減少檯布的洗滌數量和次數。美式服務的主要缺點在於不太適合有閒之高階層的消費者，顧客得到的個人服務較少，餐廳顯得忙碌而欠寧靜，因此適合於低檔的西餐廳。

二、法式服務

法式服務（French Service）可說是餐廳服務方式中最繁瑣、人工成本最高的一種。其特點是餐廳的每個服務檯邊都需要一名服務員和一名助手，每道菜通常是在一架小扒車上進行加工，在顧客餐桌完成菜餚加熱、調味及切配表演。例如在顧客餐桌旁切烤乳豬、煎雞蛋，調合配製沙拉等。因而又稱法式服務為車式服務。法式服務中，營業前準備工作很重要，服務員必須接受專業培訓。法式服務注重服務程序、禮節禮貌、烹調和切、配菜表演，每位顧客都能得到充分的照顧。法式服務是豪華的服務，炫耀性強。其缺點是投資大、費用高、培訓費用和人工成本較高、空間利用及座位周轉率低。

三、英式服務

英式服務（English Service）家庭氣氛濃，許多服務工作由顧客自己動

手，用餐的節奏慢，又稱家庭式服務。服務員從廚房拿出已盛好菜餚的大盤和加熱過的空餐盤，放在男主人面前，由男主人親自動手切開肉菜，並把肉菜配上蔬菜分夾到空的一個個餐盤裡，並由男主人將分好的菜盤送給站在他左邊的服務員，再由服務員分送給女主人、主賓和其他顧客。調味品和配菜都擺放在餐桌上，由顧客自取或相互傳遞。英式服務的特點是講究氣氛，節省人工，但服務節奏較慢，在大眾化的餐廳裡已不太適用。

四、俄式服務

俄式服務（Russian Service）是中餐和西餐宴會普遍採用的服務方法。菜餚在廚房煮熟，將每道菜餚放入一個精緻的餐盤上，採用肩上托盤方法，將菜餚送至餐廳服務桌上，然後使用左手，以胸前托盤方法請顧客欣賞菜餚，然後用右手透過服務叉和服務匙為每個顧客分菜。服務方式簡單快速，服務使用了大量的銀器，服務員將菜餚分給每一個顧客，每一位顧客都能得到相同周到的服務，俄式服務不適用散客服務。俄式服務在許多方面和法式相似，很講究禮節，風格雅緻，顧客獲得周到的服務。不同的是，俄式服務只需一名男服務員上菜服務；全部菜餚都是在廚房中準備並預先切好，由廚師整整齊齊地放在銀質大淺盤中，由服務員把盤端到餐廳，再從盤中送給顧客。俄式服務已經成為目前世界上所有高級餐廳中最流行的服務方式，也被稱為國際式服務。

五、中餐式服務

傳統的中餐式服務，由用餐者用自己的筷子到菜盆中夾取菜餚，由於餐飲衛生進步，中餐式服務也作了修正，就餐時客人用附加的公筷母匙、公勺盛取喜愛的菜餚。團體中式用餐，餐桌面加上一個轉盤（Lazy Susan）是一大重要特色，適合用於大圓桌的多人用餐服務，方便用餐者就近取菜。較高級中餐廳也採取分餐式服務，服務員依照主賓、主人，然後按順時針方向繞桌進行，分菜時從客人的左側進行，這樣可以避免托盤與匙、叉的交錯。

資料來源：百科全書。

Lazy Susan

　　就是指我們日常生活常見的餐桌轉盤，通常會出現在台菜或中式餐廳裡，放在圓形餐桌中間，可以用來移動食物，讓每一個人有公平對等機會夾喜歡吃的菜餚，對於習慣吃合菜料理的東方人來說，Lazy Susan可說是相當棒的發明，每個人都可以坐在自己的位置上，不用起身就能夾到自己想吃的菜，十分方便。

　　原本英語中稱這種轉盤為dumbwaiter（啞巴侍者），但是後來被美式英語中的Lazy Susan（懶惰的蘇珊）所取代，而原本的dumbwaiter，則在許多地區，轉變成為用來指餐廳裡輸送餐點上下樓的電梯設備。有人認為Lazy Susan一詞是源自一位叫做蘇珊的女僕，或是因為過去的女僕普遍叫做蘇珊。不過這些論點都沒有證據。另一種論點則認為，Lazy Susan其實是一家公司所想出來的商品名稱與廣告手段。

　　另外，自稱發明這個轉盤的人，其實不是家具設計師，更不是餐廳老闆或是那位懶惰的Susan，而是民國時期著名的公共衛生專家，中國第一位諾貝爾生理醫學獎候選人——劍橋大學醫學博士伍連德（1879-1960）。由於在當時結核病是可怕的疾病，大家各用筷子夾同一道菜餚來吃，這種餐飲方式不衛生，容易互相傳染，為了防疫問題，Dr.伍連德發明的餐桌轉盤，在每道菜餚旁邊再放上公筷母匙，讓每位要用餐的人可以使用公筷夾取，顧及了衛生，也方便夾取，故又稱之為衛生餐檯。

資料來源：維基百科。

為團體報價，會比個人去訂再便宜一些，領隊／導遊對於景點門票部分通常為實報實銷，依照每人費用計價。

◆導遊費用

　　有些國家或城市嚴格規定在團體進行遊覽時，必須持合格執照的導遊隨團解說（如義大利），這時就會有導遊的費用產生。有些地區導遊會

以標團之方式來承辦某些特定團（一般為低價之購物團，導遊可從合作之免稅商店抽取佣金），這種狀況就沒有列導遊費及小費。導遊可區分為全職、兼職、簽約、抽佣金等類型。

(二)國際飛機票

雖然廉價航空以網路直售為主，但也會與旅行社合作，只是給旅行社之優惠條件不如一般正規航空公司。機票價格視搭乘之航空而定，淡旺季價格也差異大。此外，國際機票費用依照出國的目的（如商務型或純粹旅遊型）、目的地逗留時間長或短、需要停留多少站（單一行程、多點行程），購買策略會有所不同。基本上直飛價格會比轉機貴。旅行社在安排轉機時必須考慮轉機時間；國際線轉國際線所需之轉機時間會比國際線轉國內線或國內線轉國際線長。此外，轉機若搭乘不同航空公司，可能因為航廈不同，轉機時間會拉長。團體旅行團員狀況多，轉機時間要充裕，無法保證航空公司都會等候遲到太久的團體旅客。隨著交易方式改變，每家提供之F.O.C.方式也不同，有些不提供。

買機票出入城市會使用飛機及機場，必須支付一些額外費用，例如：

1. 機場稅：泛指當地機場或政府等代收旅客之稅捐。機場稅是包含在機場可能用到之設備，如燈光、空調之電費、設施使用費、洗手間的維持、興建的費用分擔等，此稅於開票時隨票徵收。
2. 航空兵險（機場安全險）：此為911事件後，航空公司轉嫁消費者之飛安保險，每家航空公司不同，亦可能隨政局調漲。
3. 燃油附加費：此為各航空公司因應汽油激烈浮動時之加價，或因應當地政府要求之稅捐。長程與短程線也有差別。

各地機場均會向離境乘客徵收機場稅，台灣機場稅是隨票徵收的

TWD 500（香港550+安檢300＝TWD 850；東京TWD 720；荷蘭約TWD 2,200）。少數機場要現場買機場稅（要記得準備額外當地貨幣或美金，不收信用卡），如馬爾地夫於2012年開始收取客人自付之離境稅USD 25。

(三)簽證、保險與其他相關費用

◆簽證費

雖然台灣之邦交國不多，但台灣有一百三十九個免簽證國，每個國家的簽證費用不同，如果前往是免簽證的國家則可以省下這筆費用。有些國家雖然是免簽（包括落地簽及電子簽），但會要求透過網路填資料申請，並付費用。根據旅遊契約書，旅行社報價時會包含簽證費用，必須注意遊程規劃所需要的是簽單次簽證還是多次進出的簽證，這會影響成本。

◆保險費

依據國外旅遊定型化契約規定，旅行業應投保責任保險及履約保證保險。旅行業之責任保險係在旅行社所安排或接待的旅遊期間內，因為發生意外事故，使旅遊團員身體受有傷害因而導致殘廢或死亡或醫療費用時，由保險公司負責給付團員或其受益人（團員為間接受益人）。本保險的保障期間是以「旅遊期間」為準，保障期間只到團員返回家中為止。旅行業履約保證保險是對於投保的旅行社在保險期間內，向旅遊團員收取團費後因財務問題無法啟程或完成全部行程，致旅遊團員全部或部分團費遭受損失時，由承保的保險公司依保險契約之約定對旅遊團員負賠償之責。以上兩種保險之保費每家旅行社都不一樣，要看旅行社如何與保險公司商談。這兩種保險是旅行社經營成本之一，但不會攤列在個別團體成本估算當中。至於旅遊平安保險，是旅客自行額外購買之旅遊保險，團員可以選擇自己信任的保險公司，保險金額不受限（一般旅行社投保之責任保

險，理賠上限為新台幣200萬），團員為直接受益人。

◆領隊費用分攤

　　交通部觀光局規定，凡旅行社出團一定要派遣領隊全程隨團服務，因此會衍生出領隊費用分攤之問題，所以領隊的費用必須分攤給參團的客人負擔。理論上團體人數越多，每人分攤成本越少（一般會以預計出發最低人數為計算標準——損益平衡點），若航空公司有提供免費機票（如15人給一張F.O.C.）。飯店也會依據該團使用之房間數，決定免費房間之優惠數量（半間或一間）。大多數需要門票之地區都會免費招待領隊（需有領隊證）。中餐因為團體圓桌數，大都會招待，若吃西餐，因為是以人頭計價就不一定。其他費用包含保險費、雜費、出差費（有些公司只給有契約之自由領隊）等。有些地區，一般為長程線，領隊和導遊為同一人（稱為through guide），可減少人事成本，領隊收入也可增加，當然領隊的帶團功力必須相當優越。鳳凰旅行社為第一個將導遊小費費用納入團費中的旅行社。

◆接送飛機車資及人員費用

　　團體旅遊旅行社會安排巴士送機及接機。此外，遇到旺季時或特殊狀況，旅行社會安排送機人員協助辦理登機手續，不過現今大部分都是領隊自行負責，以減少人事成本。

◆操作行政費雜費

　　如OP替團客處理護照、機票、團客刷卡等工作。送給客人使用的公司行李吊牌、胸牌等。此外，也含旅客刷信用卡手續費的成本支出。

◆小費

　　一般團體都不含小費在團費中，除非另有協議。如有些旅行社會將小費內含於團費中。

四、其他影響成本的外在因素

此因素與市場結構和批發商或零售商自身的情況有關：

1.規模經濟：大量採購的成本會低於小量採購，即所謂規模經濟可以降低成本。

2.遊程順序：有時候各家旅行社所安排遊程的所有內容細節完全相同，但是會因為遊程順序的變化而降低或增加成本，影響因素包括航空公司及飯店使用。

3.機位來源：遊程所使用的航空公司是否配合度高、機位是否充裕、是否將自己公司列為主要的合作夥伴，這會影響成本。

4.付費方式：有些國外代理店針對不同的付費方式會有不同的價格優惠條件，例如各團是付外幣現金或開立旅行支票等等，都會有價格差異。

5.季節性：目的地的氣候條件與淡旺季也影響成本。

6.旅遊者的需求，如線路是固定的還是有彈性的，是否需要包括一切特殊旅行要求（如殘疾人或老年人的特殊飲食及照顧）。

7.在旅遊線路內或對旅遊行程有影響的特殊慶典活動及潮流趨勢。

五、團費定價類別

在實務上，旅客的參團報名因為年齡有小孩與大人，旅行社應事先清楚說明各種情況的團費價格，通常分為以下四項價格說明，團體旅遊無論是小孩或嬰兒，其團費往往與成人價格差不了多少。

1.大人團費價格。

2.住單人房差價（single supplement）。

3.小孩團費價格。

4.嬰兒團費價格：可分占床及不占床價格。

 ## 第二節　定價策略與方式

定價需先估算團費的各項成本支出（NET），再考慮售價。一般來說，旅行社為了保持在市場上的產品競爭力，因此大部分都會參考市場上同業類似的行程售價，先以此售價為基準來推論他們所要推出的產品，但也需考慮「消費市場的接受價格」或是依照「企業預先設立的利潤比率」。有的旅行社會設定主要競爭對手的產品售價來決定售價。無論何種方式，業者必須瞭解每團的損益平衡點（break-even point），亦即全部銷售收入等於全部成本時的產量。例如某一團出國旅遊時之最低成團人數，若低於此人數，這團就會虧損，若高於此人數，收益就逐漸增加。常見的國外團體旅遊定價法有下列幾種：

一、心理定價法

產品價值與消費者的心理感受有連帶關係，心理定價法（psychological pricing）是指企業在定價時必須注意消費者心理因素，依情況有意識地將產品價格訂得高些或低些，以滿足消費者生理和心理的需求。例如：

(一)聲望定價策略

聲望定價即針對消費者「便宜無好貨，價高質必優」的心態。不少高級名牌產品，稀少或較高信譽的產品，如豪華轎車、高檔手錶、名牌時裝、名人字畫等，在消費者心目中享有極高的聲望價值。購買這些產品的

人，往往不在於產品價格，而最關心的是產品能否顯示其身分和地位，價格越高，心理滿足的程度也就越大。也因此，新推出之健康食品，價格必定高，若使用低價策略，消費者在心理上會認為該健康食品品質不優，效用不好，不願購買。

(二)習慣定價策略

在消費者心理，有些產品長期在市場中已經形成了刻板價格，對消費者已經習慣了的價格，企業不宜輕易變動。降低價格會使消費者懷疑產品質量，提高價格會使消費者產生不滿情緒，導致購買的轉移。若要提高價格時，應採取包裝改革或品牌及內容說明，減少消費者心理衝突。

(三)招徠定價策略

為了滿足消費者的廉價心理或因應市場競爭，將產品價格訂得低於一般市價，甚至低於成本，以吸引顧客，目的為擴大銷售量或市場占有率，或帶動其他產品的銷售。基本上此定價策略相當危險，產品已經被定位，以後很難再提高價格。因此，保險的促銷方式是保留原定價格，贈送其他附加服務。

二、目標利潤定價法

目標利潤定價法（target profit pricing）又稱目標收益定價法，是企業以某目標利潤為依據來設定產品價格。

三、成本加成定價法

成本加成定價法（cost-plus pricing）類似加價法（markup pricing），

是以產品單位成本（固定成本加變動成本）為基礎的一種定價方法，適用於非競爭性產品的定價。先求成本基數，再在這一基數上加上預期利潤的百分率，得出目標售價。價格＝單位成本＋稅金＋單位成本×成本利潤率。這是一般企業最常用、最基本的定價方法，但如何決定附加於成本基礎上的加成百分比，是成本加成定價法的核心問題。

四、促銷定價法

促銷定價法（promotional pricing）指企業暫時地將其產品價格訂得低於平時價格，從而達到促進銷售的目的。促銷定價的方式有下列幾種：

1.特別事件（招徠）定價：企業利用開業慶典、開業紀念日、特定節日或假日，降低某些產品的價格，以吸引更多的顧客。
2.現金回扣：企業在特定的時間內給予顧客現金回饋。
3.清理存貨或過期產品，減少積壓，增加現金收入。

五、隨行就市定價法

隨行就市定價法（going rate pricing）是以該產品的市場平均價格水平為標準的定價方法。原則是使企業產品的價格與競爭產品的平均價格保持一致，因為平均價格水平通常被認為是「合理價格」，易為顧客所接受。在競爭激烈而產品彈性較小之下，企業希望得到適度的利潤和不願打亂市場現有正常次序的情況下，這是一種比較穩妥的定價方法。

六、顧客導向定價法

顧客導向定價法（customer-driven pricing）又稱需求導向定價法，是

指產品根據市場需求狀況和消費者的不同反應分別確定產品價格的一種定價方式。一般是以該產品的歷史價格為基礎，根據市場需求變化情況，在一定的幅度內變動價格，以致同一商品可以按兩種或兩種以上價格銷售。這種差價可以因顧客的購買能力、對產品的需求情況，以及時間、地點等因素而採用不同的價格。此定價特點是，對平均成本相同的同一產品，可靈活有效地運用價格差異，滿足不同價值顧客之需求。飯店業者適用此方式，依據顧客（旅行社）每季或年度使用量來決定房價，若超過再退佣。

旅遊業特殊現象

　　「人頭費」是旅遊專業的特殊用語。在台灣與中國旅遊界是相當普遍的現象，美其名是領隊的部分收入應分給內勤人員，因為他們協助有功勞。領隊導遊的收入，除了小費外，無非是透過向客人推薦自費項目及購物行程，賺取一定比例的回扣。但是，有些旅行社領隊導遊在帶團前，要先按照遊客人數向旅行社繳納一筆費用（按出團人數算），自掏腰包從旅行社那裡把遊客先給「承包」下來。這筆「承包款」，業內稱之為「人頭費」。領隊導遊向旅行社「買人頭」，自然是因旅行社安排低價競爭；至於出錢買人的領隊導遊們，則必須想方設法把自己的本錢賺回來。人頭費為什麼越演愈烈？都是業者自私及惡性競爭惹出來的。

Chapter 7

專業技能與出團規劃
步驟與方法

　　本章涵蓋三節，內容包含旅遊從業人員應具備之專業技能與基本素質、安排出團規劃步驟與方法，以及出國時時差之問題。

📍 第一節　專業技能

　　旅遊從業人員提供旅遊專業服務。作為一個合格的旅遊從業者，服務態度是基本要求，必須講究禮節與溝通能力。此外，還必須具備良好的職業道德、豐富的專業知識以及健康的心理素質。在台灣聲名卓越之鳳凰旅行社認為，「語文、科技、創意、服務」是投身旅遊業的必備特質。

一、旅遊從業人員應具備之素質

　　根據吳佩江（2006）及何立萍（2008）研究歸納出旅遊從業人員應具備之基本素質如下：

(一)職業道德及倫理素質

　　遵守法紀，廉潔自愛。職業道德及倫理規範是一種調整人與人之間信任關係，個人與社會之間互動關係的行為準則。所謂職業道德，是人們在從事各項職業活動時應該遵循的道德規範以及道德觀念、品德操守。除了一般行為規範外，旅遊業行業特殊，涉及公司財務、許多人與人之間敏感議題以及個人隱私，各家旅遊業者多少都有設定工作道德約束。林亞娟（2016）綜合職業道德規範涉及旅遊職場倫理、旅遊企業倫理、旅遊人際倫理、旅遊生態倫理。

(二)個性特質

真誠敬業樂業，接待服務時，一視同仁，不卑不亢，絕不以貌取。熱愛工作，具備高尚的職業理想和敬業精神，具有職業榮譽感，以賓客優先。舉止大方、微笑服務、禮貌待客，處理客我關係時，先為賓客著想。信譽第一，注重「誠」與「信」，遵守時間，講究個人信用，提供公平合理價格。尊重客戶的風俗習慣與宗教信仰，並維護他們的合法權益。

(三)團結合作精神

顧全大局團體利益優先，在同事之間、部門之間以及行業之間，須互相尊重、互相支持、密切配合。與其將同業當作競爭對象，不如將同業視為合作關係夥伴，只有團結協作才能創造出讓客人滿意的旅遊產品，互相攻訐兩敗俱傷。旅遊服務涉及多重服務接觸，任何一個環節的差錯都會影響旅遊業的整體形象。

(四)文化素養

文化知識是人類社會的經驗結晶，文化素養可提升個人對社會的關心、對文化理解，一個具備廣博的文化知識、美學知識的從業者可以提升服務品質，增進個人及公司形象。

(五)專業技能

旅遊工作者必須不斷地鑽研業務，提高服務技能，才能提高企業的服務質量和工作效率，其專業技能涵蓋如下：

1. 先進電腦使用的技術與運用：如檔案製作、客戶資料管理、航空訂位系統使用等。面對旅遊e化趨勢，旅行社也需要網頁設計、網路行銷人才，透過先進科技，網路行銷可為公司打造獨特的品牌魅力。

2.良好的語言表達與溝通能力：語言表達能力影響著接待人員的服務質量和經營效益。動聽的聲調和表情給人美麗的感受。接待人員不僅要用簡潔的語言準確地表達語意，更需要主動積極聯絡客人，發掘問題，而不是等待問題發生。此外，語言的幽默感是溝通的潤滑劑，幽默感可以緩解窘態，解除危急狀況。

3.外語能力：英語是涉外所使用最主要的語言，英語能力一定要夠好，才能勝任相關職務。英語是基本要求，若懂第二或第三外語更是加分。不論是外派，或是針對歐美等英語系國家的產品企劃，或提供即時外語服務，不但贏得外國顧客的讚賞也能為公司品牌形象加分，也為自己在職場上增添出線的表現機會。做國內團體旅遊，

相關案例── 同名城市烏龍

　　世界上相同名稱之城市相當多，美國建國後許多城市引用英國城市名稱。旅遊從業者必須對地理地名相當瞭解，《星洲日報》報導指出，荷蘭一個71歲的爺爺帶15歲的孫子，到澳洲旅遊兼探親，到旅行社購機票，沒想到旅行社卻替他們訂了往加拿大東岸新斯科舍省的雪梨機票。

　　澳洲雪梨（Sydney）是耳熟能詳的大城兼旅遊聖地，但是遠在加拿大也有一個雪梨！旅行社人員未查清楚，卻訂錯機票抵達加拿大的雪梨，爺孫假期差點泡湯。經過媒體報導後，荷蘭旅行社事後主動聯絡加拿大航空，免費將祖孫兩人轉往澳洲雪梨的班次，歷經一番波折才抵達雪梨。類似事件也曾經發生過，一名阿根廷女子預定回澳洲雪梨，但卻飛到加拿大的雪梨，她索性就直接在加拿大的雪梨度假。

資料來源：《自由時報》，2009/08/13。

可取代性高，一般是低薪，當導遊或領隊一定要當外語的，薪資才能突破。

4.認識公司企業文化、相關制度與守則，瞭解公司產品設計流程、出團作業流程以及公司內規。

5.地理知識：無論國內外旅遊，地理位置與地理常識的瞭解是航空訂位、規劃旅遊行程及帶團旅行的必要條件。

二、導遊領隊的專業技能與特質

台灣觀光已經大眾化，台灣旅客素質的提高，消費意識提升，對旅遊需求更多樣化，相對的對產品內容及服務品質的要求也增強。擔任旅行業旅遊解說服務第一線的導遊領隊人員之工作更具有挑戰性。

旅遊所有從業者中，以外語領隊及外語導遊較有機會領高薪，尤其是帶領長程線之外語領隊兼導遊，年薪破百稀鬆平常。根據1111人力銀行及資深業者調查，建議導遊或領隊須具備以下幾種特質：

(一)熱情、常保微笑

導遊、領隊是一份與人長時間接觸相處的工作，個性開朗活潑，主動積極詢問，要有服務的熱忱及不怕麻煩的心態，外向、有幽默感、表情輕鬆、舉止平和是從事這一行的基本條件，但言行仍需遵守規範，避免一時興起言談失控。

(二)保持充沛體力

出團幾乎得是二十四小時待命與服務，導遊、領隊在外行程除了照顧旅客的旅遊、餐食、住宿、導覽景點及介紹等需求外，每天要比客人早起招呼遊客，可能比客人晚睡因為需思考下一個路程，無法順利進食三

餐，車上又不能睡覺休息。他們常常需要一心多用、奔波聯絡，體力不夠好，容易倦怠甚至生病。

(三)學識豐富

除了基本的觀光導覽與解說實力外，旅遊目的地之各國國家文化、人文地理、宗教藝術、相關餐飲美食等專業知識也要多加涉獵。導遊、領隊對自然生態解說內容必須客觀正確，避免胡說亂掰，若消息來源是傳說，必須正確告知是傳說。為了避免發生狀況時措手不及，領隊導遊必須學習及瞭解基本的急救醫療常識、貨幣兌換比率、購物退稅方式、緊急事件應變及處理等常識，才能將遊程安排順利，讓旅客玩得安心。

(四)良好的溝通能力

導遊、領隊時時要透過口語「溝通」，向客人傳達重要訊息，小從集合時間與地點，大到飯店使用相關要點，如房內電話及冰箱食物使用都要不斷地說明及提醒，如果沒有流利清楚的口條與用語及明確的表達能力，旅客很容易會錯意，或忽略所宣達的內容造成彼此信任不足，對於件事認知上的差異，嚴重者會引發客訴。好的導遊、領隊應該開明誠懇，敞開心胸與客人正面溝通，告知事實，避免旅客猜忌。

(五)負責任與體諒

一位旅遊業者，若能將對待自己親人的服務方式來服務遊客必定能事業成功。外出旅行常會碰到許多無法掌控之突發狀況，無論該意外是因旅行社本身安排錯誤或是旅客疏忽所引發的，雖然錯不在導遊或領隊身上，但導遊領隊需設身處地為大局著想，積極協助，馬上尋求解決問題的方式，減少雙方損失及後遺症。資深旅遊從業者表示，導遊領隊需要五心，除了專業心及熱忱的心外，也需耐心、細心與愛心。對於突發狀況都

能臨危不亂、耐心地處理，即使心情不好，臉上依舊須保持笑容，讓人覺得易親近友善。

(六)準時

導遊領隊的服務質量離不開準時特性。如果導遊領隊沒有準時觀念，那麼將會出現混亂及不可收拾的局面，製造沮喪和不愉快的旅行者。

 ## 第二節　出團規劃步驟與方法

出團作業細節相當繁瑣，OP人員必須相當細心。國外團體出團作業靠團隊互相合作，雖然控團（人員調配、聯繫、總管）或OP是主要負責人，負責出團進度掌握，不論業務部門、領隊部門、證照簽證部門、作業部門、票務部門等都要全力配合支援，才能將團體出團作業各項事宜辦理妥當。團體出團作業細節大致含下列程序：

一、前置作業

前置作業是指團體旅遊成團前之預備工作，確定出團日期，包括海外遊程相關事宜之準備，如海外代理商報價及比價、與當地接待旅行社（tour operator）行程規劃商議及內容確定，建立出團團號方便作帳稽核、確定預期招攬出團人數、調查及使用之航空公司及機位數、價格及去回時間。出團團號最好包含年月日、地點及天數，並賦予團名例如XXX雪景浪漫之旅。此時相關旅遊內容及文案撰寫必須完成，說明行程特色、景點特色、餐飲特色、團費包含項目、團費不包含項目、自費活動項目、購物進站項目等等。

二、 銷售作業（包括合團作業如PAK）

即透過各種管道招攬旅客，業務銷售主要可分同業招攬（限綜合旅行社向甲種旅行社招徠）及直客招攬（不透過任何中間業者，自己招攬客人）。接受旅客報名時需詳細說明應準備資料、收取訂金及簽訂旅遊契約書，收件時必須開立收件證明。若以信用卡付費是否加收手續費、單人住房是否要補收單房差價，皆須說明。

什麼是PAK「旅行社聯營出團」？

旅行社為了提高出團率，會與航空公司及其他關係良好的旅行社聯盟，共同經營推廣套裝旅遊，一起行銷。領隊分派由結盟旅行社輪流指派，旅遊品質由聯盟之旅行社共同承諾，旅遊品質與旅客權益不影響。若某旅行社網頁有標示PAK聯營，表示商品為聯營出團商品，報名參團之消費者必須瞭解出團時可能是由別家旅行社帶團。

三、團控作業

團控作業涉及旅客資料收集與辦理，以及供應商之確定與聯絡，工作既繁雜又重要，舉凡旅客證照收集及核、緊急聯絡人與行動電話之確認、機位的控管與護照及機票英文名字對照等，均須特別小心。旅客增減影響出團與否，必須隨時與旅客、航空公司及海外代理商保持聯繫。

四、出團作業

　　準備出團時，最重要工作為舉辦出團說明會及安排領隊說明出團事宜。由於國人出國頻繁，旅遊經驗豐富，加上時間限制，出團說明會已經非必要流程，除非是特殊行程。

五、出團說明會

(一)功能與時機

　　出團說明會原則上會在行程出發前七天內舉行，最重要是收尾款、介紹領隊、說明行程內容及應注意事項。「出團說明會」用來確定本團正確的相關事宜，確定參團人數，並做出房間分配表。詢問團員住宿房型及是否全程均需使用單人房，如有此情況，旅客是否應補足雙人房報價費用之差額，稱之「單人房附加費」。另調查團體中小孩及嬰兒人數以及有多少旅客需素食或特殊餐飲需求，並將結果轉告海外代理商及航空公司及早作安排。如果行程內容有臨時更動，甚至如額外行程價格變動等，說明會是對團員溝通作成最後決定的好時機。並繼續簽訂旅遊契約（應在繳交報名費時簽訂），旅遊契約書是交通部觀光局核定實施的定型化契約書，應由旅行社主動與旅客簽約，其目的是保障旅客的權益與維護公平交易，契約內容關係雙方的權利與義務，務必於行前簽妥，並注意簽約的乙方（旅行社）是否加蓋公司印章及具負責人簽名蓋章和填寫旅行業之註冊編號。舉辦出團說明會，一般會希望該團領隊參加，讓領隊事先瞭解最新的情況，並認識團員，保障團員的權益。

(二)說明會內容

　　由領隊針對該團狀況及出國注意事項提出完整報告，並發放標誌或

收取證件，內容包含：

- 領隊自我介紹及收集聯絡電話。
- 說明團名、團友人數、出發日期及時間、集合地點及接送交通工具。
- 班機起飛及機場報到時間、出境手續、海關檢查應注意事項（準備入出境申報單）。
- 遊程沿線據點、遊程天數、遊覽內容、住宿的飯店與等級、餐飲方式。
- 信用卡使用規定與購物退稅規定。
- 旅遊目的地的氣候、治安、風俗民情、用餐與飲用水注意事項、電壓與插座規格、法令制度及旅遊安全規定與注意事項。
- 目的地（國家）與台灣時差，以及通信與國際電話使用規定。
- 目的地行程地圖。
- 建議個人必須攜帶的衣物、外幣兌換（各國錢幣兌換表）及個人醫藥用品。
- 航空公司行李重量限制與罰責。
- 團體標誌、行李牌、胸章、團員名錄。
- 中華民國駐在地使館與代表處地址與聯絡電話（緊急聯絡電話）說明及旅外國人急難救助全球免付費專線等。
- 旅程中應付小費說明：領隊、導遊、司機、旅館行李、床頭、餐廳侍者等等。
- 收取護照一起check in。

旅客滿意度調查表

　　旅行社為瞭解行程整體的安排，以及食、住、行、導遊、領隊的各方面的服務是否讓旅客滿意，有否需要改進的地方，會要求團員填寫旅客意見調查表。這份表格有的旅行社會在團體出發前交給團員或者請領隊在團體結束時分發給團員填寫，並由領隊收回或以回郵信封方式寄回旅行社。

　　有趣的是，大部分旅客滿意問卷是由領隊於行程結束最後一天在車上發放，並當場回收，並未放置於信封內密封收回或郵寄收回。有些領隊甚至會拜託團員寫好一些，以便爭取帶團機會。由於問卷設計過於簡單，又未彌封，團員基於人情，也都不好意思說實話，結果這些問卷可信賴度相當低，失去調查意義。

六、結團作業

　　總報告編寫整理，含領隊報告與結帳、攝影照片或相關資訊分享、旅客資料建檔與旅客滿意度調查資料分析及未來改進方向。

　　出國前旅行社會製作行程內容須知供旅客參考並提前準備，遊客可部分影印給家人，方便聯絡（最好製作電子檔，方便遊客攜帶及分享給家人親友）。行程內容依地點而有所不同，以下為參考範例，最好都能載明（**表7-1**）。

　　出國常攜帶個人使用電器用品，但各國插頭及電壓不同，台灣為扁形插頭兩個洞，大多數美洲國家採用，但電壓不盡相同。中國大陸則採用圓形插頭兩個洞，與許多亞洲國家類似，部分國家則採用三個洞之插頭，請參閱附錄六之世界各國插座及電壓一覽表。常出國者可購買萬用插頭，但電壓不同需要有變壓器。

表7-1　海外團體旅遊行程內容說明範例

一、**團體名稱**
　　1.團名：XXX遊
　　2.天數：5天
　　3.前往國家（目的地）：中國大陸
　　4.領隊姓名及聯絡電話：陳○○xxxxxxxx

二、**出發日期**
　　1.出發日期：2018/12/11
　　2.回程日期：2018/12/15
　　3.出發機場集合：2018/12/11 08:00台北（桃園機場）第2航廈長榮航空（BR）櫃檯
　　　機場人員服務電話：(03) 351-6805
　　4.送機公司代表與聯絡電話：成○○0920-xxxxxx

三、**航班資料**
　　1.出發及回程航班起飛抵達時間：
　　　2018/12/11（星期六）BR801　長榮航空　台北─澳門10:00～11:50
　　　2018/12/15（星期二）BR802　長榮航空　澳門─台北13:20～15:00
　　2.班機機型：B777-300
　　3.飛行時間及轉機停留時間：無須轉機，飛航時間約1小時50分

四、**旅館資料**
　　每晚均安排四星級旅館。旅館名稱、地址與聯絡電話、傳真：
　　第1天　2018/12/11世紀皇廷酒店
　　　　　深圳市布吉街道吉政路0755-33888888　　0755-33333388
　　第2天　2018/12/12深圳東部華僑城房車酒店
　　　　　鹽田區大梅沙東部華僑城雲海谷0755-25283333　　0755-25031114
　　第3天　2018/12/13凱迪克酒店
　　　　　珠海九洲大道中航大廈0756-3882222　　0756-3885535
　　第4天　2018/12/14世紀皇廷酒店
　　　　　深圳市布吉街道吉政路0755-33888888　　0755-33333388

五、**接待旅行社資料**
　　1.公司名稱：香港中國旅行社
　　2.主要聯絡人：范先生
　　3.聯絡電話、傳真: (852) XXXX-XXXXX　　(852) XXXX-XXXXX
　　4.緊急聯絡人與行動電話：林○○(852) XXXX-XXXXX

六、**行程特色**
　　1.景點特色：

（續）表7-1　海外團體旅遊行程內容說明範例

＊珠海：中山故居、蓮花路步行街。

＊深圳最大的主題樂園：東部華僑城《大峽谷和茶溪谷》兩大主題樂園。

＊歡樂海岸：地處深圳灣商圈核心，總占地面積125萬平方米，集文化、生態、旅遊、娛樂、購物、餐飲、酒店、會所等於一體，是中國最具國際風尚的都市娛樂目的地。

＊欣賞深圳最新3D水秀：超大3D全螢幕投影水幕，以《生機盎然的紅樹林》為創意元素，為當今世界先進視聽技術和全新演藝。

＊參觀澳門最新、最棒景點：澳門威尼斯娛樂城、銀河娛樂城。

2.餐飲特色（含風味特色餐）：全程自助式早餐在酒店內享用。午餐、晚餐皆七菜一湯。

第1天：（午餐）珠海家常宴RMB 30（晚餐）毋米粥風味RMB 50

第2天：（午餐）客家風味餐RMB 30（晚餐）海鮮風味餐RMB 50

第3天：（午餐）粵菜風味餐RMB 30（晚餐）片皮鴨＋海鮮宴RMB 50

第4天：（午餐）（晚餐）自理

第5天：（午餐）機上餐食

註：若有特殊餐食者，請於出發前二天告知承辦人員，為您事先安排處理。

3.旅館特色及住宿旅館設施設備使用規定與注意事項：

飯店評等以【星級】為準則，最高為五星，最低為一星。中國地方會有一種【準星級】名詞出現，由於新酒店成立需經試營業一年後才能進行星級評等，但各酒店在建立時會依各星級之規格建造設定，故會有此【準5、4、3】名詞產生。本行程酒店住宿皆為2人1室，有部分星級酒店房間內無法採用加床方式，尚請諒解。

註：部分酒店取消一次性用品，請客人自備，如拖鞋／牙刷／牙膏／梳子。

七、團費包含

1.團費包含項目：

＊除兩餐自理外，全程食宿交通含國際段經濟艙機票（兩地機場稅、安檢、燃料稅及外加雜支費用）。

＊法定200萬責任保險＋3萬意外醫療險。

＊每天提供兩瓶礦泉水。

2.團費不含項目：

＊新護照（費用1,800元）。

＊新辦五年台胞證含一次加簽（費用1,700元）。

＊台胞證加簽（費用600元）。

（續）表7-1　海外團體旅遊行程內容說明範例

> ＊不包含領隊、當地的導遊及司機小費（建議每人每日新台幣200元×5＝1,000元小費）。
> ＊房間小費以及一件行李小費敬請自付，約人民幣5～10元。
> ＊國際電話、飯店洗衣、房間內冰箱的食物飲料，其他服務人員的小費敬請自理。
> 3.自費活動項目：腳底按摩＋全身按摩（兩小時）：NT800元／人。
> 4.兩購物站。項目：【深圳】蠶絲（天宮坊）＋百貨（博物館）；【珠海】百貨＋絲綢。
>
> **八、行程內容及旅遊地圖**
> 第1天　XXX
> 第2天　XXX
> 第3天　XXX
> 第4天　XXX
> 第5天　XXX
>
> **九、飛航安檢規定**
> ＊旅客身上或隨身行李內所攜帶之液體、膠狀及噴霧類物品之容器，其體積不可超過100毫升。
> ＊所有液體、膠狀及噴霧類物品容器均應裝於不超過1公升且可重複密封之透明塑膠袋內，所有容器裝於塑膠袋內時，塑膠袋應可完全密封。
> ＊前項所述之塑膠袋每名旅客僅能攜帶一個，於通過安檢線時須自隨身行李中取出，並放置於置物籃內通過檢查人員目視及X光檢查儀檢查。
> ＊嬰兒奶品／食品及藥物、糖尿病或其他醫療所需之液體、膠狀及噴霧類物品，應先向航空公司洽詢，並於通過安檢線時，向安全檢查人員申報，於獲得同意後，可不受前揭規定之限制。
> ＊若不符合前述規定，相關物品僅能放置於託運行李內。
> ＊防狼噴霧劑不得隨身或手提攜帶上機。
> ＊打火機不可攜帶上機。
> ＊飛往香港及於香港轉機之旅客請勿攜帶或託運電擊器、催淚瓦斯、子彈型之紀念品、彈簧刀及照明彈。
> ＊通過隨身行李安全檢查後，旅客即可自由活動或前往免稅商店購物，但務必於起飛前四十分鐘，進入候機室登機。
> ＊行李託運後務必等候行李通過X光檢查完畢後才可離開。
> ＊行動電源、鋰電池、打火機不能託運。
>
> **十、相關入出境攜帶物品申報規定：綠線通關（免申報）**
> ＊酒類1公升，捲菸200支或雪茄25支或菸絲1磅，但需年滿20歲。超過免稅數

（續）表7-1　海外團體旅遊行程內容說明範例

　　量，未依規定向海關申報者，由海關沒入外並由海關分別處罰鍰。
*攜帶新台幣以10萬元為限。
*攜帶外幣（含港幣、澳《門》幣）入出境不予限制，但超過等值美幣1萬元者，應向海關申報。未申報者，其超過等值美幣1萬元部分沒入之。
*攜帶人民幣2萬元。
*有價證券（指無記名之旅行支票、其他支票、本票、匯票或得由持有人在本國或外國行使權利之其他有價證券），攜帶有價證券入境總面額不超過美金1萬元。
*帶黃金價值不逾美幣2萬元。

十一、禁止攜帶入境的物品
*毒品危害防制條例所列毒品（如海洛因、嗎啡、鴉片、古柯鹼、大麻、安非他命等）。
*槍砲彈藥刀械管制條例所列槍砲（如獵槍、空氣槍、魚槍等）、彈藥（如砲彈、子彈、炸彈、爆裂物等）及刀械。
*野生動物之活體及保育類野生動植物及其產製品。
*侵害專利權、商標權及著作權之物品。
*偽造或變造之貨幣、有價證券及印製偽幣印模。
*所有非醫師處方或非醫療性之管制物品及藥物。
*肉類食品一律禁止帶回台灣。
*真空包裝的海鮮也禁止帶回。
*活植物及其生鮮產品都禁止攜帶。
*新鮮水果絕對禁止帶回台灣。

十二、其他各國海關違禁品
*入境香港，香菸最多只能帶「19支」「或」1支雪茄。
*入境中國，火柴、打火機禁止託運及手提上飛機。
*入境美國，飛美班機旅客僅可攜帶1只打火機於手提行李（非防風或藍焰）；嚴禁攜帶原產古巴的雪茄等菸草產品或其他任何產品；任何肉類、蔬菜、水果都不行入境。
*入境日本，任何的肉類都全部禁止帶進日本，含泡麵、肉乾、肉鬆；蔬菜水果一律禁止帶進日本。
*入境新加坡，不可攜帶口香糖、口嚼菸草、手槍型打火機、內容猥褻的出版品、各式盜版出版品等。新加坡的每包進口香菸均需課稅。

十三、行李
*經濟艙旅客之免費託運行李重量上限為每件23公斤，每人可攜帶免費託運行李件數為兩件。

（續）表7-1　海外團體旅遊行程內容說明範例

＊不論任何艙等，手提行李之體積包括輪子、把手及側袋，長×寬×高不可超過56×36×23公分＝115公分（22×14×9英吋），重量不可超過7公斤。

＊攜帶至客艙的手提行李必須放置於座椅下方或行李置物櫃。如手提行李超過免費託運行李之額度，將收取超重（件）行李費。

十四、目的地（國家）與台灣時差以及通信與國際電話使用規定

　　　例如：中國大陸跟台灣無時差。台灣與格林威治標準時間相差8小時。

　　　　　　人在台灣，打電話到中國大陸：台灣國際冠碼＋大陸國碼＋當地區域號碼＋電話號碼　　002+86+當地區域號碼+電話號碼

　　　例如：從台灣打電話到上海為002+86+21+上海電話號碼

　　　　　　人在中國大陸，打電話回台北家中：大陸國碼冠碼＋台灣國碼＋台北區域號碼＋台北

　　　例如：00+886+2+台北家中電話

　　　　　　人在中國大陸，打電話回台灣的行動電話：大陸國碼冠碼＋台灣國碼＋行動電話0以後的號碼

　　　例：00+886+922……（0922……不需撥0）

十五、海外緊急聯絡電話說明

　　　＊海基會兩岸人民二十四小時急難中心服務專線‧大陸地區：00-886-2-27129292。

　　　＊「旅外國人急難救助全球免付費專線」電話800-0885-0885（諧音「你幫幫我、你幫幫我」。

　　　＊安裝「旅外救助指南」智慧型手機應用程式（APP）：外交部領事事務局提供國人旅外急難救助服務多元管道，提供「旅外救助指南」（Travel Emergency Guidance）智慧型手機應用程式（APP）免費下載。

十六、目的地（國家）電壓與插座規格

　　　全世界電壓介於110V-240V之間。插座型態也有所不同，如中國大陸電壓為220伏特，插座為2孔圓形，建議出國可自帶萬國轉換插頭。一般手機適用110伏特及220伏特。

十七、目的地（國家）氣候與氣溫表以及餐飲與飲用水注意事項

　　　（參閱）

十八、其他出國前準備物品建議參考表

　　　＊名片、記事本、筆

　　　＊保險卡、緊急聯絡人電話和地址

　　　＊旅遊行程手冊、各地旅遊參考資料、行李掛牌

　　　＊信用卡、外幣、零用金、旅行支票、台幣

（續）表7-1　海外團體旅遊行程內容說明範例

＊盥洗用具、內衣褲、襪子、泳衣、泳褲、泳帽、大浴巾等
＊摺疊傘具、輕便雨衣、太陽眼鏡、帽子
＊化妝品、防曬品、護唇膏、刮鬍刀（需託運）
＊針線（需託運）、指甲刀、水果刀（需託運）
＊變壓器、照相機、SD記憶卡、電池、手機、充電器、手電筒
＊個人常用藥品、隨身小置物袋、塑膠袋

 第三節　時差

　　行程安排涉及地理常識及地理位置，為了順利安排行程。不論是OP
或領隊帶團，必須瞭解世界各地時區以及時間換算，方便聯絡國外遊客或
台灣家人。

　　過去人們透過觀察太陽日正當中的位置來決定時間，但世界各個國
家位於地球不同位置上，因此不同地理位置的國家的日出、日落時間不
一樣。這些不同就是所謂的時差。地球每日繞太陽自轉一圈為二十四小
時，因為地球自轉關係，世界各地因為太陽所在位置不同，使得生活在不
同經緯度的人們處於不同的時間。緯線是東西線，分北半球與南半球。經
度（longitude）又稱子午線，為南北方向的線。可向東或向西計算度數。
本初子午線，即0度經線，是位於英國格林威治天文台的一條經線，向
東到180度或向西到180度，兩線相遇稱為國際換日線（International Date
Line）。

　　1884年在華盛頓子午線國際會議，各國正式通過時區劃分，制訂全
球性的標準時間。地球一圈360度，以被15度整除的子午線為中心，向東
西兩側延伸7.5度，每15經度為一個時區（time zone），東西各十二個時

區，以零度經線為基準，亦即以格林威治時間（Greenwich Mean Time，簡稱GMT）作為世界標準時間（理論上來說，格林威治標準時間的正午是指當太陽在格林威治上空最高點時的時間）。格林威治標準時間以東為東半球時區（含歐洲、非洲、中東、亞洲、澳洲等地），以西為西半球時區（含美洲），每一區時相差一個小時，全球分為二十四個時區，東邊的時區時間比西邊的時區時間早。依據格林威治時間，向東每一時區快一小時，向西每一時區慢一小時，東經180度子午線即定為國際換日線，作為國際換日之基準。

理論上，世界各地時區皆應依照經度劃分，實際上，為了避開國界線，避免行政及生活上的不方便，各國時區常予以適度調整，因此時區線也是彎曲的，時區劃分會考慮地理位置與人口的分布情況。國際換日線亦然，未完全符合180度經線，而有向東或向西偏移情形。除了經度外，人文與政治也影響時區劃分。有一些剛巧處於兩個時區交界的國家例如伊朗和阿富汗，選擇用半小時，其中尼泊爾的時差以45分鐘為單位（UTC+5:45）。澳洲分西部時間為（UTC+8）、中部時間為（UTC+9.5）、東部時間為（UTC+10）。中國算是其中一個比較特殊的例子。中國地理上橫跨了五個時區，原本也分為五個時區，分別是：長白時區（GMT+8.5）、中原時區（GMT+8）、隴蜀時區（GMT+7）、回藏時區（GMT+6）、崑崙時區（GMT+5.5），1949年中華人民共和國成立後，改將中國大陸全統一使用「北京時間（GMT+8）」。後來中華民國政府來台，使用「中原標準時間」（GMT+8）。美國共五十州，若不含屬地，共分六個時區，加拿大共十省三地，也分成六個時區。法國為時區最多的國家，含屬地共計跨十二個時區。由於地球每天的自轉是有些不規則的，而且正在緩慢減速。所以，格林威治時間（GMT）已經不再被作為標準時間使用。自1924年開始，改為原子鐘的協調世界時（Coordinated Universal Time, UTC）。有關世界各國時區，請參閱附錄四。

　　時間換算必須注意日期（冬季或夏季），何種時間及南北地理位置。一般時間可分為格林威治標準時間（Standard Time）或UTC，當地時間（Local Time）與夏令時間（Daylight Saving Time, DST）。每一個國家或地區都有其本身的當地時間（Local Time），兩地的當地時間不一定相同。由於時差的存在，在換算時必須先知道當地的時區以及是否有實施夏令節約時間。例如台灣時區是GMT+8，若在台灣早上八點，在英國是早上零時，因為台灣與英國相差八個小時。

　　日光節約時間又稱夏令時間（DST），最初的實施，主要是因為全球出現能源危機現象，資源的不足，因此有心人士提議在一年之中太陽比較早升起的那段時間如夏天，將時鐘撥快一個小時（每一年消失的神祕一小時），基本上都開始於春季，並於同年的秋季結束恢復到當地原來的標準時間，也就是以當地的GMT標準時間+1小時，讓白天的時間提早發生，以達到節約能源的目的。

　　如今並非所有國家都有實施日光節約時間，實施日光節約時間以歐美國家較普遍。如每年3月的第二個星期日上午，美國、加拿大開始實施夏令時間。美國夏令時間實行與否，完全由各州各郡自己決定。美國實施夏令時間的地區並不包含美國的夏威夷州、薩摩亞、關島、波多黎各、維京群島和亞利桑那州部分地區。每年3月最後一個星期日上午歐洲各國開始夏令時間。因南半球的春秋兩季正好與北半球相反，澳洲的夏令時間：北部地區沒有實施，西部地區每年開始於10月的第一個星期日上午02:00，結束於次年4月的第一個星期日上午03:00。

　　日本與韓國曾經實施，目前沒有。台灣在民國34年開始實施日光節約時間，到民國51年停止施行。理由有二：(1)調整時間造成大家生活上的困擾；(2)台灣位於亞熱帶地區，日光節約的效果有限。雖然民國60年代石油危機爆發，短暫恢復夏令時間制度，但很快便宣布取消了。

2018年夏令時間（Daylight Saving Time, DST）

地區	開始日	結束日
美國、加拿大	3月11日（日）02:00上午	11月4日（日）02:00上午
歐洲各國	3月25日（日）01:00上午	10月28日（日）01:00上午
墨西哥	4月1日（日）02:00上午	10月28日（日）02:00上午
紐西蘭	9月30日（日）02:00上午	4月1日（日）03:00上午
澳洲	10月7日（日）02:00上午	4月1日（日）03:00上午
巴西	10月21日（日）00:00上午	2月18日（日）00:00上午

參考書目

吳佩江（2006）。《旅遊法律教程》。浙江大學出版社。

何立萍（2008）。《旅遊業禮儀》。杭州出版社。

林亞娟（2016）。〈臺灣的旅遊倫理教育現況與教學實踐初探〉。《臺灣教育評論月刊》，頁70-76。

Chapter 8

代理商、領隊與行程設計

本章涵蓋兩節，內容包含如何透過國外代理商來完成行程規劃工作，國外代理商應如何選擇，並說明行程進行中領隊、導遊與司機扮演之角色。台灣將領隊區分為外語領隊人員（執行引導國人出國旅行團體旅遊業務）、華語領隊人員（執行引導國人赴香港、澳門、大陸地區旅行團體旅遊業務），外語領隊人員得執行引導國人赴香港、澳門、大陸地區，但華語領隊人員不得執行香港、澳門、大陸以外地區業務。

第一節　國外代理商與行程設計

一、旅行社操作國際遊程的方式

旅遊業者在包裝國外旅遊行程時其操作方式並非一成不變，實務上，在國際遊程規劃時，旅行社的做法可以分成「完全透過國外代理商」、「部分透過國外代理商」及「旅行社自行操作」等三種操作方式進行。

(一)完全透過國外代理商

在成本考量以及當地供應商的熟悉度上，一般旅行社會為了節省麻煩及人力資源考量下，比較傾向使用「完全透過代理商」之操作模式。

所謂完全透過國外代理商承包方式，是指除了由出發地到目的地之交通工具，如航空公司機位安排或郵輪船位之安排外，抵達目的地後之所有旅遊相關需求，包含當地導遊解說，均由當地代理商全權包辦，並依天數報價外加其他特殊需求。這些安排也會包含由當地導遊主導之購物站及自由行程之報價與安排。對那些出團量不大，對當地旅遊安排不熟悉，本身資源不足之旅行社，或規模較小之甲種旅行社而言，委託當地代理之旅行業者全權處理旅遊規劃是較方便及節省時間與成本的。有些行程為跨國

行程，可能需要多個代理商來承包，當然也會發生代理商再發包給下游代理商之情況。

(二)部分透過國外代理商

部分透過國外代理商是指抵達目的地之所有旅遊相關需求，並不完全由當地代理商全權包辦。有些旅行社資源豐富，關係良好，或能以更低之成本取得某一項服務，則會自行安排該項服務，或透過產品銷售網站安排。例如有些長程線，因拉車遠，行程安排須有彈性，領隊兼導遊，該領隊因對路線相當熟悉，餐廳及自費行程或購物會自行安排。

(三)旅行社自行操作

部分綜合旅行社由於出團量大、經驗豐富，對當地行程操作熟悉，或者設有分公司，會自行接待操作團體旅遊，如此可以節省成本，也可掌控行程內容品質，彈性安排符合顧客需求之行程，增加競爭實力，例如不安排購物站，指派適合該團屬性之導遊來服務。

二、國外代理商之選擇

要開發國外旅遊市場，須尋找合適的國外代理商，以及建立代理商制度，因為國外代理商影響到未來產品是否能永經營的關鍵因素。如果旅行社對當地市場夠熟悉，又有專業人手可以進行開發及規劃，可考慮自己來承辦，不必再給代理商剝一層皮。但是如果沒有合適的人才及資源，只好借助代理商的既有資源了。如果當地只有一家公司可代理，無從選擇，只須將雙方的權利義務和代理期限說清楚，如果有超過一家以上的代理商，就要多方考量評估其優劣，從中挑選出最能契合的代理公司。選擇國外代理商必須先確定其為合法之旅行業（**表8-1**），至於如何選擇國外

表8-1　香港地接社守則

1.必須為旅遊業議會會員。
2.領有旅行代理商牌照。
3.與議會簽訂保證書，執行議會制定的《經營入境團守則》。
4.為內地國家旅遊局指定特許經營、組織內地居民赴港旅遊的旅行社簽訂含付款條件的旅遊業務合約。
5.須與內地旅行社訂定完整詳細的行程表，並標明價格，有關行程資料須在抵港前呈交議會登記。
6.必須嚴格按照事先訂定的行程表安排活動，未經雙方旅行社及旅客同意，不得作任何更改
7.必須按照合約安排購物活動，地接社的導遊不得安排或誘導旅客前往不健康的場所活動。
8.必須僱用本港導遊作接待。
9.議會如發現本港接待旅行社違反條件而導致旅客投訴，會對有關接待旅行社作出處分，嚴重者將從備案名單中除名。

資料來源：香港旅遊業議會，2018。

代理商，可考量以下因素：

1. 代理商過去的經營實績以及品牌知名度？瞭解該公司之歷史、專長及資本結構以及在當地市場的信譽。

2. 代理商是否曾經代理其他公司之產品？口碑如何？是否有重大糾紛？注意是否過去派出之導遊或行程安排曾經讓台灣旅客申訴或抱怨。

3. 代理商的通路布局，對當地市場之分析與評估是否客觀深入？如是否能提供新的資訊以及彈性安排。

4. 代理商對我方市場之瞭解狀況以及配合度？台灣團有時拉車較長，台灣客人喜歡在車內分享餐飲水果，或大聲喧囂唱歌，因此是否能配合安排較友善、有彈性之司機或導遊就相當重要。

5. 代理商經營理念，專長（如高爾夫安排）以及價格策略（開支票或付現金）？如擅長安排高價團或低價團？

使用代理商涉及團量及價格和付款條件，當然團量大價格自然降低，付款期限會拉長，不須由領隊帶現金馬上付清，有助於資金流轉。有關代理的期限，可以數年為期，也可以一年為期，也可以先給雙方短一點的磨合期，亦即先不簽訂正式的代理契約，依照雙方配合狀況再討論有利條件，或者不簽契約，單純邀請對方報價，不考慮長期合作。

網路上的四類旅遊相關業者

網路行銷並提供服務已蔚為風潮，他們並非傳統之旅遊業者，但經營全部或部分旅遊相關之服務，對傳統旅行業造成相當大之衝擊。利用網路為主要營運工具之相關業者大致可分為四類型：產品銷售網站、搜價平台、旅遊資訊媒體、P2P旅遊平台。

1. 產品銷售網站：即藉由網路作為銷售管道的旅行社，又分OTA與傳統旅行社的跨足。傳統業者如雄獅、康福、東南等旅行社；OTA（Online Travel Agent）即是線上旅行社，如易飛網、易遊網。此外，也有最近崛起的新型態旅遊業者——目的地旅遊業者，如Niceday、KKday等。
2. 搜價平台：串接不同通路來報價，讓消費者一目瞭然旅遊產品各家價格，降低消費者之旅遊產品的資訊蒐集成本，抽取佣金或廣告費用是該網站的收入來源。機票比價網，如Skyscanner；飯店比價網，如Booking.com、Trivago、Hostelworld；長途巴士比價網，如Busradar。
3. 旅遊資訊媒體：為旅客提供旅遊地相關資訊的媒體網站，可以幫助旅客快速蒐集所需要的旅遊目的地旅遊資訊。其中又可分主要提供全方位攻略的如窮遊；提供景點評價的如TripAdvisor；提供旅客交流心得、尋找旅伴的背包客棧，以及提供旅客分享遊記的部落格。

這類型的搜尋平台讓自由行的背包客更方便安排行程。

4. P2P（Peer to Peer）旅遊平台：媒合散客與小規模供應商的平台。如叫車服務之Uber，提供住宿的Airbnb，流行歐洲的BlaBlaCar，共乘或是晚鳥訂房APP。

資料來源：股感知識庫，作者：亮，2016/05/11。

第二節　領隊與行程安排

領隊個人之特質及專業知識與行程安排順暢與否息息相關，領隊必須具備帶團的技巧、瞭解各項交通安排與特性、知道膳宿安排與其內容，以及景點之內容與特質。同時也須具備導覽解說能力，包含當地自然、人文之解說以及解說與技巧。同時必須瞭解各家旅行社遊程規劃的屬性，如價格、行程內容以及潛在旅遊風險與安全問題。旅遊糾紛常常因為溝通不良，造成顧客抱怨，因此瞭解觀光客心理與休閒行為有助於旅客服務滿意度與帶團順暢。

一、領隊帶團技巧

領隊是團體出國旅遊行程中，負責行程管控，確保國外代理商或當地導遊有澈底執行事先規劃之行程需求，維護團員之權利並促使團員滿意，達成公司所交付之責任的人員。領隊必須「知性」與「感性」兼具，知性是有關領隊帶團必備之專業知識以及精彩的導覽與解說，感性是有關個人之行為特質及「領隊」的溝通能力與表達能力，如帶團技巧與幽默感。有關帶團技巧，領隊須瞭解以下事項：

(一)護照簽證

　　瞭解辦理護照相關細節及使用須知，例如須核對旅客之機票與護照英文名字，避免無法上機。確保顧客出國時護照效期仍有半年以上，以免被拒絕入境。同時瞭解前往國家簽證需求與種類，最好事先告知旅客將護照及簽證影印一份保留，預防文件失竊時方便重新辦理。領隊必須瞭解，除了因代辦必要事項須臨時持有旅客證照外，非經旅客請求，不得以任何理由保管旅客證照。

(二)行程

　　雖然領隊可能第一次帶該行程，無論如何，領隊必須事先研讀行程，預防突發事件，此外，須熟悉「國外旅遊定型化契約書」之內容以及相關規定。瞭解出團公司所刊登的廣告、宣傳文件、行程表，或說明會之說明內容，均視為契約之一部分。萬一遇到突發意外，須臨時更改行程，必須徵求過半數團員同意。

(三)出入海關

　　建議遊客辦理快速通關，提醒遊客注意自己行李，不可替陌生人攜帶物品入關。行李遺失可到「失物招領處」（lost and found）登記，一般會問行李式樣、材質、顏色及遞送地址。

(四)搭機

　　隨時注意搭機時間及登機門是否有更動，上飛機時領隊須確保所有遊客都已上機，團員一般會被安排於機尾座位。領隊最好選擇前面及靠走道的座位，並記住緊急出口的位置，方便服務旅客，並先離開機艙在通道等候並集合遊客。出國時，至少在二十四小時之前向航空公司確認特

別餐。若搭廉價航空，即使機上餐飲口味不佳，最好仍須訂餐給遊客使用。

(五)搭乘遊覽車

領隊與司機溝通相當重要，領隊必須確定司機瞭解行程走法。通常司機後面的第一排位置是領隊、導遊之座位，有利於領隊和導遊與司機溝通，同時長途旅行時，前座位較不顛簸，領隊最好請團員輪流轉換座位，以便保持公平性，並於每次上車時隨時清點人數。

(六)搭乘船舶

船舶安排必須確保是有合格執照的，提醒團員須遵守船隻航行安全規定，並確認團員都有穿著救生衣。若是郵輪之旅，則團員須參加救生演習。

(七)餐飲安排

事先通知餐廳抵達時間，提早安排並避開擁擠時段，並確實掌握團員特殊飲食需求。

(八)住宿飯店安排

提早拿到房間號碼及告知飯店特殊設備及早餐位置與出發時間，並於車上宣布，可加速check in時間並減少吵雜狀況。協助旅館行李員清點行李及分房，團員為家族或親友同行，應盡量安排鄰近房間或詢問有無連通房（connecting room）或鄰接房（adjoining room），以方便親友就近照顧或與團員聯繫。確保遊客房間無問題，如有必要領隊應教導客人使用房間內之設施及緊急逃生口。依狀況雙人房可向飯店要兩副鑰匙，外出時請遊客攜帶印有旅館名稱、住址、電話之卡片，以防迷路。離開飯店時，領

隊要確實清點團體行李件數並再一次請團員親自確認行李是否上車，有無物品仍留在房內（遙控器誤當手機帶走）。領隊在團體辦理住房時，對於房間的分配應注意：

1.年紀較大、行動不方便者，盡量安排住低樓層的房間。
2.要注意同一家人或好友團體是否住在同一樓層或緊鄰房。
3.分房間時，注意房間之大小及設備應盡量一樣。

(九)購物方面安排

事先告知團員，行程預計要停留的購物點有幾個、購買的重點商品為何？該國退稅的規定、折扣計算方式。此外，注意購買物品的品質和價位是否合理，不可強迫團員購買商品及迎合導遊吹噓商品價值。依據規定，旅行社安排旅客購物，其所購物品有瑕疵時，旅客得於購物後一個月內，請求旅行社人協助其處理。總之，領隊賺取佣金宜有技巧，避免給團員不好的感覺。

(十)銷售自費行程安排

為尊重旅客個性化的需求，在時間及安全的考量下可安排自費行程及告知收費標準，對於危險性的自費行程，領隊及導遊應事前告知客人，由客人自行決定參加與否。

二、領隊的行程安排

行程安排順利與否，與領隊、導遊及司機的服務息息相關。優質的領隊必須知道如何與導遊及司機融洽相處。國外旅行，通常導遊與司機會來自同一家國家，習性相同，彼此容易溝通，利害關係較一致。領隊則

否，立場有時會不一樣，利害關係不同，加上風俗習性不同，易產生矛盾。因此領隊在帶團時，一開始，必須先介紹導遊，再由導遊介紹司機給遊客，領隊須讓團員認識導遊及司機，尊重導遊及司機並建立友好關係。例如，共同維護車內清潔，讓導遊與司機分享團員購買之零食或名產。領隊須事先溝通行程走法，讓導遊及司機瞭解該團屬性及需求。旅遊行程進行中，若導遊與領隊對於行程安排發生重大爭議時，領隊須依據雙方旅行社的旅遊契約來說明並執行，務必要建立領隊、導遊、司機間互信關係。

領隊帶團（through guide）除了語言不通可能帶來之誤會及糾紛外，其他影響行程不順利因素為購物問題。有些當地導遊花錢買團，為了將錢賺回，會百般說服團員在進入購物站時能多買一些，停留久一些。若停太久會造成其他不買團員之抱怨，此外，也會影響下一個景點安排。在實務上，有些導遊會安排團員一早起床，不是去參觀景點，而是為了帶團員進購物站，領隊經驗不足，也未事先瞭解，沒有介入溝通，造成團員抱怨而被投訴。

近年來由於行程多元化，遊客自主化愈趨明顯，短小之行程受遊客青睞。部分行程可能較為偏門，或挑戰性高，參團之人數不多，例如不足15人，出團成本增加，旅行社若仍然決定要出團，會與參團團員協調，以不派遣領隊之方式出團，由當地導遊直接在機場接機，全程由通曉中文之導遊安排處理。當然在沒有台灣領隊陪伴下，旅客與導遊之關係會面臨挑戰，旅行社必須慎選當地導遊，避免造成認知差異。

旅遊糾紛案例

案例一：領隊言談不懂體恤團員，司機迷路浪費時間

　　陳小姐參加旅行社奧捷10日旅行團。團體抵達維也納後，領隊請團員購買礦泉水，有團員見領隊座位上有好幾瓶礦泉水，便開口問「可否先轉讓一瓶」，沒想到領隊回答說「不行，我自己喝都不夠，怎能給你」，造成該團員不悅。此外，從行程第一天開始，領隊就時常提醒團員「小費我先幫您們墊了」，讓團員聽了很不是滋味。

　　行程第四天安排由克倫洛夫前往皮爾森，途中有團員要上廁所，領隊回應卻是「不是有提醒你們，早餐不要喝太多水嗎？因為皮爾森酒廠有預定解說人員，如大家上廁所會來不及，而且也沒上廁所的地方」。有位團員忍不住，請領隊找加油站上廁所，領隊勉強回應「好吧！如果有看到加油站，讓你一個人下去上廁所」，但一路上團員有看到許多加油站，但司機先生卻沒停車，領隊也沒任何表示。

　　後來車子行駛在高速公路上卻突然熄火，原來是司機忘了加水，耽誤了兩個小時，不僅錯過皮爾森酒廠解說，同時為了趕下一個行程，皮爾森酒廠只下車照個相就離開。第五天以後的行程，旅行社更換另一台遊覽車，司機也換了，這名司機完全搞不清楚方向，沿途一直迷路。第七天由布拉格到石灰岩洞，車程原本是兩個小時，因司機迷路，花了三小時三十分鐘才找到。最後一個晚上，司機又迷路找不到飯店，原本二十分鐘的車程竟花了近兩個小時，進飯店已晚上十點鐘。這真是一場旅客驚魂記，團員花錢又受氣，回台後要求旅行社賠償損失。

案例二：導遊扣留旅客證照

　　李先生陪著高齡80歲的老母親參加江南六日遊。第二天晚上，在十字路口李老太太不慎跌倒，當時由於沒有明顯外傷，所以就回飯店休息，沒跟領隊提及。隔天早上全團遊覽無錫蠡園時，走了五分鐘後，李老太太膝蓋疼痛無法走路。李先生向領隊表示要帶母親就醫，但領隊表示接下來的

行程是兩站購物點——珍珠及紫砂茶壺，一定要參加，否則每人要罰美金30元。如要安排就醫，必須走完shopping站後，利用其他旅遊點的參觀時間去就醫。李先生無法認同領隊的說法，但領隊堅持要走完shopping站後才帶李老太太就醫，經骨科醫生診斷，醫生判斷是膝蓋滑膜炎，並告訴李老太太絕對不能再繼續走路太久，也不能爬上爬下，否則病情會更惡化。聽到醫生這麼一講，李先生頓時悲憤不已，因為旅行社堅持要走shopping站，讓母親上下爬樓梯，傷勢才會那麼嚴重。

　　李先生對領隊及導遊很不滿，未給付領隊及導遊小費，行程結束當天在機場辦理劃位，導遊發登機證及護照台胞證時，故意漏掉李先生，還告知李先生其護照、台胞證遺失，李先生認為是導遊故意惡整他，現場與導遊起爭執，李先生找來大陸公安處理，導遊見瞄頭不對，趕緊將證件交還李先生。一位無知的領隊與貪圖個人利益的導遊絕對是旅遊品質的絆腳石。

資料來源：中華民國旅行業品質保障協會。

 ## 第三節　未來遊程規劃趨勢

　　再好的行程設計與安排，如果沒有優質的領隊與導遊來領導與解說，很難呈現該行程安排之優點。同樣的，巧婦難為無米之炊，再優質的領隊與導遊也無法將退流行或不合時宜之行程優質化。因此，瞭解消費者需求與最新市場動脈，有助於行程創新與包裝。市場調查與創新思維是遊程規劃人員必備之條件。Kevin Tsai認為台灣觀光產業的發展歷程及趨勢如下：

一、消費者自主旅遊規劃的時代來臨

搜尋網站將影響未來行程包裝。只要在Google或其他網站打上旅遊目的地關鍵字，就會有部落格文章及建議行程，包含一些必玩之私房景點、必吃之美食及必買的當地貨品。有些行程未必需要選擇星級飯店，反而會上Airbnb去找適合的個性化飯店。未來搜尋網站將會有更多樣的旅遊元件提供給消費者自行去組裝及規劃。

二、更多的旅遊分享經濟服務出現

目前最受關注的旅遊分享經濟就是Airbnb及Uber，當然還有很多的相關服務會透過網路平台進行交換和販賣，在大陸有人開發到陌生人家吃飯的「私廚」平台。在國外若臨時想要騎單車、衝浪或是滑雪，可上Spinlister就可輕鬆租借到，此外，另外付費請在地導遊服務也已經有公司在開發中。

三、客製化及分眾化的需求越來越高

客製化旅遊以前都是一團15個人以上，旅行社可以依照消費者的需求來規劃行程內容，現在大陸旅遊網站出現一種「訂製旅行」，沒有人數限制，有專業的旅行顧問作專業的規劃服務。分眾化就是針對各種專業主題式的旅遊包裝，其行程的內容規劃都是專門為特殊族群所設計的。

四、更多樣化更即時的預訂及行動支付模式

團體旅遊雖然在網路上全額刷卡支付的比例不高，但多樣化行程興

起後，旅遊服務更多元化，即時的預訂旅遊服務及行動支付可讓領隊安排行程時更具有彈性，手機支付有助於旅客購物的方便性。

五、融入在地體驗

體驗在地生活已成為旅遊的一種方式與態度，走馬看花的旅遊會逐漸被新一代消費者所遺棄，農村生活、當地美食烹飪體驗或是原住民文化的探索旅遊，將會是未來旅遊的主要目的之一。

Chapter 9

觀光消費行爲

本章涵蓋四節，內容包含遊客消費行為、行程安排與旅遊糾紛、旅遊文案撰寫與說詞，以及台灣出國旅行團各區域行程售價分析。

第一節　遊客消費行為

出國前比價錢，出國後比品質，這是消費者的習慣性行為。觀光旅遊業者在規劃旅遊套裝行程中，必須瞭解消費者實際的購買意念、消費習性、旅遊喜好等等。雖然大量文宣及廣告可以吸引觀光客消費意願，但相對成本太高、操作曠日廢時。若能針對消費者之喜愛與決定購買模式，對症下藥，事半功倍。

消費者行為（consumer behavior），是研究個人、團體或組織，他們消費需求（購買動機）、資訊搜尋、方案評估、購買決策、消費後評估的一系列過程。透過這過程去瞭解消費者如何選擇一個產品，以及如何使用和處置產品，並評估他們使用後對產品及服務經驗的想法。這些過程對消費者和產品之延續性有影響。研究消費行為涉及心理學、社會學、社會人類學、市場學和經濟學（心理帳戶）等元素，綜合這些元素可推估消費者的決策過程。為何研究消費者行為？因為瞭解消費者的喜好和消費，可試圖找出：(1)消費者對該公司產品及其競爭對手的產品有何看法？(2)他們認為該公司產品可以如何改進？(3)客戶如何使用該產品？(4)客戶對產品及其廣告的態度及反應是什麼？(5)購物時客戶在家庭中的角色扮演是什麼？

此外，透過整體消費行為可以提供政策方針：(1)消費者行為決定一個國家的經濟健康狀況（如餐飲業在台灣特別受歡迎，台灣政府使用當地美食吸引國際旅客）；(2)消費者行為決定了每個人的經濟健康（歐洲旅行者喜歡3S——沙灘、海水、太陽；台灣人傾向於自當老闆經營中小型

企業；為什麼台灣人願意花大筆錢於酒精飲料，去不願意將住家內外環境裝潢舒適優雅）；(3)消費者行為決定了行銷計畫是否會成功（如夜市擺攤仍舊受歡迎，為什麼分時度假公寓在台灣沒有成功機會；(4)消費者行為有助於制定公共政策（如過去日本政府鼓勵日本人出國觀光以便平衡貿易順差，並協助日本公司在海外投資許多酒店或高爾夫球場；台灣政府鼓勵農民設民宿）；(5)消費者行為會影響個人消費政策（如台灣人喜愛吃到撐的自助餐）。

　　消費者行為討論人們在獲取、消費和處置產品和服務時所從事的活動。消費者（consumer）不同於顧客（customer）。廣義「消費者」的定義，其角色扮演可能是提議者、影響者、決策者、購買者、使用者。在銷售時，行銷人應瞭解其產品的銷售過程中，什麼人扮演什麼角色。

經濟心理學——心理帳戶

一、如何分配收入及決定消費——辛苦錢與容易錢分開存

　　心理帳戶（mental accounting）是芝加哥大學行為科學教授理查德・薩勒（Richard Thaler）提出的概念。他認為人們會把在現實中的收入或支出在心理上劃分到不同的帳戶中。譬如，我們會把工資劃歸到辛苦勞動日積月累下來的「勤勞致富」帳戶中；把年終獎金視為一種額外的恩賜，放到「獎勵」帳戶中；而把買彩票贏來的錢，放到「天上掉下的餡餅」帳戶中。

　　對於「勤勞致富」帳戶裡的錢，我們會精打細算，謹慎支出。而對「獎勵」帳戶裡的錢，我們就會抱著更輕鬆的態度花費掉，比如買一些平日捨不得買的衣服，作為送給自己的新年禮物等。「天上掉下的上帝禮物」這帳戶裡的錢就最不經用了。通常是來得容易，去得也容易。想想那

些中了頭彩的人，不論平日多麼的節儉，一旦中了獎，立刻變得豪情萬丈。這時的他們通常會有一些善舉，比如捐出一部分給貧困兒童。這就是心理帳戶的運用。

實際上，絕大多數的人都會受到心理帳戶的影響，因此總是以不同的態度對待等值的錢財，並做出不同的決策行為。從經濟學的角度來看，1萬元的工資、1萬元的年終獎金和1萬元的中獎彩票並沒有區別，可是普通人卻對三者做出了不同的消費決策。所以知曉心理帳戶的存在，它會幫助我們理性地消費。

心理帳戶與傳統的會計帳戶不同，其本質的特徵是「非替代性」，也就是不同帳戶的金錢不能完全替代，這使人們產生「此錢非彼錢」的認知錯覺，從而導致非理性的經濟決策行為。舉例說明：假設在本週末將有一場激烈的籃球賽，票價為50元。將被試者分為兩組，一組被試者被告知在本週之前已花50元看了一場籃球賽，而另一組被試者被告知在本週之前收到了50元的停車罰款。對於這兩組被試者，實驗結果表明：前一組被試者可能不去看比賽。這是由於心理帳戶的非替代性特徵在起作用。人們在心理上把觀看籃球賽的錢和停車罰款的錢認為是兩個不同心理帳戶的錢，而這兩個帳戶的錢是不能相互替代的。因此，在本週前籃球賽票價帳戶中已經有所消費的被試者再次進行消費的可能變小。心理上人們對同樣等值事件反應不同：

1. 兩筆盈利應分開，如兩次獲得，每次獲得100元，比一次性獲得200元感到更愉快。
2. 兩筆損失應整合，如兩次損失，每次損失100元的痛苦要大於一次損失200元的痛苦。

二、心理帳戶的例子

舉個例子，假設你提前買了一張價值800元的國家大劇院的音樂會門票。在準備從家裡出發去國家大劇院的時候，你發現門票丟了。你知道，這麼貴的門票，看的人不多，現場仍然可以再花800元買到同樣的票。問

題是，你願意去現場再花800元錢買一張門票嗎？大多數人的選擇是不會。

相反地，如果你之前並沒有提前買票，而準備從家裡出發去國家大劇院的時候，發現錢包裡有一張800元的購物卡丟了，你還會繼續去國家大劇院掏錢買票聽音樂會嗎？大多數人都會選擇去買票。

為什麼會有這樣的區別？這是因為，在我們心裡，音樂會門票800元和購物卡800元的意義是不一樣的。前者代表娛樂預算，既然丟了，再花錢就意味著超支，要花1,600元購買一張音樂會門票，這讓我們很難接受。後者是購物卡，雖然它丟了，但並不影響與我們的娛樂預算，我們仍可以繼續花錢買票聽音樂會。儘管二者實質上都是丟了800元錢，卻導致我們完全不同的消費決定。

所以，在人們心目中的確存在著一個隱形帳戶：該在什麼地方花錢、花多少錢、如何分配預算、如何管理收支，大體上總要在心中做一番平衡規劃。當人們把一個帳戶裡的錢花光了的時候，他們就不太可能再去動用其他帳戶裡的資金，因為這樣做打破了帳戶之間的獨立和穩定性，這會讓人感到不安。

我們可能會發現，要說服人們增加對某項花費的預算是很困難的，但要改變人們對於某項花費所屬帳戶的認識，卻相對容易。換句話說，如果人們不願意從某一個帳戶裡支出消費，只需要讓他們把這筆花費劃歸到另一個帳戶裡，就可以影響並改變他們的消費態度。

三、心理帳戶對行銷的啟示

◎「情感維繫開支」與昂貴的生日禮物

王先生非常中意商場的一件羊毛衫，價格為1,250元，他捨不得買，覺得太貴了。但他妻子買下羊毛衫並作為生日禮物送給他時，他卻非常開心。王先生的錢和他妻子的錢都是家庭的錢，為什麼同樣的錢以不同的理由開支所產生的心理感受不同呢？

透過對心理帳戶內隱結構的實證研究發現，心理帳戶的開支可分為四個部分：生活必需開支、家庭建設和個人發展開支、情感維繫開支和享樂

休閒開支。根據心理帳戶的不可替代性，花費於個人購買羊毛衫，屬於生活必需開支，1,250元太貴了；而作為妻子送給丈夫的生日禮物，屬於情感維繫開支，1,250元可以增進夫妻感情，回報是無價的。因此人們欣然接受來自親人的生日禮物，卻不會購買一件自己喜歡的羊毛衫。

　　啟示：情感維繫和人情關係在國人的心裡非常重要，人們對於情感的投資往往大於日常生活中的其他開銷。每年中有很多節日是與不同的人溝通感情，像父親節、母親節、教師節等，商家應充分利用這些節日為自己獲得更大的銷售額。像情人節包裝精美的巧克力、生日時飯店贈送的長壽麵，或節假日購物的折扣券，這些小優惠對於商家微不足道，卻可以吸引更多消費者的注意。它所提供的便利、優惠或服務，正是消費者在此時所需要的。

◎「絕對值優惠和相對值優惠」與折扣的表述

　　絕對值優惠是指直接呈現優惠的額度，如100元的電話卡按80元出售，或者說優惠20元；而相對值優惠是指呈現優惠的折扣數，如100元的電話卡按八折出售。

　　消費者對絕對值和相對值優惠的體驗存在不同差異，而且呈現這樣一種規律：當購買額度較小時，消費者對相對值優惠更敏感，即在商家相同讓利水準的情況下，相對值比絕對值能讓消費者體驗到更多的優惠。對額度小的商品，商家應呈現相對值優惠。隨著購買金額的增加，絕對值與相對值之間的優惠體驗差距會逐漸縮小。

　　啟示：小金額商品和大金額商品在表述優惠時選擇的策略不同，對消費者的心理效應是不同的。高價商品促銷宜採用絕對值優惠的表述，而低價商品促銷則應採用相對值優惠表述。如一套價格100萬元的商品房，如果開發商想透過讓利方式進行優惠促銷，與其說9.5折，不如說優惠5萬元，這樣對購房者會產生更便宜的價格感知體驗。相反地，如果某商品的原價只有10元，那麼「半價出售」比「優惠5元」更能激發消費者的購買衝動。

◎「支付的分離」與會費策略

　　預先的支付可使人們對購買與消費的感受分開，在消費時則減少了痛

苦的體驗。較典型的例子是人們的電話費包月偏好,當月初繳納了月租,人們在當月打電話時則沒有明顯的在開銷的感覺,也因此實際消費常常會超出話費預算。另外,健身俱樂部的年費,並非按次收取,而是年初一次性收取,它將使用與支付分開,人們在使用時並沒有明確地感覺到在消費,而且很多消費者認為他們會經常使用這個收費,是很合算的。如果每次去健身都收費則不能與消費者的這種心理感受相匹配。

啟示:服務性的商家,如健身、美容,如果採用會費制度,同時把會費制度每次的花費與按次收取的費用進行對比,會吸引更多的消費者。而且因為接受服務時沒有明顯的花費感受,這可以帶給消費者更愉快的消費體驗。

◎「折換購買」與耐用品銷售

耐用品是指可重複使用的產品,如照相機、自行車、筆記型電腦、音響等。折換購買則是在舊的耐用品仍可使用的前提下,以其折價購買新的更高品質的同類產品。

我們來看一個實驗:告訴被試者,他已擁有一個具備基本功能的照相機,是幾年之前購買的。現在有一種新型照相機,可以拍更高品質的照片,且更小更輕便。給一半被試者呈現的是原價2,000元,按優惠價1,200元出售;給另一半被試者呈現的是,當他們購買2,000元照相機的時候可以以舊相機折價800元。現金價值是一樣的,我們一般會認為,至少選擇以優惠價購買相機的人會與選擇換購相機的人一樣多,但在實驗中,選擇換購相機的人數顯著大於選擇優惠購機的人數,選擇折換購買(56%)比選擇直接購買(44%)高出12%。

啟示:當消費者想購買新耐用品時,如果舊的耐用品仍具有使用價值,尤其是當舊耐用品以前使用的頻率很低,又沒有愉快的使用體驗時,消費者認為自己還未充分獲得這個產品的使用價值,則很難作出購買新產品的決定。此時,商家可以採取以舊產品折價換購新產品的方式進行促銷。在這種情況下,人們更容易接受將舊產品替換掉的方式。

資料來源:MBA智庫百科。

一、消費者行為決策模式

(一)需要認同

消費者會面臨需求問題，並尋求產品來解決他們的需求問題，需求受內、外因素影響。需求可分為兩個元素：(1)生存需求，例如需要一輛汽車來當作生財工具；(2)成就需求，購買豪華轎車來當作休閒、社交、自我肯定的象徵。需求是可以創造的，公司如何去激化需求呢？第一，改變消費者的期望，開發新產品或創新說明，例如航空公司為年齡超過60歲銀訪族推廣折扣的升等商務艙；第二，提醒／影響消費者的需求，例如航空公司提醒祖父母們聖誕節即將到來，是買機票拜訪你可愛的孫子的時候了，或於中秋節提醒兒女們帶父母及小孩們參加團體旅遊享受全家團圓親子之遊。

(二)資訊搜尋

消費者在購買產品前會搜尋相關資訊，資訊搜尋可分內部過去經驗搜索，以及外部向同儕好友、家人或市場訊息搜尋。一般說來，市場行銷人員主導的訊息如廣告、銷售人員解說、網站訊息等之資訊較不能信賴。非市場傳遞之訊息，如朋友、家庭成員、意見領袖、非商業媒體等則較為可靠。影響消費者資訊收集因素有：風險察覺、涉入成本、知識、過去經驗、時間壓力等。成本效益影響資訊搜尋意願。當花費在新訊息的收尋益處大於獲取訊息的成本時，人們才會進行搜索。當該訊息對消費者來說是新的概念時候，消費者收尋訊息意願會是較活躍的。基本上，產品價高，消費者花在搜尋資料的時間會越長，旅遊度假產品算是高價高風險的產品，需更長時間收尋資訊。此外，女性、年輕族群、教育程度高者較願意花較長時間於資訊蒐集。消費者對產品認識不多時，會較積極搜尋相關資訊。

(三)方案評估

產品評估涉及相關競爭產品之屬性、品牌信念（相信個別屬性所能帶來的利益）及購買風險。產品之屬性可分兩類：彰顯性屬性（salient attributes）是指消費者認為那些對於購買決策而言重要的屬性；決定性屬性（determinant attributes）是指真正決定消費者要選擇哪一個品牌或到哪一家商店購買的屬性。

(四)購買決策

影響購買的因素很多，包含個人背景因素（年齡、性別、經濟、教育、職業、家庭組織、生活形態）、個人心理因素（動機、知覺、學習、信念、態度、價值觀）、外部社會文化環境因素（家庭狀況、次文化、參考團體、社會階層與角色）等。購買決策涉及何時購買（等待足夠的錢或分期貸款）？去哪裡買（綜合旅行社或甲種旅行社）？如何付款——使用信用卡（有手續費）或現金（現金回贈）？購買意願可能會在購買階段發生變化，如衝動性購買。它可能會受到以下因素的影響：店內特別促銷或氣氛、透過討價還價提供折扣、銷售人員推動（聘人拉客）、找不到該產品、價格過高缺乏財力資源、使用之好處或效益（如政府認可或名人背書）。消費者購買行為可能是衝動型的，如產品太好了，不買太可惜；或被迫型的，如受到外部壓力不好意思不買或出於內部心理原因之補償性購買。此外，研究指出消費者之購買行為可能會受群眾影響，意即「從眾效應」或「聚集效應」。

(五)消費後評估

消費後產生三種滿意狀況：(1)實際表現大預期表現，很滿意；(2)實際表現等於預期表現，剛好滿意；(3)實際表現不如預期表現，不

從眾效應或「聚集效應」

　　指人們容易受到多數人的一致思想或行動影響，而會跟從大眾之思想或行為而行，此現象又常被稱為「羊群效應」（herd behavior）。群聚效應，源起於游牧民族時代人類相互合作求生存的本性。在舊社會裡面，一旦有眾說紛紜之新事物發生時，人們會信以為真，而發生一窩蜂或傳言的現象。

　　在政治運用上，如同「西瓜偎大邊」。選舉中常見到從眾效應，一些選民原本要投票給甲候選人，會因為謠言或傳媒宣稱，而投票給很可能勝出之乙候選人，從而增加乙候選人真的勝出之機會。在經濟運用上，如人氣旺之餐館，用餐者傾向光顧門庭若市之餐館，即使需要等待長時間排隊，而不去選擇人氣稀疏之餐館，即使該處排隊時間短，有更多空餘座位。此類從眾行為最可能發生在首次購買者，因為「資訊不對稱」，無法判斷產品優劣，只好跟著大眾集體智慧，避開損害。同樣的，領隊為了執行某項任務，會先說服意見領袖，經過意見領袖之認可，繼而說服大眾跟隨，如收集小費。此現象最常運用在旅遊購物時，一旦有人先表示購買，就會影響到其他人之購買意願。

資料來源：維基百科。

滿意。到底購買該產品值不值得，消費者會產生認知失調（cognitive dissonance）。認知失調是基於某些因素（如購買後比較價格或發現產品有瑕疵），消費者懷疑自己的選擇是否正確，或其他的抉擇是否更好等而產生心理上的失衡和壓力。為了要減輕認知失調所帶來之壓力，消費者會尋找資訊或其他藉口來肯定所購買的產品，甚至要求更換產品、退貨等，以減少認知失調。通常價格越高，認知失調程度越高。為了減低消費者購買後的認知失調，旅遊業者可：(1)蒐集相關資訊瞭解消費者的反應；(2)瞭解問題所在提供有效之溝通管道儘速解答消費者疑惑；(3)加強

售後服務以彌補認知差異。

　　一般消費者決定購物時，心理會先盤算要買什麼，是有計劃性的購買，但也可能受到外在因素而衝動改變主意或受迫買了其他產品並過於消費。

二、衝動性購買行為

　　衝動性購買是無計劃性的購買行為，顧客事先完全無購買意願，顧客的購買是臨時受到外在因素刺激而激發臨時的購買行動，此決策沒有經過正常的消費決策過程，購買時背離對商品和商標的選擇，是一種突發性的行為，是基於心理反應或情感衝動而「一時興起」或「心血來潮」的求新求變心理狀態。起因是因為強大有效的促銷力而產生出之情感反應，如愉快、興奮或內疚。消費者可能以衝動購買作為釋放緊張或沮喪情緒的手段，這種購買行為所帶來的情感激發和歡樂則是顯著的享樂主義的表現。

　　影響顧客衝動購買的因素：

1. 商品特質：商品特性是影響衝動性購買動機最主要的因素。衝動購買行為多發生在比較熟悉、價值低的商品，如需經常使用的日常用品或特殊休閒商品。它的外觀、包裝、廣告促銷、價格等會引起衝動購買。
2. 商品包裝及環境因素：商品在陳列或設計良好的環境下，透過燈光色彩及廣告設計，容易吸引顧客或延長顧客在店內的逗留時間，並誘發顧客的衝動性購買欲望。
3. 顧客個性：衝動性個性或情緒性起伏大的人，由於他們衝動型的心境變化劇烈，易受外界刺激而改變或被說服，對新產品有濃厚興趣，易受商品外觀及廣告宣傳的影響。

4.消費者經濟因素：消費者非計劃性購買與收入水平成正比。富裕的消費者對生活必需品的購買風險意識較低，進入購物站較願意購買珍珠等高價之新商品。

5.促銷策略：現場的促銷與推廣是影響顧客衝動購買行為的最直接誘因，例如last minute deal（最後出清優惠），消費者會認為如此好價格，不買可惜，也可能造成買了沒用情況。

 第二節　行程安排與旅遊糾紛

　　行程規劃與安排必須滿足消費者需求，旅遊行程安排與銷售涉及多次旅遊服務及接觸，相對的，服務失誤機率也相當高，銷售人員、第一線之OP人員、領隊與導遊一定要瞭解行程內容與服務安排，避免認知錯誤，此外，在旅途中，領隊帶團到國外下飛機後，須馬上聯絡導遊或司機，確保他們有來接機。一上車必須與當地導遊及司機確認行程內容與行程走法，避免認知錯誤，造成損失賠償。

　　根據中華民國旅行業品質保障協會，歷年來旅遊糾紛申訴案件有19,129件，人數有114,524人，賠償金額達218,264,127台幣，調處成功百分比快達七成（**表9-2**）。至於發生糾紛地區，最多為東南亞，其次為大陸港澳、東北亞（**表9-3**），有關旅遊糾紛案由，主要為「行前解約」，其次為「機位機票問題」，其次為「行程有瑕疵」，至於導遊領隊及服務品質之糾紛比例也相當高。與導遊領隊之糾紛賠償金額達1,500萬台幣（**表9-4**），其中行程有瑕疵之糾紛賠償金額最高。

　　有關旅遊糾紛案由，根據中華民國旅行業品質保障協會資料分析，可分下列因素：

表9-2 台灣遊客歷年來旅遊糾紛統計表

中華民國旅行業品質保障協會歷年調處糾紛和解件數、人數、賠償金額及百分比率統計表						
年度	受理件數	調處成功件數	未和解件數	人數調處成功百分比	人數	賠償金額
1990	73	57	16	78.08%	420	1,566,830
1991	176	139	37	78.98%	1,523	3,073,192
1992	203	181	22	89.16%	1,560	4,537,751
1993	202	188	14	93.07%	1,613	4,738,601
1994	233	201	32	86.27%	2,490	9,948,888
1995	328	263	65	80.18%	1,805	7,010,726
1996	546	430	116	78.75%	3,606	9,451,746
1997	540	426	114	78.89%	3,457	5,876,785
1998	485	347	138	71.55%	2,817	7,521,803
1999	680	488	192	71.76%	4,412	13,082,316
2000	626	433	193	69.17%	3,851	14,233,287
2001	676	444	232	65.68%	4,833	15,530,179
2002	687	461	226	67.1%	7,093	14,194,254
2003	530	370	160	69.81%	3,048	8,163,970
2004	705	468	237	66.38%	3,741	7,495,267
2005	658	452	206	68.69%	3,253	6,240,397
2006	647	427	220	66%	5,186	8,902,476
2007	672	473	199	70.39%	7,200	6,728,006
2008	684	509	175	74.42%	3,881	7,101,296
2009	684	495	189	72.37%	4,588	8,233,307
2010	917	637	280	69.47%	5,152	5,607,638
2011	1,021	658	363	64.45%	5,514	7,616,397
2012	942	569	373	60.4%	4,828	4,169,245
2013	908	565	343	62.22%	5,109	5,611,321
2014	953	594	359	62.33%	4,972	5,959,440
2015	1,003	611	392	60.92%	5,771	13,026,460
2016	1,138	744	394	65.38%	3,282	5,129,850
2017	1,145	732	413	63.93%	6,450	5,071,329
2018	1,067	679	388	63.64%	3,069	2,441,370
合計	19,129	13,041	6,088	68.17%	114,524	218,264,127

表9-3　台灣遊客歷年來旅遊糾紛《地區》統計表

中華民國旅行業品質保障協會調處旅遊糾紛《地區》分類統計表 1990.03.01～2018.11.30					
地區	調處件數	百分比	人數	賠償金額	備註
東南亞	5,211	27.25%	26,357	44,083,908	
大陸港澳	3,997	20.9%	20,192	24,848,380	
東北亞	3,688	19.29%	19,012	24,008,052	
歐洲	2,136	11.17%	8,873	20,951,651	
國民旅遊	1,413	7.39%	11,672	5,702,843	
美洲	1,398	7.31%	6,506	17,385,863	
紐澳	514	2.69%	2,725	5,781,749	
中東非洲	332	1.74%	1,249	2,901,583	
其他	262	1.37%	1,369	3,902,111	
代償案件	169	0.88%	16,555	68,697,987	
合計	19,120	100%	114,510	218,264,127	

表9-4　台灣遊客歷年來旅遊糾紛《案由》統計表

中華民國旅行業品質保障協會調處旅遊糾紛《案由》分類統計表 1990.03.01～2018.11.30					
案由	調處件數	百分比	人數	賠償金額	備註
行前解約	4,948	25.88%	18,746	24,599,803	
機位機票問題	2,545	13.31%	8,642	17,086,100	
行程有瑕疵	2,424	12.68%	25,023	28,509,099	
其他	2,001	10.47%	7,695	7,682,716	
導遊領隊及服務品質	1,773	9.27%	9,945	15,738,494	
飯店變更	1,451	7.59%	9,563	11,073,389	
護照問題	1,000	5.23%	2,566	12,128,580	
購物	507	2.65%	1,396	3,105,836	
不可抗力事變	462	2.42%	3,168	3,417,512	
意外事故	339	1.77%	1,191	8,140,411	
變更行程	278	1.45%	1,857	3,049,909	

（續）表9-4　台灣遊客歷年來旅遊糾紛《案由》統計表

案由	調處件數	百分比	人數	賠償金額	備註
行李遺失	222	1.16%	487	1,496,872	
訂金	204	1.07%	1,483	1,984,597	
溢收團費	167	0.87%	1,019	2,153,988	
代償	167	0.87%	17,167	69,489,584	
飛機延誤	164	0.86%	1,470	2,531,274	
中途生病	153	0.8%	839	1,581,646	
取消旅遊項目	130	0.68%	877	1,914,540	
規費及服務費	81	0.42%	261	213,568	
拒付尾款	49	0.26%	820	1,030,500	
滯留旅遊地	44	0.23%	245	1,218,809	
因簽證遺失致行程耽誤	11	0.06%	50	116,900	
合計	19,120	100%	114,510	218,264,127	

一、旅行社因素

(一)人數不足取消出團

　　旅行社必須在預定出發之七日前通知旅客人數不足取消出團一事。依據國外旅遊定型化契約規定，團體出團必須註明本旅遊團須有多少人以上簽約參加組成，如未達前約定人數，旅行社應於預定出發前（至少七日，如未記載時，視為七日）通知旅客解除契約，怠於通知致旅客受損害者，旅行社應賠償旅客損害。組團人數如未記載者，視為無最低組團人數；其保證出團者，亦同。

　　至於有關若旅行社參團人數不足但仍舊出團，可以不派領隊嗎？依旅行業管理規則規定，「成行時每團均應派遣領隊全程隨團服務」，違反者，交通部觀光局將依發展觀光條例處新台幣1萬元以上5萬元以下罰

緩。故建議旅行社於團體人數不足時，應儘早與旅客協商是否改以個別旅遊方式成行並重新簽約；若一旦決定維持團體旅遊型態，則無論團體人數多寡，旅行社都必須依規定指派領有領隊職業證之領隊全程隨團服務，以免受罰。

(二)只繳訂金未簽約，旅行團因故取消行程

依照交通部觀光局所公告，當買賣行為確立後，依法旅行社必須提供一日的期間供旅客審閱旅遊契約條款，並經旅客簽署後，該定型化契約條款才對旅客產生約束力。若旅客僅繳交訂金，尚未與旅行社簽約，旅行團因故取消，旅行社能不能主張免除賠償責任？依民法「訂約當事人的一方，由他方受有訂金時，推定其契約成立」，雙方間就「安排旅遊」一事已成立契約，因此旅客可向旅行社請求加倍返還訂金。

又依照旅行業管理規則，旅行業辦理團體旅遊或個別旅客旅遊時，應與旅客簽訂書面之旅遊契約。旅行社違反規定未與旅客簽訂書面旅遊契約，會被處新台幣1萬元。

(三)因不可抗力事件無法成行

行程遇不可抗力因素取消時，旅客依國外旅遊定型化契約旅客應負擔之「必要費用」，但是否應包含旅行社行政作業費用？所謂「必要費用」僅限於旅行社為本團體所支付之特定費用，如機票款、退票手續費、國外行程或飯店取消費等，至於旅行社為處理團體取消事宜所支出的行政費用（如郵電費等），不得列為必要費用，亦不得以行政手續費、作業費等名義向旅客收取。

旅行社在確定團體無法出發後，必須立即以傳真、電話、簡訊等適當方法通知旅客，並確認旅客收到通知，若因旅行社通知延遲，或通知未到達，造成旅客損失，此時旅客得依國外旅遊定型化契約向旅行社求

償。例如就衍生的車資等費用，仍得向旅行社求償。

(四)團體遇天災折返回台

團體因不可抗力或不可歸責於雙方當事人之事由而無法成行時，旅行社依國外旅遊定型化契約規定，扣除已代繳的行政規費及必要費用後，將餘款退還旅客。若所發生的狀況，不一定會影響到團體行程，但旅客擔心該狀況會危害到個人安全時，旅客得主張國外旅遊定型化契約「出發前，本旅遊團所前往旅遊地區之一，有事實足認危害旅客生命、身體、健康、財產安全之虞者，得解除契約。但解除之一方，應按旅遊費用『不得超過百分之五』解除契約補償他方。」

(五)靠行

靠行者雖然在旅行社掩護下進行買賣，兩者無從屬關係，但靠行者以該公司名義對外招攬旅行業務，被認定是公司員工，出了問題，被靠行之公司仍要負責。

(六)旅行社未履行特別約定

旅行社無法實現該承諾或保證內容時，即屬因旅行社過失無法成行，旅客得向旅行社求償一定比例之違約金。旅行社承諾並不以訂立書面為必要，即使是雙方間的口頭承諾或保證，也同樣生效。因此旅行社應謹慎選用廣告的內容及用詞，使用最高級用語如「業界第一」、「超五星級」、「市場最佳」時，建議在廣告中清楚說明，使旅客在交易時就可明瞭所有內容，以避免爭議。

(七)旅客購物問題

依國外團體旅遊定型化契約規定，旅行社如安排旅客購物，應於行

程中預先載明。旅行社不得於旅遊途中，臨時安排購物行程，除非經旅客要求獲同意。但團員買不買，地陪或店家都不能強迫，如果因此限制旅客行動自由，有妨害自由之嫌，旅客可向旅行社求償。同時依民法，旅遊業者安排旅客在特定場所購物，其所購買物品有瑕疵者，旅客得於受領所購物品後一個月內，請求旅遊業者協助處理。

(八)轉團未告知旅客

旅客在出發前（含出發當天）得知被轉團，如欲取消行程，是否須負擔行前解約違約金？依規定旅行社必須取得旅客書面同意，才能將旅客轉讓給其他旅行社出團，若轉團未經旅客書面同意，即屬旅行社違約，得解除契約，旅行社應即時將旅客已繳之全部旅遊費用退還，旅客可以向旅行社請求團費5%的違約金。

轉團未經旅客書面同意的情況下，若轉團後的行程與原行程同價位，但行程內容有差異，旅客得否就此差異向旅行社求償？轉團後的行程與原行程有差異時，視為旅行社未依契約所訂等級辦理餐宿、交通旅程或遊覽事宜，旅客仍得請求旅行社賠償差額2倍之違約金，旅行社未提出差額計算之說明時，其違約金之計算至少為全部旅遊費用之百分之五。旅客受有損害，另得請求賠償。

二、旅客問題

(一)旅客拒絕繳交尾款

旅客繳交訂金後，依國外旅遊定型化契約，其餘款項於出發前三日或說明會時繳清。若旅客明確拒絕付款或消極不作為，旅行社得終止契約，並得請求賠償因契約終止而生之損害。此外，如確定所組團體能成行，旅行社即應負責為旅客申辦護照及依旅程所需之簽證，並代訂妥機

位及旅館，旅行社必須確認旅客的證件足可順利入出境及前往旅遊目的地，即使旅客基於種種考量而決定自帶護照到機場，旅行社仍應檢視旅客證件。

(二)臨時取消出國，保險理賠

基於許多突發事件，如旅客臨時生病，或被參訪單位取消參訪行程，旅客不得不取消行程，或因故滯留國外，會衍生需多費用支出。因此建議旅行業者，遇颱風或暴動等不可抗力狀況時，應審慎考量團體滯留於旅遊地的風險，再決定是否成行。若旅行社所投保的旅行業責任保險有附加「額外住宿與旅行費用險」，團體於旅遊期間內遇特定意外突發事故（天災、交通事故、證照遺失、檢疫），旅行社就所發生的合理額外住宿與旅行費用支出，可檢附單據向保險公司申請理賠，每人每日理賠額度上限為：境外旅遊新台幣2,000元／日；本島及離島旅遊1,000元／日。

(三)旅客取消包機團

旅客參加包機團，旅行社在旅遊契約加註「北海道為包機行程，不得更改退費」字樣，效力為何？依旅遊契約規定，變更本契約時，除經交通部觀光局核准，其約定無效，但有利於甲方者，不在此限，因此規定是不利於旅客的約定，必須經交通部觀光局核准才生效。旅客若因故後來取消行程，旅行社僅得依國外旅遊定型化契約條規定計算違約金，不得沒收全部訂金。

(四)因病無法成行，影響團體人數

旅行社得否向旅客求償團體因喪失免費名額（F.O.C.）所增加的成本？國外旅遊定型化契約明訂旅行社如能證明有「實際損害」得請求賠償，條文中的「實際損害」，係指旅行社為契約當事人參加本旅遊團所支

付之特定費用，如機票款、食宿、交通費用等。至於航空公司或飯店業者，對未達一定人數的團體，取消原提供的F.O.C.（免費名額）或價格級距，此屬旅行社營運成本的變動，並非旅遊契約所訂實際損害範圍。故旅行社不得向取消的旅客求償因喪失免費名額（F.O.C.）所增加的團體成本。但是若簽約對象是具有法人資格的公司行號、機關團體，若人數減少，則將影響契約的效力。

(五)旅客脫團

　　因旅客本身原因沒趕上飛機，該怎麼處理？依國外旅遊定型化契約，旅客於旅遊活動開始後，中途離隊退出旅遊活動時，不得要求旅行社退還旅遊費用。但旅行社因旅客退出旅遊活動後，應可節省或無須支出之費用，應退還給旅客。旅行社應為旅客安排脫隊後返回出發地之住宿及交通，其費用由旅客負擔。旅客因本身原因沒趕上飛機，旅行社依規定不需退費或補償，再加上使用團體去程，回程機票是無退票價值的，因此旅客自行購票回國等所有的損失只能自行承擔。

三、機票╱機位問題

(一)機票使用限制

　　航空公司依據收益管理，會規劃每一航班飛機載客之收益極大化，在不同時間，推出不同價位，不同使用條件之機位，旅客買機票時，務必要看清楚機票使用規定。旅行社賣機票時，應告知旅客注意使用限制事項。航空公司的座位艙等可分為頭等、商務、豪華經濟艙、經濟艙。這些艙等又按票價結構再細分C、J、D、Y、B、H、Q、M、T、L、V等艙等。一般來說愈便宜的機票，使用限制就愈多，通常有效期限制、使用早

晚航班、不可轉讓、更改、退票等限制。因為機票記載內容多為英文縮碼，旅行社應秉持專業，建議旅客購買適用之機票，將機票使用規定完全告知旅客，旅客同意購買後才得以開票，以避免旅客日後因違反機票規定衍生爭議或需支付額外費用。如果旅遊業者銷售機票未提供書面說明重要須知，觀光局將依旅行業管理規則開罰，一張機票罰1萬元。

(二)嬰兒、小孩票報價前，需留意其年齡

嬰兒、小孩機票如何計算？出發後超齡怎麼辦？搭機當日年齡未滿2歲者方可使用嬰兒優待票，其票價計算適用成人全額票面價的10%。嬰兒票不提供座位，可申請固定式搖籃。購買嬰兒票時旅客須提供嬰兒之出生年月日，通常航空公司規定，搭乘時如已超齡，必須改開兒童票，訂有機位方可登機。此外，每位成人旅客搭乘飛機最多只能攜帶兩位嬰兒，或一位嬰兒一位小孩。凡攜帶兩位嬰兒者，其中一位購買嬰兒票，另一位則需購買小孩票，且需自備安全座椅。另外規定嬰兒票免費託運行李總重量不得超過10公斤，除免費託運行李外，可免費另攜帶一部全摺疊式嬰兒車或嬰兒睡籃。此外，年滿65歲以上本國人搭乘國內線享有票面價五折優待。

(三)班機異動，旅行社當善盡通知

機票已賣出，班機航班異動，旅行社是否有義務通知？嚴格來說，旅客購買機票，提供運送服務之義務在於航空公司，航空公司有責任通知變更。但旅行商品是具遞延持續性質的商品，雖然機票已售出，旅行社也有附帶義務將班機後續變動的訊息提供給旅客。旅行社訂位系統必須鍵入旅行社訂位聯絡人資料後訂位才完成，如果旅行社沒有另鍵旅客之聯絡方式，當航班有異動時，航空公司唯一通知的就是旅行社，因此旅行社必須要求旅客填寫「緊急聯絡電話」、國內外可收簡訊之手機號碼、旅客之電

子信箱等方便聯繫。

(四)開票要注意姓名順序

開立機票時，旅客姓名欄該注意事項？機票上乘客姓名欄一經填寫，不得塗改。此外，機票持用人非原始開票搭載乘客者，不得登機或行使其他權利。機票上旅客英文全名必須與護照、電腦訂位記錄上的英文拼音拼字完全相同，並須附加稱號如MR/MRS/MS/INF/MISS/MSTR。開立機票，依規定先姓後名，一經開立即不可改名。訂位後開票前發現「姓氏」錯誤，必須重新訂位，機位客滿時，可能會訂不到原先的機位；「名」拼錯了，只要不是太離譜，可經由航空公司訂位組的客服人員協助修正。票開了發現錯誤，不管是退票或是更改，都會損失，嚴重者可能會上不了飛機，因此業務員在訂位賣票不可掉以輕心。為了避免錯誤，最好的方法就是要求旅客傳真護照影本，如果護照上姓名欄未區隔姓、名，只見一串英文字母（如印尼籍），一定要問清楚，不要擅自猜測。

機票調漲或匯率變動，價差問題？依國外旅遊定型化契約，出發前交通工具運送人所公布的票價或運費，調漲超過10%，就全部調漲費由旅客負擔；如調降超過10%者，旅行社就調降所節省費用應全額退還旅客；但如調漲（降）不超過10%時，由旅行社自行負擔（或不退還旅客）。

四、證件問題

(一)旅遊免簽證

雖然許多國家給予台灣人旅遊免簽證，但持有雙重國籍者必須小心，在外館取得之海外護照，若未申請入戶籍，護照上無國民身分證字號，不適用於免簽證。此外，免簽證的實施對象是以觀光、商務、拜訪

親友、參加講習會等短期停留為目的，若是出國目的為就業、讀語言學校、留學等，仍須事先取得相關簽證。持有雙重國籍者在進出國門時最好使用同一本護照。

(二)證照檢查

我國護照效期長達十年，不少旅客選擇自帶證照到機場，此時旅行社最好請其簽「證照自理同意書」。建議旅行社仍應檢視護照，如檢查護照效期是否符合前往國家的規定，簽證是否有效、種類正確，旅客是否於護照欄上簽名，證件及簽名是否汙損，晶片護照是否有折壓、扭曲、穿孔、裝訂，護照內頁是否有缺頁情形，出國需經核准者（如役男、軍人）是否已蓋核准章等。

五、行程瑕疵與行程變更

(一)旅客沒有跟著團體回國

因旅行社疏失，例如旅行社寫錯航班時間或遺失旅客讓旅客趕不上飛機，又該怎麼辦？依國外個別旅遊定型化契約，因可歸責於旅行社之事由，致使旅客留滯國外時，旅客於留滯期間所支出之食宿或其他必要費用，應由旅行社全額負擔，旅行社並應儘速依預定旅程安排旅遊活動或安排旅客返國，並賠償旅客依旅遊費用總額除以全部旅遊日數乘以滯留日數計算之違約金。

(二)延誤行程的損害賠償

延誤行程經常發生，因為航空公司機件故障延誤行程，旅行社要負責嗎？依國外旅遊定型化契約，旅遊期間，因不可歸責於旅行社之事

由，致使旅客搭乘飛機、輪船、火車、捷運、纜車等大眾運輸工具所受損害者，應由各該提供服務之業者直接對旅客負責。但旅行社應盡善良管理人之注意，協助旅客處理。因此，航空公司機件故障導致行程延誤，應由航空公司對旅客負擔賠償責任，旅行社除應協助旅客向航空公司求償外，如果因行程變更致節省支出經費，如晚餐或景點門票等，應將節省部分退還旅客。

　　至於遊覽車機件故障延誤行程，旅行社要負責嗎？依國外旅遊定型化契約，旅行社委託國外旅行業安排旅遊活動，因國外旅行業有違反本契約或其他不法情事，致旅客受損害時，旅行社應與自己之違約或不法行為負同一責任。所以，因為遊覽車機件故障造成行程延誤，旅行社必須負起賠償之責。旅客就其時間之浪費，得按日請求賠償相當之金額。每日賠償金額，以全部旅費除以全部旅遊日數來計算。在五小時以上未滿一日者，以一日計算。

(三)旅遊途中調動行程

　　中途行程變更是常有之事，但旅行社可隨意變更既定行程嗎？依旅行業管理規則，規定旅行業及其所派遣之隨團服務人員，均應遵守除有不可抗力因素外，不得未經旅客請求而變更旅程之規定。若違反，主管機關得處以新台幣1萬元的罰鍰。依國外旅遊定型化契約，旅行社不得以任何名義或理由變更旅遊內容，因此，除非發生不可抗力事件，否則旅行社是不可隨意變動既定行程，縱使契約上註明「旅行社有變更行程的權利」，如果變更對旅客有利，其約定有效，反之，如變更後對旅客不利，旅客可以主張約定無效。

六、不可抗力及意外事故

(一)變更行程旅客不走了

因不可抗力需更改行程，旅客如果不接受，可以嗎？依國外旅遊定型化契約，旅遊途中因不可抗力或不可歸責於乙方之事由，為維護本契約旅遊團體之安全及利益，旅行社得變更旅程，如因此超過原定費用時，不得向甲方收取。但因變更致節省支出經費，應將節省部分退還甲方。若旅客不同意前項變更旅程時得終止本契約，並請求旅行社墊付費用將其送回原出發地。於到達後，立即附加年利率利息償還旅行社。

(二)出發前遇到天然災害，走或不走

出發前遇到旅遊目的地發生天然災害，依國外旅遊定型化契約規定，因不可抗力或不可歸責於雙方當事人之事由，致本契約之全部或一部無法履行時，任何一方得解除契約，且不負損害賠償責任。所以旅行社不能直接沒收旅客所繳交的訂金，但是旅行社如果已經支出必要的費用，比如說辦理證照、機位訂金、飯店取消費，附上這些支出費用的付款憑證，扣除前述必要費用後，剩下的款項退還給旅客。

(三)旅遊地區有危險之虞，走或不走

依旅遊定型化契約，出發前，本旅遊團所前往旅遊地區之一，有事實足認危害旅客生命、身體、健康、財產安全之虞者，得解除契約。但解除之一方，應另按旅遊費用不得超過百分之五補償他方。但究竟怎樣的情形才算「有事實足認危害旅客生命、身體、健康、財產安全之虞」呢？雙方可前往外交部領事事務局參考該局所公告的國外旅遊警示燈號（紅色──不宜前往；橙色──高度小心，避免非必要旅行；黃色──特別注

意旅遊安全並檢討應否前往;灰色──提醒注意)。

(四)出國生病,費用誰買單

依旅行業管理規則規定,旅行業舉辦團體旅遊業務,應投保責任保險,其投保最低金額及範圍至少如下:(1)每一旅客意外死亡新台幣200萬元;(2)每一旅客因意外事故所致體傷之醫療費用新台幣10萬元;(3)旅客家屬前往海外或來中華民國處理善後所必需支出之費用新台幣10萬元;國內旅遊善後處理費用新台幣5萬元;(4)每一旅客證件遺失之損害賠償費用新台幣2,000元。但旅行業責任保險傷亡的承保範圍必須是因為「意外」所致。旅客生病非屬意外事故,不在旅行社所投保的責任保險保障範圍中,因此旅客生病所衍生的費用必須由旅客自行負責。有不少旅客認為付了團費跟著旅行社出國,所有的費用就是要旅行社買單,因此旅行社務必事前先告知旅客相關規定,建議另外購買旅遊平安保險,以免衍生不必要的糾紛。

(五)發生意外事故要報備嗎?

旅遊途中被搶,要向主管機關報備嗎?依旅行業管理規則,旅行業辦理國內、外觀光團體旅遊,發生緊急事故時(指因劫機、火災、天災、海難、空難、車禍、中毒、疾病及其他事變,致造成旅客傷亡或滯留之情事),應於事故發生後二十四小時內向交通部觀光局報備。因此單純旅客財物被偷、被搶是不須向交通部觀光局報備的。

至於旅客個人財物受損,旅行社可完全免責?依國外旅遊定型化契約規定,當旅客發生身體或財產上事故時,旅行社應盡善良管理人之注意,協助旅客處理。也就是說,旅行社及其委派的領隊或導遊,應提供正確且即時的協助(被搶仍需協助報案)。因此導遊得知旅客財物遺失,應告知旅客正確的處理流程及相關規定,協助旅客處理財物遺失的問題,不

宜加入個人主觀意見或甚至提供不正確的處理訊息。而領隊在獲知導遊提供錯誤訊息時,也不應放任不作為。因此對於導遊及領隊的行為,旅行社還是必須負起責任。但旅行社的責任並不等於旅客的損失,旅行社如果沒有善盡處理之責,應負多少的賠償責任,這部分要由法院來判定。

七、飯店

(一)飯店替換與等級問題

在行程安排上,有關住宿飯店之安排,旅行社通常會註明住某一家或同等級飯店的字眼。飯店替代只要是同等級就可以嗎?若原先約定的住宿品質為靠海的A飯店,出發後被安排是市中心的B飯店,雖然同是同等級飯店,若有明顯差異,旅客自可據此要求旅行社給予適當的補償。若旅行社在招攬時特別標榜A飯店海邊度假之特性,但旅行社通知有更動,如果旅客於事前得知更動的內容已無法達到預期目的時,是可以主張解除契約的。

(二)飯店介紹「僅供參考」

依契約條文所規定,旅行社網頁上的訊息屬於契約的一部分,旅行社行程表上所安排的飯店不能用網站上所列飯店「僅供參考」來卸責。此外,旅客所繳交的旅費,旅行社在住宿上的安排是兩人一室為原則,如果旅客要求住單人房,經乙方同意安排者,甲方應補繳所需差額。如果是三人同住一室時,旅行社更應該預先告知安排的內容,畢竟安排兩人房再加床旅客較不能接受。

(三)飯店更動的通知

行程內容變更,旅行社必須有效的將訊息以電子郵件發送給旅客。

以電子郵件發送可能會有爭議，除非旅行社能證明確實且有效。若行程中原預定之飯店因飯店本身因素無法接納旅行團時，旅行社並不能以飯店為由主張免責，由於旅遊內容事實上確有變動，旅行社仍須依規定賠償。

八、領隊及導遊問題

(一)領隊中途離隊

國外旅遊定型化契約，領隊於旅遊途中故意棄置或留滯旅客時，除應負擔棄置或留滯期間旅客支出之食宿及其他必要費用，按時計算退還甲方未完成旅程之費用，及由出發地至第一旅遊地與最後旅遊地返回之交通費用外，並應至少賠償依全部旅遊費用除以全部旅遊日數乘以棄置或留滯日數後相同金額5倍之違約金。如果領隊途中脫隊，是旅行社之重大過失，但後續行程、食宿、交通等，旅行社有請當地接待社依約履行，因此並沒有造成棄置或留滯的情形，團員不能主張國外旅遊定型化契約「故意棄置旅客於國外」，要旅行社賠償5倍團費的違約金。但如因沒有領隊隨團服務造成旅客受有損害時，旅客還是可以請求損害賠償的。

(二)行程中先收齊小費

至於領隊於行程中先收齊小費，做法妥當嗎？給領隊、司機、導遊小費是國際禮儀，也是旅行團常見的現象，這些小費一般不含在團費中，由團員視領隊、司機、導遊的服務情形額外給付，不是硬性規定，也沒有金額上的限制，通常是在行程結束前一天向團員收取。如果因使用不同地區導遊及司機，必須於一段行程結束後給付小費時，可向團員說明清楚後先收一部分小費，另一部分小費等行程結束前一天再收。如果於出發當天或行程第二天就向團員收取全額小費，於理不符。

2歲以下嬰兒及小孩跟團也要小費嗎？

　　2歲以下嬰兒該不該付小費，兒童該付多少？一直是被討論的議題。當一對夫妻帶一位嬰兒與一位小孩出國時，一家四口共須付不少小費，特別是多天數之長程線，尤其是晚出（晚上十一點）早歸（早上回到台灣）之歐洲行程，這時嬰兒及小孩之小費就變得相當敏感。

　　有些人會認為「沒有使用到導遊領隊」，未滿2歲的嬰兒，由於行程中都是由親人照料，領隊、導遊實質沒有提供服務，所以小費不想給，有人認為小孩是否只須付一半小費？但也有人認為如果領隊、導遊在行程中認真又負責，也有幫忙分擔照料嬰兒小孩，旅遊輕鬆又好玩，也可以適時的給予，當做是良好服務的一種鼓勵！

　　實務上，有些領隊同意嬰兒可以不給，但有些領隊認為嬰兒需要更多照料，例如安排嬰兒座椅、餐食及嬰兒床，反而更忙，必須給如同大人一樣的金額。至於小孩，則應視同大人，給一樣金額。

(三)導遊扣留旅客證照

　　旅行業管理規則規定，除了因代辦必要事項須臨時持有旅客證照外，非經旅客請求，不得以任何理由保管旅客證照。因此旅遊途中，領隊或導遊等毋須幫旅客保管證照，更不可假藉理由扣留旅客證照，違反時，依照發展觀光條例旅行社會被處罰新台幣6,000元，領隊人員違規扣留旅客證照或機票者，領隊會被處罰新台幣6,000元，情節重大者，處以新台幣15,000元並停業一年。

(四)領隊擅自做主變更活動內容

　　旅遊營業人非有不得已事由，不得任意變更旅遊內容（包含行程先

後順序），如果有團員提議要更動，領隊一定要獲得全體團員同意後才可變更，為了避免事後發生舉證的問題，領隊應以書面讓全體旅客簽名。領隊如未經全體團員同意而變更行程先後順序，還是有違約，旅行社還是要負責任。

此外，旅行團安排住宿除非雙方另有約定，原則上是二人一室，旅行社只要提供雙人房，不管是二小床或一大床，都沒有違約的問題。但如出發前與旅客另有約定是一大床，這部分屬雙方特別約定，旅行社如未能安排一大床，還是有違反雙方特別約定，旅行社對旅客所造成的具體損害，要負責任。

(五)團員意見不合爭執

團員間爭執打架，領隊有責任嗎？團員間因故起爭執，這無關乎旅遊契約的內容，與領隊導遊無關。如果團員間因打架而受傷，或爭吵而互罵，有可能造成傷害罪或毀謗妨害名譽罪，受傷或受辱的一方可要求加害的團員負擔侵權行為的損害賠償責任。當然領隊為了行程的順利進行及團體的和諧，可以適時扮演和事佬的角色，但一定要留意公平性，不然最後領隊往往不自覺加入戰局，衍生成領隊與團員的糾紛。

(六)導遊行程安排失誤

導遊誤認行程，加上領隊事前也沒有與導遊確認，領隊與導遊都有過失，如果行程因此而取消，依照國外旅遊定型化契約，因可歸責旅行社事由，違約未依照原訂行程履行時，旅客得請求賠償兩個行程不同部分差額2倍的違約金。當然如果時間安排許可，領隊可徵詢全體團員的同意，更改往後幾天的行程，試著挪出時間來參觀已遭取消的行程。但如果團員有人反對，或者時間不允許，或者行程無法在原地停留時，領隊還是要按原訂後續行程進行，否則一耽擱，會導致往後行程大亂。

九、行李及物品遺失、被竊或被搶

(一)航空公司行李延誤（遺失）

　　行李在航空公司運送途中延遲或遺失，領隊如何處理？旅客行李在飛機運送途中遺失或延遲時，領隊首先應陪同遺失行李的旅客，攜帶行李收據、機票、護照等資料，前往航空公司櫃檯辦理遺失申報手續。請旅客詳細填寫行李事故報告書，包括行李牌號碼、旅行團行李牌樣式、行李尺吋大小、特徵、內容物。旅客填寫的資料務必詳實，日後若真的遺失找不到，航空公司會依據旅客填寫的內容來決定賠償金額。最後領隊要留下聯絡電話及後續行程住宿飯店的電話、遺失旅客國內住址及電話。

　　事後，領隊帶旅客去購買必要日常用品，費用由旅客自己支付費用，但提醒旅客保留收據，日後向航空公司或保險公司或銀行申請理賠時，需要收據正本。若沒有找到行李，旅客如何求償？依民用航空法及航空客運損害賠償辦法，航空公司對於行李之遺失、遲到或損害賠償責任，除乘客預先申報較高價值並預付額外之保值費外，對於國際航線（包括國際航線之國內航線），託運行李之賠償按實際損害計算，但每公斤最高不得超過新台幣1,000元。隨身行李則每一乘客最高不得超過新台幣20,000元。

(二)遊覽車上（餐廳內）東西被偷

　　旅客隨身物品遺失要如何處理？旅遊途中，領隊要提醒旅客貴重物品要隨身攜帶保管，特別不要任意將貴重物品置於遊覽車上或飯店內。

　　旅客在餐廳東西被偷，應屬不可歸責旅行社事由，但應協助旅客報案。若遊覽車上東西被偷，旅客行李在運送過程中因司機的過失而遺失，對於國外司機的過失，國內旅行社也要負賠償之責。但如屬旅客須隨

身攜帶的行李，旅客應自行保管，司機不負保管之責。但如果領隊或司機承諾會留在車上幫旅客看管物品時，萬一發生司機離車，東西被竊的情況，旅行社因領隊或司機的承諾，就要負賠償責任。旅遊途中，旅客隨身物品應自己保管，領隊導遊不負保管之責。導遊在行程中也沒有看管旅客私人物品的責任，但如因行程安排特殊狀況，導遊答應幫旅客看管物品，如因導遊的過失導致旅客受有損害時，旅行社就旅客財物的損失負賠償責任。

旅客如有信用卡遺失，也要請旅客與發卡銀行聯絡掛失。萬一旅客嫌麻煩，不想報案，領隊最好當眾宣布，以免事後旅客反咬領隊，申訴領隊不帶旅客去報案。

(三)飯店內行李不見了

對於一般的行李於飯店內遺失，飯店應負賠償責任，貴重物品則客人應報明並交付保管，否則飯店不負賠償責任。一般團體進旅館下行李後，領隊或司機應數點行李件數，並請團員自己確認行李已到，然後交由行李服務員送至團員房間。如果領隊或司機未清點行李件數，事後行李不見了，這屬於領隊的過失，旅行社要負賠償責任。

如果領隊清點無誤後，交給旅館行李服務員，發生行李遺失時，屬旅館的過失，旅客可直接向旅館提出賠償。但因旅館屬旅行社的履行輔助人，因此就旅館的過失，旅客同時也可請求旅行社負賠償責任。

(四)行李遺失，旅行業責任險有保哪些？

旅行業責任保險中有行李遺失賠償責任附加險，旅客可加繳保險費。根據投保旅行業責任保險行李遺失賠償責任附加條款，只要經旅行社交由大眾運輸單位運送且有收執憑證之行李，於抵達目的地四十八小時內，未領得行李，旅行社即可申請保險理賠。海外旅遊每位團員新台幣7,000元，

國內及離島旅遊每位團員新台幣3,500元為上限。此外，根據中華民國「民用航空法」，經濟艙乘客之免費託運行李額度不得少於10公斤，商務艙乘客之免費託運行李額度為不得少於20公斤，超過時航空公司得另外收費。

 第三節　旅遊文案與說詞

　　產品包裝是產品品牌的門面，成功的包裝設計，必須考慮其辨識度，消費者看見你的品牌和他牌的差異、清楚瞭解你的產品有哪些特性符合顧客需求，並能適時發揮包裝功效。包裝必須有其「價值」與「品質」，兩者並重，若是沒有足夠精緻的外觀與品質去打動消費者，很容易淪為低廉的商品。要產品好看，結構設計很重要，對實體產品而言，形狀及美化的外觀可提升產品的吸引力及喚起產品功能性，再配上優質的文案，能讓顧客自然而然融入其中，喚起購買欲望。但是根據旅遊定型化契約條文，廣告宣傳與說詞亦是屬於契約的一部分，旅行社在銷售競爭中難免以動人的文案說詞來刺激消費者購買意願，雖然是銷售策略手法，但不應誇大不實，背離現實狀況，旅遊業者需要注意誠信的原則，以避免售後後遺症，回國後之訴訟糾紛。

一、產品包裝與設計概念

(一)善用圖片加強意象

　　如何用「視覺設計」傳遞產品的本質與特性是重要思考方向？純粹文字敘述，效益有限，無法喚醒消費者閱讀與「想像欲念」，放置美麗的實景圖片在行程表中，可彌補遊程產品的無形性缺點，有效的強化消費者的意念，並且刺激購買的欲望，當地的風景照、指標性建築、飯店實

景、美食餐點、文化特色等類型的圖片不可過度美化或不符合實景，以免造成消費者期待過高，產生認知失調。

(二)排版

可用列點式來強調各項重點，簡單地透過醒目大標題來呈現主題，也可配合吸引人的故事來刺激情緒感動，並用列點的次標題方式強調該產品的各項特質。

(三)文字與字型設計

旅遊手冊或行程表中可以運用不同文字顏色、大小字體、字型，來吸引消費者閱讀注意力。對年輕族群的市場，文字內容詳細敘述相對重要，對年長族群，圖片加簡易文字敘較為適宜，最好避開僵化死板的敘述。文字表述可：

1. 強調這是一生一次的機會：限時的促銷活動，名額限量，特定族群專案優惠，強調附加價值，讓消費者覺得這個價格物超所值、機會難得。
2. 激發消費者的想像力：誘導消費者的認同，激起他們想像情境，讓消費者有親臨其境的感受。多使用動作動詞，情緒形容詞。使用之詞彙可能跟商品本身無關，但卻可以購買商品動機。例如：「聖誕節到了，思念愛孫嗎？為何不留下祖孫同歡的永生記憶。」

(四)包裝遊程的宣傳物品

旅遊行程產品設計完成時，除了詳細行程表以外，也會製作廣告DM或摺頁、海報、網頁或相關實品來協助行銷與宣傳，設計具有創意的主題宣傳slogan，有助於凸顯特色，在考量公司行銷宣傳成本之餘，DM或

摺頁設計可配合目的地之特色圖形化（如動物造型），也可思考製作與旅遊目的地有相關之實體小禮物作為贈品。此外，在宣傳品背面加上二維碼，消費者可以透過掃碼驗證產品的內容，或者進入公眾資訊平台，瞭解更多有關此產品和品牌的特性與行程訊息。

　　旅行社於出發前，會提供旅遊行程和內容以及旅遊注意事項。一般行程內容設計呈現有兩種：

1. 一般式敘述：依照旅遊天數與次序，將每天之行程直接陳述，說明要參觀之景點及該景點特色，此方式雖然內容陳述較仔細，但較無層次感，無法一目了然。

2. 時間表說明：將該日之活動依時間分層，依據每段時間說明該段時間主要之活動安排內容，較有層次感，也可瞭解每一個行程停留時間，以及每一個景點之間之行車時間及使用之交通工具。由於行程常會有變動，不容易執行，此方式書寫也較耗時耗力，讓帶團領隊／導遊無彈性去發揮。

二、團體旅遊主題用詞

　　一個團體旅遊行程必須賦予一個抬頭，這個抬頭代表該行程主題，主題反應出該行程內容及特色，以及是否會吸引消費者注目。分析團體旅遊主題之用詞，各家呈現方式不一，有的短小精幹簡單明瞭，有的長篇大論通通包含。絕大部分會加入旅遊天數，因為天數影響價格及旅遊可行性，並將旅遊天數置於主題後面，但有些會將天數放置於前面，便於區隔。有的直接使用旅遊目的地名字，但一般會再加上形容詞來美化或加上景點特色來增加注意力。

(一)主題聚焦於地點特色無天數（此情況較少見）

＊春遊河南賞牡丹

＊希臘夢幻旅遊地

＊斯達特天空步道

＊【北陸】富士河口湖夢展望·春絢麗濱名湖花博·風景美術館

(二)強調多元主題活動

＊愛戀北海道、浪漫小樽、雪國樂園、璀璨函館千萬夜景、尼克斯
海洋公園、螃蟹美食三溫泉5日遊

＊舊情綿綿～紅木神木公園、納帕酒鄉、卡梅爾小鎮、OUTLETS、
17哩黃金海岸美西7日

＊峇里島樂活5日～叢林泛舟、藍夢島浮潛

＊南非鐵道～開普敦、克魯格獵遊、創意市集、酒莊&貧民區單車之
旅12日（含小費）

＊主題旅遊　德國×瑞士×法國聖誕市集～中世紀聖誕晚宴　酒莊
品酒　巴塞爾　冬日訪歐10日

＊經典深度南加州～樂高樂園、聖地牙哥動物園、中途島號、天使
鐵路、中央市集、聖塔莫妮卡、酒莊巡禮9日

(三)強調使用之航空公司

＊國航假期～銀色夢幻大地、北歐賞幸福極光10日（直飛節省時
間）

＊芬航假期～北歐極光精靈套房、破冰船&帝王蟹之旅10日

＊【阿聯假期】杜拜五星逍遙遊7天（EK/CX）（強調使用之航空公
司）

＊閃耀英倫日不落帝國　皇家國鐵頭等艙　巨石陣傳說　倫敦眼10天（中華航空）

(四)聚焦於國家公園

＊美西黃石六大國家公園全覽12天

＊美國不思議～六大國家公園深度之旅15天

＊臥谷長榮美西9天（錫安、布萊斯、大峽谷、羚羊峽谷、優瑟美地）

(五)強調住宿飯店

＊北海道星野度假村、霧冰纜車流冰船5日

＊【加拿大航空假期】落磯山脈9天、5晚城堡飯店

(六)主題聚焦於美食特色

＊華麗奧捷～王湖、米其林12天（CI）

＊酷遊德捷～德東、城堡、美食10天（TR）

＊墨爾本～雙龍蝦餐、三大酒莊巡禮、美酒佳餚6天（限定18歲以上）

(七)主題聚焦於生態特色

＊汶萊五星帝國酒店、長鼻猴生態5天

＊醉愛墨爾本生態7日

＊超值北越雙龍灣、長安生態探秘5日

(八)主題聚焦於文化遺跡特色

＊土耳其古文明～漫遊希臘愛琴海14天（阿聯酋航空）

【文明古國】墨西哥！獨家假面摔角秀、馬雅金字塔、仙人掌料理、天使之城、蔚藍坎昆深度12日

(九)刺激買氣之主題

＊北海道櫻花團搶先賣
＊【迷戀純白、兒童食宿0元】馬爾地夫、AMILLA阿米拉度假村7天5夜
＊【全包式、M6m海底餐廳用餐】馬爾地夫、OZEN奧臻島7天5夜
＊《2019搶先預購》南北義雙嘉年華！食材尋根、烹飪體驗、藝術饗宴、南北義深度14日
＊直航黃山首航特賣黃山塔川6日

(十)概念式主題

＊【奧捷斯匈】夢幻東歐全覽13日
＊玩美加族～美西新概念7天
＊醉愛歐洲～丹麥冰島極光8天（採用諧音強調地點）

(十一)主題天數放置於前

＊醇義大利14天～藍洞、阿瑪菲海岸、卡塞達皇宮、千泉宮、莊園飯店
＊璀璨捷克10天～古堡探秘、雙啤酒、雙溫泉、五晚五星

基本上每一個行程都會根據主題特色去安排行程，並說明該行程相關值得注意之賣點，若能用條列式說明，較能吸引注意（**表9-5**）。此外，適確的行銷策略運用可有效吸引買者，如早鳥優惠（**表9-6**）。

行程說明若能加上地圖說明，一目瞭然，有助遊客瞭解行程走法，及與別家行程之差異性。

表9-5　內容特色說明範例

> 全台獨家安排（五晚）賞幸福極光＋豪華郵輪海鮮自助餐
> 1.國航優勢：由北京直飛瑞典首都斯德哥爾摩，航程時間最快，全程中文服務。
> 2.探索極光：獨家安排連續五晚探索幸福極光之旅，感受浩瀚星空。
> 3.體驗聖誕：前往造訪位於北極圈的聖誕老人村與聖誕老人合影留念。
> 4.馴鹿牧場：前往探訪馴鹿牧場，享受搭乘由馴鹿拉雪撬的樂趣。
> 5.迷蹤之旅：安排專業教練帶領穿上雪地專用雪履，體驗雪地居民生活。
> 6.豪華郵輪：從赫爾辛基到斯德哥爾摩，搭乘詩麗雅號，享用海鮮自助餐。
> 7.超值豐富：為2018年市場上最獨家企劃、內容豐富、最物超所值的行程。

資料來源：行家旅行社。

表9-6　早鳥優惠範例

> 預約早鳥三優惠！
> 1.歐洲老友省1萬：憑歐洲入境章省1萬！
> 2.享受從門口開始：贈來回機場接送服務！
> 3.出國讓人好羨慕：贈歐陸Wi-Fi使用！

資料來源：百威旅遊。

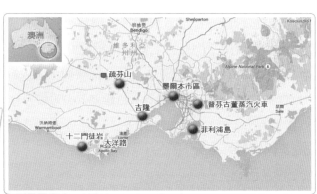

行程說明搭配地圖有助於旅客瞭解遊程

圖片來源：喜鴻旅行社～喜鴻假期。

第四節　旅行團售價分析

　　許多因素影響旅行團售價，天數影響最大，行程距離影響機票價格，淡旺季也會造成價格波動，旅行社依據旺季可分不同價格時段，例如：平時段、寒假時段、春節時段、暑假時段，此外，同樣一個行程也會分「超值團」及費用較高之「豪華團」，差價由5,000～10,000不等。一般報價含機場稅、燃油附加費及各國簽證，但不含護照工本費及小費。台灣旅行社行程安排，機位以經濟艙為主，住四星級飯店，平均每天之消費金額以5,000元比率最高。以下旅遊團例子是依品質保障協會資料，以平時時段價格當參考。

一、東南亞旅遊團

　　包含純泰（曼谷、芭達雅）、蘇梅島、喀比、清邁、巴里島、純馬、檳城、蘭卡威、沙巴、新加坡、新加坡+馬來西亞、菲律賓（宿霧）。

　　一般旅行社安排以五天居多，價格受時段影響，將團費除以旅遊天數，超值團費用平均一天之團費低於5,000元，至於豪華團平均一天之團費則超過5,000元。例如純馬（黃金棕櫚樹）（大紅花度假村）超值團五天行程為21,500起；豪華團五天行程為26,000起。

二、東北亞旅遊團

　　分韓國線及日本線，包含九州（福岡／宮崎／鹿兒島／佐賀）、四國、東京、東北、北海道、琉球、韓國、濟州島等。

　　韓國團路線不多，以五天為主，飯店等級及購物站影響價格落差，

一般價格相較低，無論是「超值團」或「豪華團」平均一天之團費大都低於5,000元。日本線，行程規劃相當多元，使用之航空公司影響團費。一般旅行社安排以五天居多。日本飛行距離雖短，但平均一天之團費相當高，大都超過7,000元一天之團費，有些「豪華團」甚至超過8,000元一天之團費。

三、大陸線——分港澳地區及大陸地區

純港、純澳或港澳一起，以三天或四天為主。由於天數短平均價格較高，機票費用就占了一半，平均一天之團費約為5,000～6,000元之間，較不經濟實惠。至於大陸線，地方大、風景多、離台灣近、同文同種，行程就相當多元，價格又分購物與不購物行程，當然有安排購物行程之團費較低，整體而言大陸團平均一天之團費較低，八天行程約4,000元左右，有的甚至只有3,000多元。華北區：含北京市、天津市、河北省、山西省、內蒙古自治區，八天較多。華東區：含上海市、江蘇省、浙江省、安徽省、福建省、江西省、山東省，單點行程五天，大範圍行程為八天。東北區：含遼寧省、吉林省、黑龍江省，也是以八天為主。中南區：含河南省、湖北省、湖南省、廣東省、廣西壯族自治區、海南省，單點五天，大範圍為八天，例如知名景點「張家界、鳳凰古城」八天豪華團28,800～34,800之間。西南區：含重慶市、四川省、貴州省、雲南省、西藏自治區，因離台灣距離較遠幾乎都是八天行程。例如昆明大理麗江（拉車）八天超值團27,900～34,900之間，豪華團35,900～44,900之間；昆明大理麗江（雙飛）八天超值團36,900～42,900之間，豪華團43,900～48,900之間。西北區涵蓋：含陝西省、甘肅省、青海省、寧夏回族自治區、新疆維吾爾自治區，天數較長，如新疆北區最長到十一至十二天，豪華團價格可高達69,900～75,900之間。

四、中南半島線

含南越、北越、北越（夜宿海上VILLA一晚）、中越、南中北越、北越+吳哥窟、中越秘境（北越+廣西）、緬甸、柬埔寨（金邊+吳哥窟）、柬埔寨（吳哥窟）。

以五天行程為主，到越南旅遊團有增加趨勢。使用廉價航空，旅遊團費可接受，平均一天之團費約為5,000元左右。柬埔寨之吳哥窟，是熱門景點，價格可接受，有些團使用包機。

五、美加線

可包含美西、夏威夷、小美東、美東、美加東、加拿大、中美洲、南美洲、關島、帛琉等。

單點行程四至六天。美西以十天為主，美東八至十天，美國加上加拿大則為十二天，中南美洲則十二天起跳。美加線價格變化差異相當大，平均一天之團費較高約6,000～7,000元以上。例如美西十日，價格最低有61,900元，最高達73,900元。加拿大十天行程，住城堡飯店，團費可到86,900～89,900元之間。南美洲十四至十七天，費用更可高達309,900～369,900元之間。

六、歐洲線

含法國、法瑞義、法瑞、奧捷、英國、義大利、德國、西班牙、荷德比法、德瑞、克羅埃西亞、北歐等。

十天行程最普遍，北歐以十二天為主，同樣行程，各家旅行社安排之價格差異可高達30,000元。例如北歐十二日，超值團109,900～129,900

元之間，豪華團為131,900～162,900元之間。整體而言，歐洲團平均一天之團費最高，達9,000～10,000元之間。

七、中東、南非、印度、尼泊爾線

包含希臘、埃及、土耳其、南非、印度、尼泊爾、突尼西亞、摩洛哥、杜拜。

依距離，希臘、埃及、土耳其天數安排約十至十二天。以長程線而言，土耳其團之團費相對低廉，平均一天之團費約7,000元以下，可能與該地物價有關。中東線以杜拜為主，一般安排七日精緻旅遊，團費高，平均一天之團費約達10,000元，七星級之帆船飯店（Burj Al Arab）是必住的飯店。

八、紐澳線

含東澳全覽、東澳雙城、東澳定點、紐西蘭純北島、紐西蘭南北島。

到紐澳飛行時間約十小時，澳洲旅遊以東澳為主，一般為十天以內行程，但許多旅行社包裝短天數之六至八天行程，價格波動也相當大，平均一天之團費約5,000～6,000元。紐西蘭線則價高，平均一天之團費約8,000元左右。

附　錄

附錄一　國外旅遊定型化契約範本

國外團體旅遊定型化契約範本

中華民國105年12月12日觀業字第1050922838號函修正

立契約書人

（本契約審閱期間至少一日，＿＿＿年＿＿＿月＿＿＿日由甲方攜回審閱）

旅客（以下稱甲方）

　　姓名：

　　電話：

　　住居所：

緊急聯絡人

　　姓名：

　　與旅客關係：

　　電話：

旅行業（以下稱乙方）

　　公司名稱：

　　註冊編號：

　　負責人姓名：

　　電話：

　　營業所：

甲乙雙方同意就本旅遊事項，依下列約定辦理。

第一條（國外旅遊之意義）

本契約所謂國外旅遊，係指到中華民國疆域以外其他國家或地區旅遊。

赴中國大陸旅行者，準用本旅遊契約之約定。

第二條（適用之範圍及順序）

甲乙雙方關於本旅遊之權利義務，依本契約條款之約定定之；本契約中未約定者，適用中華民國有關法令之規定。

第三條（旅遊團名稱、旅遊行程及廣告責任）

本旅遊團名稱為＿＿＿＿＿＿＿＿＿＿＿＿＿

一、旅遊地區（國家、城市或觀光地點）：＿＿＿＿＿＿

二、行程（啟程出發地點、回程之終止地點、日期、交通工具、住宿旅館、餐飲、遊覽、安排購物行程及其所附隨之服務說明）：＿＿＿＿＿＿

與本契約有關之附件、廣告、宣傳文件、行程表或說明會之說明內容均視為本契約內容之一部分。乙方應確保廣告內容之真實，對甲方所負之義務不得低於廣告之內容。

第一項記載得以所刊登之廣告、宣傳文件、行程表或說明會之說明內容代之。

未記載第一項內容或記載之內容與刊登廣告、宣傳文件、行程表或說明會之說明記載不符者，以最有利於甲方之內容為準。

第四條（集合及出發時地）

甲方應於民國＿＿＿＿年＿＿＿＿月＿＿＿＿日＿＿＿時＿＿＿分於＿＿＿＿＿＿準時集合出發。甲方未準時到約定地點集合致未能出發，亦未能中途加入旅遊者，視為甲方任意解除契約，乙方得依第十三條之約定，行使損害賠償請求權。

第五條（旅遊費用及付款方式）

旅遊費用：＿＿＿＿＿＿＿＿＿＿＿＿＿＿

除雙方有特別約定者外，甲方應依下列約定繳付：

一、簽訂本契約時，甲方應以＿＿＿＿（現金、信用卡、轉帳、支票
　　等方式）繳付新臺幣＿＿＿＿＿＿元。

二、其餘款項以＿＿＿＿（現金、信用卡、轉帳、支票等方式）於出
　　發前三日或說明會時繳清。

前項之特別約定，除經雙方同意並增訂其他協議事項於本契約第
三十七條，乙方不得以任何名義要求增加旅遊費用。

第六條（旅客怠於給付旅遊費用之效力）

甲方因可歸責自己之事由，怠於給付旅遊費用者，乙方得定相當期
限催告甲方給付，甲方逾期不為給付者，乙方得終止契約。甲方應
賠償之費用，依第十三條約定辦理；乙方如有其他損害，並得請求
賠償。

第七條（旅客協力義務）

旅遊需甲方之行為始能完成，而甲方不為其行為者，乙方得定相當
期限，催告甲方為之。甲方逾期不為其行為者，乙方得終止契約，
並得請求賠償因契約終止而生之損害。

旅遊開始後，乙方依前項規定終止契約時，甲方得請求乙方墊付費
用將其送回原出發地。於到達後，由甲方附加年利率＿＿％利息償還
乙方。

第八條（旅遊費用所涵蓋之項目）

甲方依第五條約定繳納之旅遊費用，除雙方依第三十七條另有約定
以外，應包括下列項目：

一、代辦證件之行政規費：乙方代理甲方辦理出國所需之手續費及
　　簽證費及其他規費。

二、交通運輸費：旅程所需各種交通運輸之費用。

三、餐飲費：旅程中所列應由乙方安排之餐飲費用。

四、住宿費：旅程中所列住宿及旅館之費用，如甲方需要單人房，經乙方同意安排者，甲方應補繳所需差額。

五、遊覽費用：旅程中所列之一切遊覽費用及入場門票費等。

六、接送費：旅遊期間機場、港口、車站等與旅館間之一切接送費用。

七、行李費：團體行李往返機場、港口、車站等與旅館間之一切接送費用及團體行李接送人員之小費，行李數量之重量依航空公司規定辦理。

八、稅捐：各地機場服務稅捐及團體餐宿稅捐。

九、服務費：領隊及其他乙方為甲方安排服務人員之報酬。

十、保險費：責任保險及履約保證保險。

前項第二款交通運輸費及第五款遊覽費用，其費用於契約簽訂後經政府機關或經營管理業者公布調高或調低逾百分之十者，應由甲方補足，或由乙方退還。

第一項第二款至第五款之年長者門票減免、兒童住宿不佔床及各項優惠等，詳如附件（報價單）。如契約相關文件均未記載者，甲方得請求如實退還差額。

第九條（旅遊費用所未涵蓋項目）

第五條之旅遊費用，除雙方依第三十七條另有約定者外，不包含下列項目：

一、非本旅遊契約所列行程之一切費用。

二、甲方之個人費用：如自費行程費用、行李超重費、飲料及酒類、洗衣、電話、網際網路使用費、私人交通費、行程外陪同購物之報酬、自由活動費、個人傷病醫療費、宜自行給與提供

個人服務者（如旅館客房服務人員）之小費或尋回遺失物費用
及報酬。

三、未列入旅程之簽證、機票及其他有關費用。

四、建議任意給予隨團領隊人員、當地導遊、司機之小費。

五、保險費：甲方自行投保旅行平安保險之費用。

六、其他由乙方代辦代收之費用。

前項第二款、第四款建議給予之小費，乙方應於出發前，說明各觀
光地區小費收取狀況及約略金額。

第十條（組團旅遊最低人數）

本旅遊團須有_____人以上簽約參加始組成。如未達前定人數，乙
方應於預訂出發之_____日前（至少七日，如未記載時，視為七
日）通知甲方解除契約；怠於通知致甲方受損害者，乙方應賠償甲
方損害。

前項組團人數如未記載者，視為無最低組團人數；其保證出團者，
亦同。

乙方依第一項規定解除契約後，得依下列方式之一，返還或移作依
第二款成立之新旅遊契約之旅遊費用：

一、退還甲方已交付之全部費用。但乙方已代繳之行政規費得予扣
除。

二、徵得甲方同意，訂定另一旅遊契約，將依第一項解除契約應返
還甲方之全部費用，移作該另訂之旅遊契約之費用全部或一
部。如有超出之賸餘費用，應退還甲方。

第十一條（代辦簽證、洽購機票）

如確定所組團體能成行，乙方即應負責為甲方申辦護照及依旅程所
需之簽證，並代訂妥機位及旅館。乙方應於預定出發七日前，或於
舉行出國說明會時，將甲方之護照、簽證、機票、機位、旅館及其

他必要事項向甲方報告，並以書面行程表確認之。乙方怠於履行上述義務時，甲方得拒絕參加旅遊並解除契約，乙方即應退還甲方所繳之所有費用。

乙方應於預定出發日前，將本契約所列旅遊地之地區城市、國家或觀光點之風俗人情、地理位置或其他有關旅遊應注意事項儘量提供甲方旅遊參考。

第十二條（因可歸責於旅行業之事由致無法成行）

因可歸責於乙方之事由，致旅遊活動無法成行者，乙方於知悉旅遊活動無法成行時，應即通知甲方且說明其事由，並退還甲方已繳之旅遊費用。乙方怠於通知者，應賠償甲方依旅遊費用之全部計算之違約金。

乙方已為前項通知者，則按通知到達甲方時，距出發日期時間之長短，依下列規定計算其應賠償甲方之違約金：

一、通知於出發日前第四十一日以前到達者，賠償旅遊費用百分之五。

二、通知於出發日前第三十一日至第四十日以內到達者，賠償旅遊費用百分之十。

三、通知於出發日前第二十一日至第三十日以內到達者，賠償旅遊費用百分之二十。

四、通知於出發日前第二日至第二十日以內到達者，賠償旅遊費用百分之三十。

五、通知於出發日前一日到達者，賠償旅遊費用百分之五十。

六、通知於出發當日以後到達者，賠償旅遊費用百分之一百。

甲方如能證明其所受損害超過前項各款基準者，得就其實際損害請求賠償。

第十三條（出發前旅客任意解除契約及其責任）

甲方於旅遊活動開始前解除契約者，應依乙方提供之收據，繳交行政規費，並應賠償乙方之損失，其賠償基準如下：

一、旅遊開始前第四十一日以前解除契約者，賠償旅遊費用百分之五。

二、旅遊開始前第三十一日至第四十日以內解除契約者，賠償旅遊費用百分之十。

三、旅遊開始前第二十一日至第三十日以內解除契約者，賠償旅遊費用百分之二十。

四、旅遊開始前第二日至第二十日以內解除契約者，賠償旅遊費用百分之三十。

五、旅遊開始前一日解除契約者，賠償旅遊費用百分之五十。

六、甲方於旅遊開始日或開始後解除契約或未通知不參加者，賠償旅遊費用百分之一百。

前項規定作為損害賠償計算基準之旅遊費用，應先扣除行政規費後計算之。

乙方如能證明其所受損害超過第一項之各款基準者，得就其實際損害請求賠償。

第十四條（出發前有法定原因解除契約）

因不可抗力或不可歸責於雙方當事人之事由，致本契約之全部或一部無法履行時，任何一方得解除契約，且不負損害賠償責任。

前項情形，乙方應提出已代繳之行政規費或履行本契約已支付之必要費用之單據，經核實後予以扣除，並將餘款退還甲方。

任何一方知悉旅遊活動無法成行時，應即通知他方並說明其事由；其怠於通知致他方受有損害時，應負賠償責任。

為維護本契約旅遊團體之安全與利益，乙方依第一項為解除契約

後，應為有利於團體旅遊之必要措置。

第十五條（出發前客觀風險事由解除契約）

出發前，本旅遊團所前往旅遊地區之一，有事實足認危害旅客生命、身體、健康、財產安全之虞者，準用前條之規定，得解除契約。但解除之一方，應另按旅遊費用百分之＿＿＿＿補償他方（不得超過百分之五）。

第十六條（領隊）

乙方應指派領有領隊執業證之領隊。

乙方違反前項規定，應賠償甲方每人以每日新臺幣一千五百元乘以全部旅遊日數，再除以實際出團人數計算之三倍違約金。甲方受有其他損害者，並得請求乙方損害賠償。

領隊應帶領甲方出國旅遊，並為甲方辦理出入國境手續、交通、食宿、遊覽及其他完成旅遊所須之往返全程隨團服務。

第十七條（證照之保管及返還）

乙方代理甲方辦理出國簽證或旅遊手續時，應妥慎保管甲方之各項證照，及申請該證照而持有甲方之印章、身分證等，乙方如有遺失或毀損者，應行補辦；如致甲方受損害者，應賠償甲方之損害。

甲方於旅遊期間，應自行保管其自有之旅遊證件。但基於辦理通關過境等手續之必要，或經乙方同意者，得交由乙方保管。

前二項旅遊證件，乙方及其受僱人應以善良管理人之注意保管之；甲方得隨時取回，乙方及其受僱人不得拒絕。

第十八條（旅客之變更權）

甲方於旅遊開始＿＿＿＿日前，因故不能參加旅遊者，得變更由第三人參加旅遊。乙方非有正當理由，不得拒絕。

前項情形，如因而增加費用，乙方得請求該變更後之第三人給付；如減少費用，甲方不得請求返還。甲方並應於接到乙方通知

後_____日內協同該第三人到乙方營業處所辦理契約承擔手續。

承受本契約之第三人，與甲方雙方辦理承擔手續完畢起，承繼甲方基於本契約之一切權利義務。

第十九條（旅行業務之轉讓）

乙方於出發前如將本契約變更轉讓予其他旅行業者，應經甲方書面同意。甲方如不同意者，得解除契約，乙方應即時將甲方已繳之全部旅遊費用退還；甲方受有損害者，並得請求賠償。

甲方於出發後始發覺或被告知本契約已轉讓其他旅行業，乙方應賠償甲方全部旅遊費用百分之五之違約金；甲方受有損害者，並得請求賠償。受讓之旅行業者或其履行輔助人，關於旅遊義務之違反，有故意或過失時，甲方亦得請求讓與之旅行業者負責。

第二十條（國外旅行業責任歸屬）

乙方委託國外旅行業安排旅遊活動，因國外旅行業有違反本契約或其他不法情事，致甲方受損害時，乙方應與自己之違約或不法行為負同一責任。但由甲方自行指定或旅行地特殊情形而無法選擇受託者，不在此限。

第二十一條（賠償之代位）

乙方於賠償甲方所受損害後，甲方應將其對第三人之損害賠償請求權讓與乙方，並交付行使損害賠償請求權所需之相關文件及證據。

第二十二條（因可歸責於旅行業之事由致旅遊內容變更）

旅程中之食宿、交通、觀光點及遊覽項目等，應依本契約所訂等級與內容辦理，甲方不得要求變更，但乙方同意甲方之要求而變更者，不在此限，惟其所增加之費用應由甲方負擔。除非有本契約第十四條或第二十六條之情事，乙方不得以任何名義或理由變更旅遊內容。因可歸責於乙方之事由，致未達成旅遊契約所定旅程、交通、食宿或遊覽項目等事宜時，甲方得請求乙方賠償各該差額二倍

之違約金。

乙方應提出前項差額計算之說明，如未提出差額計算之說明時，其違約金之計算至少為全部旅遊費用之百分之五。

甲方受有損害者，另得請求賠償。

第二十三條（因可歸責於旅行業之事由致無法完成旅遊或致旅客遭留置）

旅行團出發後，因可歸責於乙方之事由，致甲方因簽證、機票或其他問題無法完成其中之部分旅遊者，乙方除依二十四條規定辦理外，另應以自己之費用安排甲方至次一旅遊地，與其他團員會合；無法完成旅遊之情形，對全部團員均屬存在時，並應依相當之條件安排其他旅遊活動代之；如無次一旅遊地時，應安排甲方返國。等候安排行程期間，甲方所產生之食宿、交通或其他必要費用，應由乙方負擔。

前項情形，乙方怠於安排交通時，甲方得搭乘相當等級之交通工具至次一旅遊地或返國；其所支出之費用，應由乙方負擔。

乙方於第一項、第二項情形未安排交通或替代旅遊時，應退還甲方未旅遊地部分之費用，並賠償同額之懲罰性違約金。

因可歸責於乙方之事由，致甲方遭恐怖分子留置、當地政府逮捕、羈押或留置時，乙方應賠償甲方以每日新台幣二萬元乘以逮捕羈押或留置日數計算之懲罰性違約金，並應負責迅速接洽救助事宜，將甲方安排返國，其所需一切費用，由乙方負擔。留置時數在五小時以上未滿一日者，以一日計算。

第二十四條（因可歸責於旅行業之事由致行程延誤時間）

因可歸責於乙方之事由，致延誤行程期間，甲方所支出之食宿或其他必要費用，應由乙方負擔。甲方就其時間之浪費，得按日請求賠償。每日賠償金額，以全部旅遊費用除以全部旅遊日數計算。但行

程延誤之時間浪費,以不超過全部旅遊日數為限。

前項每日延誤行程之時間浪費,在五小時以上未滿一日者,以一日計算。

甲方受有其他損害者,另得請求賠償。

第二十五條(旅行業棄置或留滯旅客)

乙方於旅遊途中,因故意棄置或留滯甲方時,除應負擔棄置或留滯期間甲方支出之食宿及其他必要費用,按實計算退還甲方未完成旅程之費用,及由出發地至第一旅遊地與最後旅遊地返回之交通費用外,並應至少賠償依全部旅遊費用除以全部旅遊日數乘以棄置或留滯日數後相同金額五倍之違約金。

乙方於旅遊途中,因重大過失有前項棄置或留滯甲方情事時,乙方除應依前項規定負擔相關費用外,並應賠償依前項規定計算之三倍違約金。

乙方於旅遊途中,因過失有第一項棄置或留滯甲方情事時,乙方除應依前項規定負擔相關費用外,並應賠償依第一項規定計算之一倍違約金。

前三項情形之棄置或留滯甲方之時間,在五小時以上未滿一日者,以一日計算;乙方並應儘速依預訂旅程安排旅遊活動,或安排甲方返國。

甲方受有損害者,另得請求賠償。

第二十六條(旅遊途中因不可抗力或不可歸責於旅行業之事由致旅遊內容變更)

旅遊途中因不可抗力或不可歸責於乙方之事由,致無法依預定之旅程、交通、食宿或遊覽項目等履行時,為維護本契約旅遊團體之安全及利益,乙方得變更旅程、遊覽項目或更換食宿、旅程;其因此所增加之費用,不得向甲方收取,所減少之費用,應退還甲方。

甲方不同意前項變更旅程時，得終止本契約，並得請求乙方墊付費用將其送回原出發地，於到達後附加年利率＿＿＿＿＿％利息償還乙方。

第二十七條（責任歸屬及協辦）

旅遊期間，因不可歸責於乙方之事由，致甲方搭乘飛機、輪船、火車、捷運、纜車等大眾運輸工具所受損害者，應由各該提供服務之業者直接對甲方負責。但乙方應盡善良管理人之注意，協助甲方處理。

第二十八條（旅客終止契約後之回程安排）

甲方於旅遊活動開始後，怠於配合乙方完成旅遊所需之行為致影響後續旅遊行程，而終止契約者，甲方得請求乙方墊付費用將其送回原出發地，於到達後附加年利率＿＿＿＿＿％利息償還之，乙方不得拒絕。

前項情形，乙方因甲方退出旅遊活動後，應可節省或無須支出之費用，應退還甲方。

乙方因第一項事由所受之損害，得向甲方請求賠償。

第二十九條（出發後旅客任意終止契約）

甲方於旅遊活動開始後，中途離隊退出旅遊活動時，不得要求乙方退還旅遊費用。

前項情形，乙方因甲方退出旅遊活動後，應可節省或無須支出之費用，應退還甲方。乙方並應為甲方安排脫隊後返回出發地之住宿及交通，其費用由甲方負擔。

甲方於旅遊活動開始後，未能及時參加依本契約所排定之行程者，視為自願放棄其權利，不得向乙方要求退費或任何補償。

第三十條（旅行業之協助處理義務）

甲方在旅遊中發生身體或財產上之事故時，乙方應盡善良管理人之

注意為必要之協助及處理。

前項之事故，係因非可歸責於乙方之事由所致者，其所生之費用，由甲方負擔。

第三十一條（旅行業應投保責任保險及履約保證保險）

乙方應依主管機關之規定辦理責任保險及履約保證保險。責任保險投保金額：

一、□依法令規定。

二、□高於法令規定，金額為：

　　(一)每一旅客意外死亡新臺幣＿＿＿＿＿元。

　　(二)每一旅客因意外事故所致體傷之醫療費用新臺幣＿＿＿＿＿元。

　　(三)國外旅遊善後處理費用新臺幣＿＿＿＿＿元。

　　(四)每一旅客證件遺失之損害賠償費用新臺幣＿＿＿＿＿元。

乙方如未依前項規定投保者，於發生旅遊事故或不能履約之情形，應以主管機關規定最低投保金額計算其應理賠金額之三倍作為賠償金額。

乙方應於出團前，告知甲方有關投保旅行業責任保險之保險公司名稱及其連絡方式，以備甲方查詢。

第三十二條（購物及瑕疵損害之處理方式）

為顧及旅客之購物方便，乙方如安排甲方購買禮品時，應於本契約第三條所列行程中預先載明。乙方不得於旅遊途中，臨時安排購物行程。但經甲方要求或同意者，不在此限。

乙方安排特定場所購物，所購物品有貨價與品質不相當或瑕疵者，甲方得於受領所購物品後一個月內，請求乙方協助處理。

乙方不得以任何理由或名義要求甲方代為攜帶物品返國。

第三十三條（誠信原則）

甲乙雙方應以誠信原則履行本契約。乙方依旅行業管理規則之規

定，委託他旅行業代為招攬時，不得以未直接收甲方繳納費用，或以非直接招攬甲方參加本旅遊，或以本契約實際上非由乙方參與簽訂為抗辯。

第三十四條（消費爭議處理）

本契約履約過程中發生爭議時，乙方應即主動與甲方協商解決之。

乙方消費爭議處理申訴（客服）專線或電子信箱：

乙方對甲方之消費爭議申訴，應於三個營業日內專人聯繫處理，並依據消費者保護法之規定，自申訴之日起十五日內妥適處理之。

雙方經協商後仍無法解決爭議時，甲方得向交通部觀光局、直轄市或各縣（市）消費者保護官、直轄市或各縣（市）消費者爭議調解委員會、中華民國旅行業品質保障協會或鄉（鎮、市、區）公所調解委員會提出調解（處）申請，乙方除有正當理由外，不得拒絕出席調解（處）會。

第三十五條（個人資料之保護）

乙方因履行本契約之需要，於代辦證件、安排交通工具、住宿、餐飲、遊覽及其所附隨服務之目的內，甲方同意乙方得依法規規定蒐集、處理、傳輸及利用其個人資料。

甲方：

□不同意（甲方如不同意，乙方將無法提供本契約之旅遊服務）。

簽名：

□同意。

簽名：

（二者擇一勾選；未勾選者，視為不同意）

前項甲方之個人資料，乙方負有保密義務，非經甲方書面同意或依法規規定，不得將其個人資料提供予第三人。

第一項甲方個人資料蒐集之特定目的消失或旅遊終了時,乙方應主動或依甲方之請求,刪除、停止處理或利用甲方個人資料。但因執行職務或業務所必須或經甲方書面同意者,不在此限。

乙方發現第一項甲方個人資料遭竊取、竄改、毀損、滅失或洩漏時,應即向主管機關通報,並立即查明發生原因及責任歸屬,且依實際狀況採取必要措施。

前項情形,乙方應以書面、簡訊或其他適當方式通知甲方,使其可得知悉各該事實及乙方已採取之處理措施、客服電話窗口等資訊。

第三十六條（約定合意管轄法院）

甲、乙雙方就本契約有關之爭議,以中華民國之法律為準據法。

因本契約發生訴訟時,甲乙雙方同意以_____地方法院為第一審管轄法院,但不得排除消費者保護法第四十七條或民事訴訟法第四百三十六條之九規定之小額訴訟管轄法院之適用。

第三十七條（其他協議事項）

甲乙雙方同意遵守下列各項:

一、甲方□同意□不同意乙方將其姓名提供給其他同團旅客。

二、

三、

前項協議事項,如有變更本契約其他條款之規定,除經交通部觀光局核准,其約定無效,但有利於甲方者,不在此限。

訂約人

甲方:

　住（居）所地址:

　身分證字號（統一編號）:

　電話或傳真:

乙方（公司名稱）：

　　註冊編號：

　　負責人：

　　住址：

　　電話或傳真：

乙方委託之旅行業副署：（本契約如係綜合或甲種旅行業自行組團而與旅客簽約者，下列各項免填）

　　公司名稱：

　　註冊編號：

　　負責人：

　　住址：

　　電話或傳真：

簽約日期：中華民國　　　　年　　月　　日

（如未記載，以首次交付金額之日為簽約日期）

簽約地點：

（如未記載，以甲方住（居）所地為簽約地點）

附錄二　國外旅遊定型化契約應記載及不得記載事項

國外團體旅遊定型化契約應記載及不得記載事項

中華民國105年9月13日交通部交路(一)字第10582003605號公告修正施行

壹、應記載事項

一、當事人

應記載旅客之姓名、電話、住（居）所及旅行業之公司名稱、註冊編號、負責人姓名、電話及營業所。

應記載旅客緊急聯絡人姓名、與旅客關係及聯絡電話。

二、契約審閱期間

應記載契約之審閱期間不得少於一日。

違反前項規定者，契約條款不構成契約內容。但旅客得主張契約條款仍構成契約內容。

三、廣告責任

應記載旅行業應確保廣告內容之真實，其對旅客所負之義務不得低於廣告之內容。

廣告、宣傳文件、行程表或說明會之說明內容均視為本契約內容之一部分。

四、簽約地點及日期

應記載簽約地點及日期。未記載簽約地點者，以旅客住（居）所地為簽約地點；未記載簽約日期者，以首次交付金額之日為簽約日期。

五、旅遊行程

應記載旅遊地區、城市或觀光地點及行程（包括啟程出發地點、回

程之終止地點、日期、交通工具、住宿旅館、餐飲、遊覽及其所附隨之服務說明）。

如有購物行程者，應載明其內容。

未記載前二項內容或前二項記載之內容與刊登廣告、宣傳文件、行程表或說明會之說明記載不符者，以最有利於旅客之內容為準。

六、旅遊費用

應記載旅遊費用總額及其包含之主要項目（代辦證件之行政規費、交通運輸費、餐飲費、住宿費、遊覽費用、接送費、領隊及其他旅行業為旅客安排服務人員之報酬、保險費）。

前項費用不包含下列費用：

(一)旅客之個人費用。

(二)建議旅客任意給與隨團領隊人員、當地導遊、司機之小費。

(三)旅遊契約中明列為自費行程之費用。

(四)其他由旅行業代辦代收之費用。

七、旅遊費用之付款方式

應記載旅客於簽約時應繳付之金額及繳款方式；餘款之金額、繳納時期及繳款方式。但當事人有特別約定者，從其約定。

八、旅客怠於給付旅遊費用之效力

因可歸責於旅客之事由，怠於給付旅遊費用者，旅行業得定相當期限催告旅客給付，旅客逾期不為給付者，旅行業得終止契約。旅客應賠償之費用，依第十三點規定辦理；旅行業如有其他損害，並得請求賠償。

九、旅客協力義務

旅遊需旅客之行為始能完成，而旅客不為其行為者，旅行業得定相當期限，催告旅客為之。旅客逾期不為其行為者，旅行業得終止契約，並得請求賠償因契約終止而生之損害。

旅遊開始後，旅行業依前項規定終止契約時，旅客得請求旅行業墊付費用將其送回原出發地。於到達後，由旅客附加利息償還旅行業。

十、集合及出發地

應記載旅客之集合、出發之時間及地點。旅客未準時到達約定地點集合致未能出發，亦未能中途加入旅遊者，視為任意解除契約。

十一、組團旅遊最低人數

本旅遊團須有＿＿＿人以上簽約參加始組成。如未達前定人數，旅行業應於預訂出發之＿＿＿日前（至少七日，如未記載時，視為七日）通知旅客解除契約；怠於通知致旅客受損害者，旅行業應賠償旅客損害。

前項組團人數如未記載者，視為無最低組團人數；其保證出團者，亦同。

旅行業依第一項規定解除契約後，得依下列方式之一，返還或移作依第二款成立之新旅遊契約之旅遊費用：

(一)退還旅客已交付之全部費用。但旅行業已代繳之行政規費得予扣除。

(二)徵得旅客同意，訂定另一旅遊契約，將依第一項解除契約應返還旅客之全部費用，移作該另訂之旅遊契約之費用全部或一部。如有超出之賸餘費用，應退還旅客。

十二、旅遊活動無法成行時旅行業之通知義務及賠償責任

因可歸責旅行業之事由，致旅遊活動無法成行者，旅行業於知悉無法成行時，應即通知旅客且說明其事由，並退還旅客已繳之旅遊費用。

前項情形，旅行業怠於通知者，應賠償旅客依旅遊費用之全部計算之違約金。

旅行業已為第一項通知者,則按通知到達旅客時,距出發日期時間之長短,依下列規定計算其應賠償旅客之違約金:

(一)通知於出發日前第四十一日以前到達者,賠償旅遊費用百分之五。

(二)通知於出發日前第三十一日至第四十日以內到達者,賠償旅遊費用百分之十。

(三)通知於出發日前第二十一日至第三十日以內到達者,賠償旅遊費用百分之二十。

(四)通知於出發日前第二日至第二十日以內到達者,賠償旅遊費用百分之三十。

(五)通知於出發日前一日到達者,賠償旅遊費用百分之五十。

(六)通知於出發當日以後到達者,賠償旅遊費用百分之一百。

旅客如能證明其所受損害超過前項之基準者,得就其實際損害請求賠償。

十三、出發前旅客任意解除契約及其責任

旅客於旅遊活動開始前解除契約者,應依旅行業提供之收據,繳交行政規費,並應賠償旅行業之損失,其賠償基準如下:

(一)旅遊開始前第四十一日以前解除契約者,賠償旅遊費用百分之五。

(二)旅遊開始前第三十一日至第四十日以內解除契約者,賠償旅遊費用百分之十。

(三)旅遊開始前第二十一日至第三十日以內解除契約者,賠償旅遊費用百分之二十。

(四)旅遊開始前第二日至第二十日以內解除契約者,賠償旅遊費用百分之三十。

(五)旅遊開始前一日解除契約者,賠償旅遊費用百分之五十。

(六)旅客於旅遊開始日或開始後解除契約或未通知不參加者，賠償旅遊費用百分之一百。

前項規定作為損害賠償計算基準之旅遊費用，應先扣除行政規費後計算之。

旅行業如能證明其所受損害超過第一項之基準者，得就其實際損害請求賠償。

十四、出發前有法定原因解除契約

因不可抗力或不可歸責於雙方當事人之事由，致本契約之全部或一部無法履行時，任何一方得解除契約，且不負損害賠償責任。

前項情形，旅行業應提出已代繳之行政規費或履行本契約已支付之必要費用之單據，經核實後予以扣除，並將餘款退還旅客。

任何一方知悉旅遊活動無法成行時，應即通知他方並說明其事由；其怠於通知致他方受有損害時，應負賠償責任。

為維護本契約旅遊團體之安全與利益，旅行業依第一項為解除契約後，應為有利於團體旅遊之必要措置。

十五、出發前客觀風險事由解除契約

出發前，本旅遊團所前往旅遊地區之一，有事實足認危害旅客生命、身體、健康、財產安全之虞者，準用前點之規定，得解除契約。但解除之一方，應另按旅遊費用百分之_____補償他方（不得超過百分之五）。

十六、領隊

旅行業應指派領有領隊執業證之領隊。

旅行業違反前項規定，應賠償旅客每人以每日新臺幣一千五百元乘以全部旅遊日數，再除以實際出團人數計算之三倍違約金。旅客受有損害者，並得請求旅行業賠償。

領隊應帶領旅客出國旅遊，並為旅客辦理出入國境手續、交通、食

宿、遊覽及其他完成旅遊所須之往返全程隨團服務。

十七、證照之保管及返還

旅行業代理旅客辦理出國簽證或旅遊手續時，應妥慎保管旅客之各項證照，及申請該證照而持有旅客之身分證等，如有遺失或毀損者，應行補辦；如致旅客受損害者，應賠償旅客之損害。

旅客於旅遊期間，應自行保管其自有旅遊證件。但基於辦理通關過境等手續之必要，或經旅行業同意者，得交由旅行業保管。

前二項旅遊證件，旅行業及其受僱人應以善良管理人之注意保管之；旅客得隨時取回，旅行業及其受僱人不得拒絕。

十八、旅客之變更權

旅客於旅遊開始＿＿日前，因故不能參加旅遊者，得變更由第三人參加旅遊。旅行業非有正當理由，不得拒絕。

前項情形，如因而增加費用，旅行業得請求該變更後之第三人給付；如減少費用，旅客不得請求返還。

十九、旅行業務之轉讓

旅行業於出發前如將本契約變更轉讓予其他旅行業者，應經旅客書面同意。旅客如不同意者，得解除契約，旅行業應即時將旅客已繳之全部旅遊費用退還；旅客受有損害者，並得請求賠償。

旅客於出發後始發覺或被告知本契約已轉讓其他旅行業，旅行業應賠償旅客全部旅遊費用百分之五之違約金；旅客受有損害者，並得請求賠償。

旅客於出發後始發覺或被告知本契約已轉讓其他旅行業，受讓之旅行業者或其履行輔助人，關於旅遊義務之違反，有故意或過失時，旅客亦得請求讓與之旅行業者負責。

二十、不可抗力或不可歸責於旅行業之旅遊內容變更

旅遊中因不可抗力或不可歸責於旅行業之事由，致無法依預定之旅

程、交通、食宿或遊覽項目等履行時，為維護旅遊團體之安全及利益，旅行業得變更旅程、遊覽項目或更換食宿、旅程；其因此所增加之費用，不得向旅客收取，所減少之費用，應退還旅客。

旅客不同意前項變更旅程時，得終止契約，並得請求旅行業墊付費用將其送回原出發地，於到達後附加利息償還之。

二十一、因可歸責於旅行業之事由致旅遊內容變更

因可歸責於旅行業之事由，致未達旅遊契約所定旅程、交通、食宿或遊覽項目等事宜時，旅客得請求旅行業賠償各該差額二倍之違約金。

旅行業者應提出前項差額計算之說明，如未提出差額計算之說明時，其違約金之計算至少為全部旅遊費用之百分之五。

旅客受有損害者，另得請求賠償。

二十二、因可歸責於旅行業之事由行程延誤時間之浪費

因可歸責於旅行業之事由，致行程未依約定進行者，旅客就其時間之浪費，得按日請求賠償。每日賠償金額，以全部旅遊費用除以全部旅遊日數計算。

前項行程延誤之時間浪費，在五小時以上未滿一日者，以一日計算。

旅客受有其他損害者，另得請求賠償。

二十三、棄置或留滯旅客

旅行業於旅遊途中，因故意棄置或留滯旅客時，除應負擔棄置或留滯期間旅客支出之食宿及其他必要費用，按實計算退還旅客未完成旅程之費用，及由出發地至第一旅遊地與最後旅遊地返回之交通費用外，並應至少賠償依全部旅遊費用除以全部旅遊日數乘以棄置或留滯日數後相同金額五倍之違約金。

旅行業於旅遊途中，因重大過失有前項棄置或留滯旅客情事時，旅

行業除應依前項規定負擔相關費用外，並應賠償依前項規定計算之三倍違約金。

旅行業於旅遊途中，因過失有第一項棄置或留滯旅客情事時，旅行業除應依前項規定負擔相關費用外，並應賠償依第一項規定計算之一倍違約金。

前三項情形之棄置或留滯旅客之時間，在五小時以上未滿一日者，以一日計算；旅行業並應儘速依預訂旅程安排旅遊活動，或安排旅客返國。

旅客受有損害者，另得請求賠償。

二十四、出發後無法完成旅遊契約所定旅遊行程之責任

旅行團出發後，因可歸責於旅行業之事由，致旅客因簽證、機票或其他問題無法完成其中之部分旅遊者，旅行業除依第二十一點規定辦理外，另應以自己之費用安排旅客至次一旅遊地，與其他團員會合；無法完成旅遊之情形，對全部團員均屬存在時，並應依相當之條件安排其他旅遊活動代之；如無次一旅遊地時，應安排旅客返國。等候安排行程期間，旅客所產生之食宿、交通或其他必要費用，應由旅行業負擔。

前項情形，旅行業怠於安排交通時，旅客得搭乘相當等級之交通工具至次一旅遊地或返國；其所支出之費用，應由旅行業負擔。

旅行業於前二項情形未安排交通或替代旅遊時，應退還旅客未旅遊地部分之費用，並賠償同額之懲罰性違約金。

因可歸責於旅行業之事由，致旅客遭恐怖分子留置、當地政府逮捕羈押或留置時，旅行業應賠償旅客以每日新臺幣二萬元乘以逮捕羈押或留置日數計算之懲罰性違約金，並應負責迅速接洽救助事宜，將旅客安排返國，其所需一切費用，由旅行業負擔。

二十五、出發後旅客任意終止契約

旅客於旅遊活動開始後，中途離隊退出旅遊活動時，不得要求旅行業退還旅遊費用。

前項情形，旅行業因旅客退出旅遊活動後，應可節省或無須支出之費用，應退還旅客。旅行業並應為旅客安排脫隊後返回出發地之住宿及交通，其費用由旅客負擔。

旅客於旅遊活動開始後，未能及時參加依本契約所排定之行程者，視為自願放棄其權利，不得向旅行業要求退費或任何補償。

二十六、旅客終止契約後之回程安排

旅客於旅遊活動開始後，怠於配合旅行業完成旅遊所需之行為致影響後續旅遊行程，而終止契約者，旅客得請求旅行業墊付費用將其送回原出發地，於到達後附加利息償還之，旅行業不得拒絕。

前項情形，旅行業因旅客退出旅遊活動後，應可節省或無須支出之費用，應退還旅客。

旅行業因第一項事由所受之損害，得向旅客請求賠償。

二十七、旅行業之協助處理義務

旅客在旅遊中發生身體或財產上之事故時，旅行業應盡善良管理人之注意為必要之協助及處理。

前項之事故，係因非可歸責於旅行業之事由所致者，其所生之費用，由旅客負擔。

二十八、旅行業應投保責任保險及履約保證保險

旅行業應依主管機關之規定投保責任保險及履約保證保險，並應載明保險公司名稱、投保金額及責任金額；如未載明，則依主管機關之規定。

旅行業如未依前項規定投保者，於發生旅遊事故或不能履約之情形，以主管機關規定最低投保金額計算其應理賠金額之三倍作為賠

償金額。

二十九、購物及瑕疵損害之處理方式

旅行業不得於旅遊途中，臨時安排旅客購物行程。但經旅客要求或同意者，不在此限。

旅行業安排特定場所購物，所購物品有貨價與品質不相當或瑕疵者，旅客得於受領所購物品後一個月內，請求旅行業協助其處理。

三十、消費爭議處理

旅行業應載明消費爭議處理機制、程序及相關聯絡資訊。

三十一、個人資料之保護

旅行業因履行本契約之需要，於代辦證件、安排交通工具、住宿、餐飲、遊覽及其所附隨服務之目的內，旅客同意旅行業得依法規規定蒐集、處理、傳輸及利用其個人資料。

前項旅客之個人資料旅行業負有保密義務，非經旅客書面同意或依法規規定，不得將其個人資料提供予第三人。

第一項旅客個人資料蒐集之特定目的消失或旅遊終了時，旅行業應主動或依旅客之請求，刪除、停止處理或利用旅客個人資料。但因執行職務或業務所必須或經旅客書面同意者，不在此限。

旅行業發現第一項旅客個人資料遭竊取、竄改、毀損、滅失或洩漏時，應即向主管機關通報，並立即查明發生原因及責任歸屬，且依實際狀況採取必要措施。

前項情形，旅行業應以書面、簡訊或其他適當方式通知旅客，使其可得知悉各該事實及旅行業已採取之處理措施、客服電話窗口等資訊。

三十二、當事人簽訂之旅遊契約條款如較本應記載事項規定更有利於旅客者，從其約定。

三十三、約定合意管轄法院

因旅遊契約涉訟時，雙方如有合意管轄法院之約定，仍不得排除消費者保護法第四十七條或民事訴訟法第四百三十六條之九規定小額訴訟管轄法院之適用。

貳、不得記載事項

一、旅遊之行程、住宿、交通、價格、餐飲等服務內容不得記載「僅供參考」或使用其他不確定用語之文字。

二、旅行業對旅客所負義務排除原刊登之廣告內容。

三、排除旅客之任意解除、終止契約之權利。

四、逾越主管機關規定、核定或備查之旅客最高賠償基準。

五、旅客對旅行業片面變更契約內容不得異議。

六、旅行業除收取約定之旅遊費用外，以其他方式變相或額外加價。

七、旅行業委由旅客代為攜帶物品返國之約定。

八、免除或減輕依消費者保護法、旅行業管理規則、旅遊契約所載或其他相關法規規定應履行之義務。

九、其他違反誠信原則、平等互惠原則等不利旅客之約定。

十、排除對旅行業履行輔助人所生責任之約定。

附錄三　國內（團體）旅遊定型化契約範本

國內（團體）旅遊定型化契約範本

中華民國105年12月12日觀業字第1050922838號函修正

立契約書人

（本契約審閱期間至少一日，＿＿＿年＿＿＿月＿＿＿日由甲方攜回審閱）

旅客（以下稱甲方）

　姓名：

　電話：

　住居所：

緊急聯絡人

　姓名：

　與旅客關係：

　電話：

旅行業（以下稱乙方）

　公司名稱：

　註冊編號：

　負責人姓名：

　電話：

　營業所：

甲乙雙方同意就本旅遊事項，依下列約定辦理。

第一條（國內旅遊之意義）

本契約所謂國內旅遊，指在臺灣、澎湖、金門、馬祖及其他自由地區之我國疆域範圍內之旅遊。

第二條（適用之範圍）

甲乙雙方關於本旅遊之權利義務，依本契約條款之約定定之；本契約中未約定者，適用中華民國有關法令之規定。

第三條（旅遊團名稱、旅遊行程及廣告責任）

本旅遊團名稱為＿＿＿＿＿＿＿＿＿＿＿＿＿＿＿

一、旅遊地區（國家、城市或觀光地點）：＿＿＿＿＿

二、行程（啟程出發地點、回程之終止地點、日期、交通工具、住宿旅館、餐飲、遊覽、安排購物行程及其所附隨之服務說明）：＿＿＿＿＿

與本契約有關之附件、廣告、宣傳文件、行程表或說明會之說明內容均視為本契約內容之一部分。乙方應確保廣告內容之真實，對甲方所負之義務不得低於廣告之內容。

第一項記載得以所刊登之廣告、宣傳文件、行程表或說明會之說明內容代之。

未記載第一項內容或記載之內容與刊登廣告、宣傳文件、行程表或說明會之說明記載不符者，以最有利於旅客之內容為準。

第四條（集合及出發時地）

甲方應於民國＿＿＿年＿＿＿月＿＿＿日＿＿＿時＿＿＿分於＿＿＿＿＿＿準時集合出發。甲方未準時到約定地點集合致未能出發，亦未能中途加入旅遊者，視為甲方任意解除契約，乙方得依第十二條之約定，行使損害賠償請求權。

第五條（旅遊費用及其付款方式）

旅遊費用：＿＿＿＿＿＿＿＿＿＿。

除雙方有特別約定者外，甲方應依下列約定繳付：

一、簽訂本契約時，甲方應以＿＿＿＿＿（現金、信用卡、轉帳、支票等方式）繳付新臺幣＿＿＿＿＿元。

二、其餘款項以＿＿＿＿＿（現金、信用卡、轉帳、支票等方式）於出發前三日或說明會時繳清。

前項之特別約定，除經雙方同意並記載於本契約第三十二條，雙方不得以任何名義要求增減旅遊費用。

第六條（旅客怠於給付旅遊費用之效力）

因可歸責於甲方之事由，怠於給付旅遊費用者，乙方得定相當期限催告甲方給付，甲方逾期不為給付者，乙方得終止契約。甲方應賠償之費用，依第十二條約定辦理；乙方如有其他損害，並得請求賠償。

第七條（旅客協力義務）

旅遊需甲方之行為始能完成，而甲方不為其行為者，乙方得定相當期限，催告甲方為之。甲方逾期不為其行為者，乙方得終止契約，並得請求賠償因契約終止而生之損害。

旅遊開始後，乙方依前項規定終止契約時，甲方得請求乙方墊付費用將其送回原出發地。於到達後，由甲方附加年利率＿＿＿％利息償還乙方。

第八條（旅遊費用所涵蓋之項目）

甲方依第五條約定繳納之旅遊費用，除雙方依第三十二條另有約定外，應包括下列項目：

一、代辦證件之行政規費：乙方代理甲方辦理所須證件之規費。

二、交通運輸費：旅程所需各種交通運輸之費用。

三、餐飲費：旅程中所列應由乙方安排之餐飲費用。

四、住宿費：旅程中所需之住宿旅館之費用，如甲方需要單人房，

經乙方同意安排者，甲方應補繳所需差額。

五、遊覽費用：旅程中所列之一切遊覽費用及入場門票費等。

六、接送費：旅遊期間機場、港口、車站等與旅館間之一切接送費用。

七、行李費：團體行李往返機場、港口、車站等與旅館間之一切接送費用及團體行李接送人員之小費，行李數量之重量依航空公司規定辦理。

八、稅捐：機場服務稅捐及團體餐宿稅捐等。

九、服務費：隨團服務人員之報酬及其他乙方為甲方安排服務人員之報酬。

十、保險費：責任保險及履約保證保險。

前項第二款交通運輸費及第五款遊覽費用，其費用於契約簽訂後經政府機關或經營管理業者公布調高或調低時，應由甲方補足，或由乙方退還。

第一項第二款至第五款之年長者門票減免、兒童住宿不佔床及各項優惠等，詳如附件（報價單）。如契約相關文件均未記載者，甲方得請求如實退還差額。

第九條（旅遊費用所未涵蓋項目）

除雙方依第三十二條另有約定外，第五條之旅遊費用，不包括下列項目：

一、非本旅遊契約所列行程之一切費用。

二、方個人費用：如自費行程費用、行李超重費、飲料及酒類、洗衣、電話、網際網路使用費、私人交通費、行程外陪同購物之報酬、自由活動費、個人傷病醫療費、宜自行給與提供個人服務者（如旅館客房服務人員）之小費或尋回遺失物費用及報酬。

三、未列入旅程之機票及其他有關費用。

四、建議給予司機或隨團服務人員之小費。

五、保險費：甲方自行投保旅行平安險之費用。

六、其他由乙方代辦代收之費用。

前項第二款、第四款建議給予之小費，乙方應於出發前，說明各觀光地區小費收取狀況及約略金額。

第十條（組團旅遊最低人數）

本旅遊團須有_____人以上簽約參加始組成。如未達前定人數，乙方應於預訂出發之_____日前（至少七日，如未記載時，視為七日）通知甲方解除契約，怠於通知致甲方受損害者，乙方應賠償甲方損害。

前項組團人數如未記載者，視為無最低組團人數；其保證出團者，亦同。

乙方依第一項規定解除契約後，得依下列方式之一，返還或移作依第二款成立之新旅遊契約之旅遊費用：

一、退還甲方已交付之全部費用。但乙方已代繳之行政規費得予扣除。

二、徵得甲方同意，訂定另一旅遊契約，將依第一項解除契約應返還甲方之全部費用，移作該另訂之旅遊契約之費用全部或一部。如有超出之賸餘費用，應退還甲方。

第十一條（因可歸責於旅行業之事由致無法成行）

因可歸責於乙方之事由，致旅遊活動無法成行者，乙方於知悉旅遊活動無法成行時，應即通知甲方且說明其事由，並退還甲方已繳之旅遊費用。前項情形，乙方怠於通知者，應賠償甲方依旅遊費用之全部計算之違約金。

乙方已為第一項通知者，則按通知到達甲方時，距出發日期時間之

長短，依下列規定計算其應賠償甲方之違約金：

一、通知於出發日前第四十一日以前到達者，賠償旅遊費用百分之五。

二、通知於出發日前第三十一日至第四十日以內到達者，賠償旅遊費用百分之十。

三、通知於出發日前第二十一日至第三十日以內到達者，賠償旅遊費用百分之二十。

四、通知於出發日前第二日至第二十日以內到達者，賠償旅遊費用百分之三十。

五、通知於出發日前一日到達者，賠償旅遊費用百分之五十。

六、通知於出發當日以後到達者，賠償旅遊費用百分之一百。

甲方如能證明其所損害超過前項各款基準者，得就其實際損害請求賠償。

第十二條（出發前旅客任意解除契約及其責任）

甲方於旅遊活動開始前得解除契約。但應於乙方提供收據後，繳交行政規費，並依列基準賠償：

一、旅遊開始前第四十一日以前解除契約者，賠償旅遊費用百分之五。

二、旅遊開始前第三十一日至第四十日以內解除契約者，賠償旅遊費用百分之十。

三、旅遊開始前第二十一日至第三十日以內解除契約者，賠償旅遊費用百分之二十。

四、旅遊開始前第二日至第二十日以內解除契約者，賠償旅遊費用百分之三十。

五、旅遊開始前一日解除契約者，賠償旅遊費用百分之五十。

六、旅遊開始日或開始後解除契約或未通知不參加者，賠償旅遊費

用百分之一百。

前項規定作為損害賠償計算基準之旅遊費用，應先扣除行政規費後計算之。

乙方如能證明其所受損害超過第一項之基準者，得就其實際損害請求賠償。

第十三條（出發前有法定原因解除契約）

因不可抗力或不可歸責於雙方當事人之事由，致本契約之全部或一部無法履行時，任何一方得解除契約，且不負損害賠償責任。

前項情形，乙方應提出已代繳之行政規費或履行本契約已支付之全部必要費用之單據，經核實後予以扣除，並將餘款退還甲方。

任何一方知悉旅遊活動無法成行時，應即通知他方並說明其事由；其怠於通知致他方受有損害時，應負賠償責任。

為維護本契約旅遊團體之安全與利益，乙方依第一項為解除契約後，應為有利於旅遊團體之必要措置。

第十四條（出發前有客觀風險事由解除契約）

出發前，本旅遊團所前往旅遊地區之一，有事實足認危害旅客生命、身體、健康、財產安全之虞者，準用前條之規定，得解除契約。但解除之一方，應按旅遊費用百分之＿＿＿＿補償他方（不得超過百分之五）。

第十五條（證照之保管及返還）

乙方代理甲方處理旅遊所需之手續，應妥慎保管甲方之各項證件；如有遺失或毀損，應即主動補辦。如致甲方受損害時，應賠償甲方之損害。

前項證件，乙方及其受僱人應以善良管理人之注意保管之；甲方得隨時取回，乙方及其受僱人不得拒絕。

第十六條（旅客之變更權）

甲方於旅遊開始＿＿＿日前，因故不能參加旅遊者，得變更由第三人參加旅遊。乙方非有正當理由者，不得拒絕。

前項情形，如因而增加費用，乙方得請求該變更後之第三人給付；如減少費用，甲方不得請求返還。甲方並應於接到乙方通知後＿＿＿日內協同該第三人到乙方營業處所辦理契約承擔手續。

承受本契約之第三人，與甲乙雙方辦理承擔手續完畢起，承繼甲方基於本契約一切權利義務。

第十七條（旅行業務之轉讓）

乙方於出發前如將本契約變更轉讓予其他旅行業者，應經甲方書面同意。甲方如不同意者，得解除契約，乙方應即時將甲方已繳之全部旅遊費用退還；甲方受有損害者，並得請求賠償。

甲方於出發後始發覺或被告知本契約已轉讓其他旅行業，乙方應賠償甲方全部旅遊費用百分之五之違約金；甲方受有損害者，並得請求賠償。受讓之旅行業或其履行輔助人，關於旅遊義務之履行，有故意或過失時，甲方亦得請求讓與之旅行業者負責。

第十八條（旅程內容之實現及例外）

旅程中之食宿、交通、旅程、觀光點及遊覽項目等，應依本契約所訂等級與內容辦理，甲方不得要求變更，但乙方同意甲方之要求而變更者，不在此限，惟其所增加之費用應由甲方負擔。除非有本契約第十三條或第二十一條之情事，乙方不得以任何名義或理由變更旅遊內容。

因可歸責於乙方之事由，致未達本契約所定旅程、交通、食宿或遊覽項目等事宜時，甲方得請求乙方賠償各該差額二倍之違約金。

乙方應提出前項差額計算之說明，如未提出差額計算之說明時，其違約金之計算至少為全部旅遊費用之百分之五。

甲方受有損害者，另得請求損害賠償。

第十九條（因可歸責於旅行業之事由致行程延誤）

因可歸責於乙方之事由，致延誤行程時，乙方應即徵得甲方之書面同意，繼續安排未完成之旅遊活動或安排甲方返回。

乙方怠於安排時，甲方得搭乘相當等級之交通工具自行返回出發地，其所支付之費用，應由乙方負擔。

第一項延誤行程期間，甲方所支出之食宿或其他必要費用，應由乙方負擔。甲方並得請求依全部旅費除以全部旅遊日數乘以延誤行程日數計算之違約金。延誤行程時數在五小時以上未滿一日者，以一日計算。

依第一項約定，安排甲方返回時，另應按實計算賠償甲方未完成旅程之費用及由出發地點到第一旅遊地與最後旅遊地返回之交通費用。甲方受有損害者，並得請求賠償。

第二十條（旅行業棄置或留滯旅客）

乙方於旅遊途中，因故意棄置或留滯甲方時，除應負擔棄置或留滯期間甲方支出之食宿及其他必要費用，按實計算退還甲方未完成旅程之費用，及由出發地至第一旅遊地與最後旅遊地返回之交通費用外，並應至少賠償依全部旅遊費用除以全部旅遊日數乘以棄置或留滯日數後相同金額五倍之違約金。

乙方於旅遊途中，因重大過失有前項棄置或留滯甲方情事時，乙方除應依前項規定負擔相關費用外，並應至少賠償依前項規定計算之三倍違約金。

乙方於旅遊途中，因過失有第一項棄置或留滯甲方情事時，乙方除應依前項規定負擔相關費用外，並應賠償依第一項規定計算之一倍違約金。

前三項情形之棄置或留滯甲方之時間，在五小時以上未滿一日者，

以一日計算；乙方並應儘速依預訂旅程安排旅遊活動，或安排甲方返回。

甲方受有損害者，另得請求賠償。

第二十一條（旅遊途中因非可歸責於旅行業之事由致旅遊內容變更）

旅遊中因不可抗力或不可歸責於乙方之事由，致無法依預定之旅程、交通、食宿或遊覽項目等履行時，為維護旅遊團體之安全及利益，乙方得變更旅程、遊覽項目或更換食宿、旅程；其因此所增加之費用，不得向甲方收取，所減少之費用，應退還甲方。

甲方不同意前項變更旅程時，得終止契約，並得請求乙方墊付費用將其送回原出發地，於到達後附加年利率_____%利息償還乙方。

第二十二條（責任歸屬與協辦）

旅遊期間，因不可歸責於乙方之事由，致甲方搭乘飛機、輪船、火車、捷運、纜車等大眾運輸工具所受之損害者，應由各該提供服務之業者直接對甲方負責。但乙方應盡善良管理人之注意，協助甲方處理。

第二十三條（出發後旅客任意終止契約）

甲方於旅遊活動開始後，中途離隊退出旅遊活動時，不得要求乙方退還旅遊費用。但乙方因甲方退出旅遊活動後，應可節省或無須支付之費用，應退還甲方。

前項情形，乙方並應為甲方安排脫隊後返回出發地之住宿及交通，其費用由甲方負擔。

甲方於旅遊活動開始後，未能及時參加依本契約所排定之行程者，視為自願放棄其權利，不得向乙方要求退費或任何補償。

第二十四條（旅客終止契約後之回程安排）

甲方於旅遊活動開始後，怠於配合乙方完成旅遊所需之行為致影響後續旅遊行程，而終止契約者，甲方得請求乙方墊付費用將其送回

原出發地，於到達後附加利息償還之，乙方不得拒絕。

前項情形，乙方因甲方退出旅遊活動後，應可節省或無須支出之費用，應退還甲方。

乙方因第一項事由所受之損害，得向甲方請求賠償。

第二十五條（旅行業之協助處理義務）

甲方在旅遊中發生身體或財產上之事故時，乙方應盡善良管理人之注意為必要之協助及處理。

前項之事故，係因非可歸責於乙方之事由所致者，其所生之費用，由甲方負擔。

第二十六條（旅行業應投保責任保險及履約保證保險）

乙方應依主管機關之規定投保責任保險及履約保證保險。責任保險投保金額：

一、□依法令規定。

二、□高於法令規定，金額為：

　　(一)每一旅客意外死亡新臺幣＿＿＿＿＿＿元。

　　(二)每一旅客因意外事故所致體傷之醫療費用新臺幣＿＿＿＿＿＿元。

　　(三)國內旅遊善後處理費用新臺幣＿＿＿＿＿＿元。

　　(四)每一旅客證件遺失之損害賠償費用新臺幣＿＿＿＿＿＿元。

乙方如未依前項規定投保者，於發生旅遊事故或不能履約之情形，乙方應以主管機關規定最低投保金額計算其應理賠金額之三倍作為賠償金額。

乙方應於出團前，告知甲方有關投保旅行業責任保險之保險公司名稱及其連絡方式，以備甲方查詢。

第二十七條（購物及瑕疵損害之處理方式）

乙方不得於旅遊途中，臨時安排甲方購物行程。但經甲方要求或同

意者,不在此限。

乙方安排特定場所購物,所購物品有貨價與品質不相當或瑕疵者,甲方得於受領所購物品後一個月內,請求乙方協助其處理。

第二十八條(誠信原則)

甲乙雙方應以誠信原則履行本契約。乙方依旅行業管理規則之規定,委託他旅行業代為招攬時,不得以未直接收甲方繳納費用,或以非直接招攬甲方參加本旅遊,或以本契約實際上非由乙方參與簽訂為抗辯。

第二十九條(消費爭議處理)

本契約履約過程中發生爭議時,乙方應即主動與甲方協商解決之。

乙方消費爭議處理申訴(客服)專線或電子信箱:

_____。

乙方對甲方之消費爭議申訴,應於三個營業日內專人聯繫處理,並依據消費者保護法之規定,自申訴之日起十五日內妥適處理之。

雙方經協商後仍無法解決爭議時,甲方得向交通部觀光局、直轄市或各縣(市)消費者保護官、直轄市或各縣(市)消費者爭議調解委員會、中華民國旅行業品質保障協會或鄉(鎮、市、區)公所調解委員會提出調解(處)申請,乙方除有正當理由外,不得拒絕出席調解(處)會。

第三十條(個人資料之保護)

乙方因履行本契約之需要,於代辦證件、安排交通工具、住宿、餐飲、遊覽及其所附隨服務之目的內,甲方同意乙方得依法規規定蒐集、處理、傳輸及利用其個人資料。

甲方:

□不同意(甲方如不同意,乙方將無法提供本契約之旅遊服務)。

簽名:



□同意。

簽名：

（二者擇一勾選；未勾選者，視為不同意）

前項甲方之個人資料乙方負有保密義務，非經甲方書面同意或依法規規定，不得將其個人資料提供予第三人。

第一項旅客個人資料蒐集之特定目的消失或旅遊終了時，乙方應主動或依甲方之請求，刪除、停止處理或利用甲方個人資料。但因執行職務或業務所必須或經甲方書面同意，不在此限。

乙方發現第一項甲方個人資料遭竊取、竄改、毀損、滅失或洩漏時，應即向主管機關通報，並立即查明發生原因及責任歸屬，且依實際狀況採取必要措施。

前項情形，乙方應以書面、簡訊或其他適當方式通知甲方，使其可得知悉各該事實及乙方已採取之處理措施、客服電話窗口等資訊。

第三十一條（合意管轄法院之約定）

甲、乙雙方就本契約有關之爭議，以中華民國之法律為準據法。

因本契約發生訴訟時，甲乙雙方同意以＿＿＿＿＿＿地方法院為第一審管轄法院，但不得排除消費者保護法第四十七條或民事訴訟法第四百三十六條之九規定之小額訴訟管轄法院之適用。

第三十二條（其他協議事項）

甲乙雙方同意遵守下列各項：

一、甲方□同意□不同意乙方將其姓名提供給其他同團旅客。

二、

三、

前項協議事項，如有變更本契約其他條款之規定，除經交通部觀光局核准外，其約定無效，但有利於甲方者，不在此限。

訂約人

甲方：

　住（居）所地址：

　身分證字號（統一編號）：

　電話或傳真：

乙方（公司名稱）：

　註冊編號：

　負責人：

　住址：

　電話或傳真：

乙方委託之旅行業副署：（本契約如係綜合或甲種旅行業自行組團而與旅客簽約者，下列各項免填）

　公司名稱：

　註冊編號：

　負責人：

　住址：

　電話或傳真：

簽約日期：中華民國　　　　年　　月　　日

（如未記載，以首次交付金額之日為簽約日期）

簽約地點：

（如未記載，以甲方住（居）所地為簽約地點）

附錄四　世界各國時區列表

帶有*的地區使用夏令節約時間：在夏天加一個小時，注意南半球地區的夏季時間跟北半球相反。

時區	國家、地區
UTC-12（IDL-國際換日線）	• 貝克島（美國） • 豪蘭島（美國）
UTC-11（MIT-中途島標準時間）	• 中途島 • 紐埃島 • 美屬薩摩亞
UTC-10（HST-夏威夷-阿留申標準時間）	• 阿拉斯加州阿留申群島*（美國） • 夏威夷州（美國） • 強斯頓島（美國） • 托克勞（紐西蘭） • 庫克群島（紐西蘭） • 社會群島（法屬玻里尼西亞） • 土阿莫土群島（法屬玻里尼西亞）
UTC-9:30（MSIT-馬克薩斯群島標準時間）	• 馬克薩斯群島（法屬玻里尼西亞）
UTC-9（AKST-阿拉斯加標準時間）	• 美國（阿拉斯加州*） • 甘比爾群島（法屬玻里尼西亞）
UTC-8（PST-太平洋標準時間）	• 加拿大（育空地區*、卑詩省*） • 美國（加利福尼亞州*、愛達荷州*、內華達州*、奧勒岡州*、華盛頓州*） • 墨西哥（下加利福尼亞州*） • 皮特肯群島（英國）
UTC-7（MST-北美山區標準時間）	• 加拿大（艾伯塔省*、西北地方、努納福特地區*） • 美國〔亞利桑那州*、科羅拉多州*、愛達荷州（南方）*、蒙大拿州*、內布拉斯加州（西部）*、新墨西哥州*、北達科他州（西部）*、南達科他州*、猶他州*、懷俄明州*〕 • 墨西哥（南下加利福尼亞州*、奇瓦瓦州*、納亞里特州*、錫那羅亞州*、索諾拉州）

時區	國家、地區
UTC-6（CST-北美中部標準時間）	• 加拿大（曼尼托巴省*、努納福特地區中部*、安大略省西部*、薩克其萬省） • 美國〔阿拉巴馬州*、阿肯色州*、伊利諾州*、愛荷華州*、堪薩斯州*、肯塔基州（西部）*、路易斯安那州*、明尼蘇達州*、密西西比州*、密蘇里州*、內布拉斯加州（東部）*、北達科他州*、俄克拉何馬州*、南達科他州（東部）*、田納西州（中西部）*、德克薩斯州*、威斯康辛州*〕 • 墨西哥 • 貝里斯 • 瓜地馬拉 • 宏都拉斯 • 尼加拉瓜 • 薩爾瓦多 • 哥斯大黎加 • 加拉巴哥群島（厄瓜多） • 復活節島（智利）
UTC-5（EST-北美東部標準時間）	• 加拿大（努納福特地區東部*、安大略省*、魁北克省*） • 美國〔康乃狄克州*、德拉瓦州*、華盛頓特區*、弗羅里達州*、喬治亞州*、印第安納州*、肯塔基州（東部）*、緬因州*、馬里蘭州*、麻薩諸塞州*、密西根州*、新罕布夏州*、紐澤西州*、紐約州*、北卡羅來納州*、俄亥俄州*、賓夕法尼亞州*、羅德島州*、南卡羅來納州*、田納西州（東部）*、佛蒙特州*、維吉尼亞州*、西維吉尼亞州*〕 • 巴哈馬 • 古巴 • 土克凱可群島（英國） • 海地 • 開曼群島（英國） • 牙買加 • 哥倫比亞 • 巴拿馬 • 厄瓜多 • 秘魯

時區	國家、地區
UTC-4（AST-大西洋標準時間）	• 格陵蘭（丹麥） • 加拿大（紐芬蘭省*、新不倫瑞克省*、新斯科細亞省*、愛德華王子島省*、魁北克省） • 百慕達（英國） • 多明尼加 • 波多黎各（美國） • 美屬處女群島 • 英屬處女群島 • 安圭拉（英國） • 聖克里斯多福及尼維斯 • 安地卡及巴布達 • 蒙哲臘（英國） • 法國（瓜德羅普、馬提尼克、法屬聖馬丁、聖巴泰勒米） • 多米尼克 • 聖文森及格瑞那丁 • 巴貝多 • 格瑞那達 • 荷蘭王國（阿魯巴、古拉索、荷屬聖馬丁、加勒比荷蘭） • 千里達及托巴哥 • 蓋亞那 • 巴西〔亞馬孫州、阿克里州、馬托格羅梭州*、南馬托格羅梭州*、帕拉州（西部）、朗多尼亞州、羅賴馬州〕 • 玻利維亞 • 智利 • 巴拉圭 • 福克蘭群島（英國） • 委內瑞拉
UTC-3:30（NST-紐芬蘭島標準時間）	• 加拿大（紐芬蘭省*）
UTC-3（SAT-南美標準時間）	• 阿根廷 • 巴哈馬* • 巴西（阿拉戈斯州、阿馬帕州、巴伊亞州*、塞阿拉州、聯邦區*、聖埃斯皮里圖州*、戈亞斯州*、馬拉尼

時區	國家、地區
UTC-3（SAT-南美標準時間）	昂州、米納斯吉拉斯州*、帕拉州東部、帕拉伊巴州、巴拉那州*、伯南布哥州、皮奧伊州、里約熱內盧州*、北大河州、南大河州*、聖卡塔琳娜州*、聖保羅州*、塞爾希培州、托坎廷斯州*） • 法國（法屬蓋亞那*、聖皮埃爾和密克隆群島*） • 格陵蘭 • 蘇利南 • 烏拉圭
UTC-2（BRT-巴西時間）	• 巴西（費爾南多-迪諾羅尼亞群島）
UTC-1（CVT-維德角標準時間）	• 維德角 • 葡萄牙（亞速群島*）
UTC（WET-歐洲西部時區，GMT-格林威治標準時間）	• 布吉納法索 • 象牙海岸 • 法羅群島* • 甘比亞 • 加納 • 幾內亞 • 幾內亞比索 • 冰島 • 愛爾蘭* • 賴比瑞亞 • 馬利 • 茅利塔尼亞 • 摩洛哥 • 葡萄牙* • 聖赫勒拿、阿森松與特里斯坦達庫尼亞（英屬） • 塞內加爾 • 獅子山 • 西班牙（加那利群島）* • 多哥 • 英國* • 曼島（英屬） • 澤西（英屬） • 耿西（英屬）

時區	國家、地區
UTC+1（CET-歐洲中部時區）	• 阿爾巴尼亞*
	• 安道爾*
	• 安哥拉
	• 奧地利*
	• 比利時*
	• 貝南
	• 波士尼亞赫塞哥維納*
	• 喀麥隆
	• 中非共和國
	• 查德
	• 剛果共和國
	• 剛果民主共和國（金夏沙、Bandungu、Bas-Zaire、Equateur）
	• 克羅埃西亞*
	• 捷克*
	• 丹麥（本土）*
	• 赤道幾內亞
	• 法國（本土）*
	• 加彭
	• 德國*
	• 直布羅陀*（英屬）
	• 匈牙利*
	• 義大利*
	• 列支敦斯登*
	• 盧森堡*
	• 馬其頓*
	• 摩納哥*
	• 蒙特內哥羅*
	• 納米比亞*
	• 荷蘭（歐洲荷蘭）*
	• 尼日
	• 奈及利亞
	• 挪威*（包括斯瓦爾巴群島和揚馬延島*）
	• 波蘭*
	• 聖馬利諾*
	• 塞爾維亞*

時區	國家、地區
UTC+1（CET-歐洲中部時區）	• 斯洛伐克* • 斯洛維尼亞* • 西班牙（本土、休達和梅利利亞）* • 瑞典* • 瑞士* • 梵蒂岡* • 聖多美普林西比
UTC+2（EET-歐洲東部時區）	• 白俄羅斯* • 波札那 • 保加利亞* • 蒲隆地 • 剛果民主共和國（Kasai Occidental、Kasai Oriental、Haut-Zaire、Shaba） • 賽普勒斯* • 埃及* • 愛沙尼亞 • 芬蘭* • 希臘* • 以色列* • 約旦 • 拉脫維亞* • 黎巴嫩* • 賴索托 • 利比亞 • 立陶宛 • 馬拉威 • 摩爾多瓦* • 莫三比克 • 巴勒斯坦* • 羅馬尼亞* • 俄羅斯：加里寧格勒時間 • 盧安達 • 蘇丹 • 南非 • 史瓦帝尼 • 敘利亞*

時區	國家、地區
UTC+2（EET-歐洲東部時區）	• 土耳其* • 烏克蘭* • 尚比亞 • 辛巴威
UTC+3（MSK-莫斯科時區）	• 巴林 • 葛摩 • 吉布地 • 厄利垂亞 • 衣索比亞 • 伊拉克* • 肯亞 • 科威特 • 馬達加斯加 • 法國（馬約特） • 卡達 • 俄羅斯：莫斯科時間 • 沙烏地阿拉伯 • 索馬利亞 • 坦尚尼亞 • 烏干達 • 葉門 • 南蘇丹
UTC+3:30（IRT-伊朗標準時間）	• 伊朗*
UTC+4（META-中東時區A）	• 喬治亞* • 哈薩克*（西部） • 模里西斯 • 法國（留尼旺島） • 阿曼 • 俄羅斯：薩馬拉時間 • 塞席爾 • 阿拉伯聯合大公國
UTC+4:30（AFT-阿富汗標準時間）	• 阿富汗

時區	國家、地區
UTC+5（METB-中東時區B）	• 亞美尼亞 • 亞塞拜然* • 哈薩克*（中部） • 吉爾吉斯* • 馬爾地夫 • 巴基斯坦 • 俄羅斯：葉卡捷琳堡時間 • 塔吉克 • 土庫曼 • 烏茲別克
UTC+5:30（IDT-印度標準時間）	• 印度 • 斯里蘭卡
UTC+5:45（NPT-尼泊爾標準時間）	• 尼泊爾
UTC+6（BHT-孟加拉標準時間）	• 孟加拉國 • 不丹 • 哈薩克*（東部） • 俄羅斯：鄂木斯克時間 • 中國：新疆時間
UTC+6:30（MRT-緬甸標準時間）	• 科科斯（基林）群島（澳屬） • 緬甸
UTC+7（IST-中南半島標準時間）	• 柬埔寨 • 澳洲（聖誕島） • 印尼（西部） • 寮國 • 俄羅斯：克拉斯諾亞爾斯克時間 • 泰國 • 越南 • 蒙古國（西部）
UTC+8（EAT-東亞標準時間/BJT-中國標準時間）	• 中國：北京時間（CST/BJT） 注意整個中國使用相同的時區，這就使得這個時區特別的大。在中國最西部的地區，太陽最高的時候是下午3點，在最東部是上午11點。單純從地理規劃來看，整個中國橫跨了從東五區（UTC+5）到東九區（UTC+9）共計五個時區。

時區	國家、地區
UTC+8（EAT-東亞標準時間/BJT-中國標準時間）	• 香港：香港時間（HKT） • 澳門：澳門標準時間（MOT） • 俄羅斯：伊爾庫茨克時間 • 蒙古國 　西部部分地區時區不同。 • 新加坡：新加坡標準時間 • 馬來西亞：馬來西亞標準時間 • 汶萊 • 印尼（中部） • 菲律賓 • 台灣：國家標準時間（NST） • 澳洲-西澳：AWST-澳洲西部標準時間
UTC+9（FET-遠東標準時間）	• 朝鮮：平壤時間 • 韓國：韓國標準時 • 日本：日本標準時間 • 印尼（東部） • 東帝汶 • 帛琉 • 俄羅斯：雅庫茨克時間
UTC+9:30（ACST-澳洲中部標準時間）	• 澳洲（新南威爾斯省的布羅肯希爾*、北領地、南澳洲*三地採用）
UTC+10（AEST-澳洲東部標準時間）	• 巴布亞紐幾內亞 • 北馬利安納群島、關島（美屬） • 庫克群島* • 俄羅斯：海參崴時間 • 密克羅尼西亞聯邦（雅浦島和楚克州） • 澳洲（昆士蘭省、澳大利亞首都特區*、布羅肯希爾以外的新南威爾斯省*、維多利亞州*、塔斯馬尼亞州*）
UTC+10:30（FAST-澳洲遠東標準時間）	• 澳洲（豪勳爵群島*）
UTC+11（VTT-萬那杜標準時間）	• 萬那杜 • 索羅門群島 • 俄羅斯：中科雷姆斯克時間 • 密克羅尼西亞聯邦（Kosrae and Pohnpei） • 新喀里多尼亞

時區	國家、地區
UTC+11:30（NFT-諾福克島標準時間）	• 諾福克島（澳屬）
UTC+12（PSTB-太平洋標準時間B）	• 斐濟* • 吉里巴斯（吉爾伯特群島） • 馬紹爾群島 • 諾魯 • 紐西蘭* • 俄羅斯：堪察加時間 • 吐瓦魯 • 威克島（美屬） • 瓦利斯和富圖納群島（法屬）
UTC+12:45（CIT-查塔姆群島標準時間）	• 紐西蘭（查塔姆群島*）
UTC+13（PSTC-太平洋標準時間C）	• 吉里巴斯（鳳凰群島） • 東加 • 薩摩亞群島
UTC+14（PSTD-太平洋標準時間D）	• 吉里巴斯（萊恩群島）

資料來源：維基百科。

附錄五　金質獎旅遊行程

透過交通部觀光局指導，中華民國旅行業品質保障協會，為鼓勵推廣優質旅遊行程，提升旅遊品質，每一年分不同旅遊地區，辦理「金質旅遊行程」選拔活動，本金質旅遊行程選拔的標準，秉持「價格合理、行程透明、服務滿意」的原則，藉由選拔及推薦優質旅遊行程，讓旅遊消費者買得安心、玩得開心，也讓旅行業者賣得放心、做得順心，更為旅遊市場建立帶頭示範作用，協助業者全面提升旅遊品質，達到旅遊消費者及旅行業者互信雙贏。

品質保障協會制定參選行程統一規範（獲獎後需持續遵守）如下：

1. 行程售價、行程內容必須明確記載，不可列出「行程僅供參考」或「以當地旅遊業者所提供之內容為準」等文字記載。
2. 行程必須明列行程中所使用之飯店名稱（可列數家同等級飯店擇一，但不可只寫「或同等級」字樣），並請提供行程表所列飯店等級證明（旅遊地區無飯店星級制度，請提供飯店設備及住房價格DM）。
3. 景點參觀方式，必須標示景點參觀方式：入內參觀☆、下車參觀。若未標示為行車經過，行程敘述應註明是否含門票。
4. 載明購物安排及時間（說明購物站數、購物項目及停留時間）。
5. 行程不得以購物佣金來彌補團費，除了成人及兒童有區分外，團體售價不可因旅客身分、年齡而有所不同（如不可因是學生、18歲以下或65歲以上，未具購買力而團費加價）。
6. 行程中使用之飯店、餐廳、交通工具須合法安全，致力維護金質旅遊行程之旅遊品質，以達到旅客滿意之目的。

7.行程中如有自費項目，應事先於行程表記載並標明價格及內容，不得強迫推銷自費行程。

金質旅遊行程評選：分國民旅遊、入境旅遊、出境旅遊、台灣創意旅遊（包含入境及國旅）、出境創意旅遊等五大類，評分內容及分數比率不完全相同。以國民旅遊、出境旅遊類，評分內容及分數比率如下：

1.行程企劃重點（20%）

評選要項：(1)產品特色及創新度（10%）

(2)行銷策略及市場分析、曾獲旅遊相關單位推薦或得獎（10%）

2.產品設計及內容（50%）

評選要項：(1)航班安排（10%）

(2)景點交通路線安排順暢性（10%）

(3)旅館安排說明（10%）

(4)餐食安排（10%）

(5)旅遊景點安排及參觀時間（10%）

3.團費售價合理性（10%）

4.綜合：20%

評選要項：(1)有無旅客投訴（5%）、旅客滿意度（5%）

(2)自費活動安排（3%）、購物安排（4%）、風險管理暨應變措施管理（3%）

2018獲金質獎之行程——以中國大陸華南地區為例

鳳凰旅行社

◎慢～遊黃山深度5日（山上3晚）　長榮

◎團費32,900～38,900元（價差因不同航空公司，含司機、導遊、領隊及行李小費）

★行程特色

1. 為維護旅遊品質，每團旅客人數保證不超過25人，以避免團員人數太多，走行程、用餐、購物花過多的等待時間。

2. 黃山山上住宿3晚，滿足仁者樂山的您，2晚住宿黃山山上唯一五星酒店（西海酒店）。1晚住宿白雲酒店四星。

3. 輕鬆玩山（手提行李三段挑運）～

4. 首創輕鬆遊黃山～玉屏纜車上黃山，(1)從玉屏纜車站，挑夫將您的手提行李挑運至白雲賓館;(2)白雲賓館挑運至西海飯店;(3)西海飯店挑運至太平纜車站（限兩人一包手提行李，我們提供行李包為60*45公分）

 ＊黃山山上無一尺平路，均是階梯。大件行李均寄存山下酒店（不宜帶貴重物品），只能另備三天換洗衣物上山（布袋式小包～不宜帶拉桿式行李上山）。

5. 增加「西海大峽谷」景區，增加一趟地軌纜車。

6. 徽州「中國畫裡的鄉村」～宏村（世界文化遺產）。

7. 全程採用三排座車，全程配用Wi-Fi機（一間房1台），Wi-Fi帶著走，在車上、走景點、房間內皆可用，每天流量500MB（臉書、LINE、台灣網站……可正常使用，請妥善保管機台，如遺失需付Wi-Fi機台費用NT4,000元）。

8. 贈送：黃山「登山拐杖」（合金材質，可伸縮）。

9. 全程無購物站、無自費活動（導遊會於車上介紹當地土產及小紀念品，無推銷壓力，您可依是否需要自行購買）。

10. 註：年齡65歲以上，此行程可享有門票優待，請於各景點配合出示台胞證，全程可退190人民幣，於當地現退（60～64歲可退95元）。

11. 註：為響應環保，黃山山上酒店不提供一次性用品（牙膏、牙刷、拖鞋、沐浴乳、洗髮乳），敬請貴賓自備。

2018獲金質獎之行程——以東南亞地區為例

中國時報旅行社

◎【華僑越南】頂級海上天堂Villa（加冠升級版）5天
◎團費34,900元起（含司機、導遊、領隊小費）

★詳細特色

精選中的嚴選：

1. 市場上唯一至尊行程住宿飯店：唯一市場上沒有或同級的住宿。

2. 下龍灣入住五星級海上VILLA（天堂遊輪華僑號），船內裝潢精緻、房間寬敞。有獨立碼頭直接上船不必小船換大船。

3. P.S.本行程報價為，船上使用Deluxe Room（無陽台），加價升等房型：
 • 升等Deluxe Room 陽台房（每人須加價NT 1000）
 • 升等Suite Room（每人須加價NT 2000）
 • 升等房型以船公司確認為主

4. 船上小費：船上小費每房約USD 5～8，請自行投入船上小費箱，團費內不包含敬請自理。

★餐餐美味《特色美食》

1. MADAM YEN 36古街精緻越式料理（含可樂或當地啤酒一瓶）。

2. 下龍灣最佳餐廳～螃蟹火鍋餐（含可樂或當地啤酒一瓶）。

3. 天堂號遊船精緻午餐（含飲料）／精緻晚餐西式套餐（含飲料）＋獨家加贈活蟹料理，每人一隻／精緻早茶餐（07:00）／精緻自助早餐（08:15）。

4. ABC休息站　越南河粉＋法國麵包＋咖啡。

5. Home百年古屋越式料理。

6. DON'S西式套餐。

7. 河內五星飯店自助晚餐。

★百分百嚴選行程，不安排購物站（不含中途休息站）

1. 【一般贈送】每天車上礦泉水一瓶／團體照一張／越南風情斗笠／清涼椰子一顆或時令水果一顆／玉桂油一瓶。

2. 【市場唯一】遊覽車上配備免費Wi-Fi無限分享器，讓您走到哪打卡到哪，網路訊息不間斷。

3. 下午茶優閒饗宴：36古街文化街景下午茶。

4. 36古街加贈，電瓶車遊古街，讓您輕鬆暢遊古街風情文化。

5. 河內豪華國寶水上木偶劇。

（續）2018獲金質獎之行程——以東南亞地區為例

★特別安排

1. 下龍灣內保證入住，嚴選下龍灣最優質船隊——The Paradise Cruises Halong Bay。「Paradise華僑號」為下龍灣數一數二的頂尖船隊，旗下擁有五種品牌遊船Explorer、Splendor、Luxury、Privilege、Peak，提供一日到多日，優質到頂級需求的不同旅遊選擇。而船公司除了擁有私人碼頭，於碼頭邊還設有咖啡吧，讓旅客舒適的完成登船手續。船體為法國製造，至越南組裝完成的-華僑號，以古典風尚的外型，搭配亮橘色大帆，氣勢驚人。船上美食不管是自助式或套餐，皆十分具國際水準，所以華僑號從下水服務以來，已獲得各國旅客一致好評。

2. 下龍灣保證入住，巡洲島上2014年最新開幕（SLH小型奢華精品酒店）PARA-DISE SUITES下龍灣唯一新市鎮酒店、LIVE BAND現場SPA健身房設備一流。

2018獲金質獎之行程──以北美洲地區為例

金龍旅行社

◎加拿大全覽「洛磯城堡‧遊船品瀑」13天

◎團費 TWD 164,900 起（不含小費，不含行李小費，不含接送費）

★詳細特色

1. 直飛溫哥華。三段國內線～直飛溫哥華，並安排三段中段飛機，溫哥華／多倫多&蒙特婁／卡加利&卡加利／溫哥華

2. 賞心悅目。絕美景緻～尼加拉瀑布：安排「霍恩布洛爾」瀑布遊船，體驗尼加拉瀑布萬馬千軍的磅礴氣勢。千島群島巡遊：暢遊景緻優美的美加交界奇幻之境，並搭乘「千島遊船」欣賞矗立兩岸的豪華別墅。冰原景緻：秀麗的佩托湖&弓湖，以及安排「巨輪雪車」欣賞大自然神奇力量（註：若因氣候或安全因素未開放或無法乘坐，每人退費加幣40元）。

3. 優鶴國家公園：天然美景倒映在翡翠湖面上，此情此景永生難忘.及讓人驚嘆的8字型螺旋隧道。

4. 班夫國家公園：搭乘硫磺山纜車感受洛磯山脈磅礴氣勢，還可在山頂遇到松鼠及巨角野羊的蹤跡。

5. 飛越加拿大：讓你坐在4D劇院裡，橫跨加拿大6,000公里的國土，身歷其境飽覽自然人文風光（註：孕婦以及身高未滿102cm的小孩不可乘坐，小孩可退費台幣250元，大人可退費台幣400元）。

6. 多倫多CN塔：登上觀景台，體會安大略湖壯闊的氣勢，與多倫多迷人的都市景觀。

7. 布查花園：在巧妙的人工精緻規劃下，玫瑰及低窪花園、日式庭園等一次呈現在您面前。

★經典鑑賞‧加拿大名城

*《蒙特婁》美洲小巴黎之稱，充滿英系後裔交織的迷樣城市，聯合國教科文組織更認定為設計之都。

*《魁北克》曾是法國殖民新法蘭西首府，教科文組織保護的世界級古蹟城市，充滿著法式浪漫風味。

*《渥太華》加拿大首都，曾是木材及貿易的運輸通道，在一百二十多年前的民主文化就從此城開始。

*《多倫多》加拿大第一大城金融重鎮，該市同時也被多個經濟學智囊團列為世界最宜居的城市之一。

*《溫哥華》身為加拿大第三大城，多年來在各項世界最佳居住城市調查中名列前茅。

（續）2018獲金質獎之行程——以北美洲地區為例

★獨特品味‧指定餐食安排

＊班夫國家公園露易絲湖區域安排了「露易斯城堡飯店內晚餐」&班夫鎮「韓式火鍋料理」。

＊溫哥華安排有龍蝦、螃蟹的「中式海鮮料理佐葡萄酒」。

＊雙重景色饗宴，尼加拉瀑布旁的「SKYLONE高塔景觀料理」&「TABLE ROCK瀑布景觀西式套餐」。

＊深入加東地區首選魁北克「法式浪漫典藏饗宴（佐紅酒）」&充滿異國氛圍的「國際百匯自助餐」。

＊優鶴國家公園安排於擁有詩情畫意風景的翡翠湖邊，於「翡翠湖畔餐廳」享用午餐。

＊充滿英國西歐情調的維多利亞安排「義式肋排佐義大利麵」並於布查花園內安排「有機料理花餐」。

＊在加拿大法語區，特地安排有異國風味氛圍及美食的「國際百匯自助餐」。

★優雅風範‧嚴選住宿品質 ～

＊《尼加拉瀑布區》HILTON HOTEL & SUITES FALLSVIEW或EMBASSY SUITE FALLSVIEW或Marriott on the Falls或同等級飯店（非一般房型，皆為面瀑布豪華套房。若無法入住面瀑房，恕不出團）

＊《露易斯湖》費爾蒙露易絲湖城堡飯店，被稱為洛磯山脈的寶石，有著白色大理石豪華歐洲宮殿風格的外觀，深柚木色的欄杆及米白色粉刷和紅色為主的地毯。飯店內每間餐廳都有大片落地窗，可欣賞窗外壯麗的維多利亞山。有著美麗的湖光山色伴您入睡，和您一起甦醒，再加上城堡完全與雪峰、碧湖融為一體，更是襯托了它的美麗！（若無法入住露易絲湖城堡旅館，恕不出團）

　　註：費爾蒙系列城堡飯店因應北美旅客旅遊習慣一般皆提供一大床雙人房型為主且無法加床，雙床雙人房型可需求但不保證會有，需以當天入住情形為主。

＊《維多利亞》百年帝后城堡飯店，沿襲著城堡的典雅風格，外觀採用城堡型並爬滿長春藤的英式建築，是深受英女王喜愛的皇家御用城堡酒店，亦是維多利亞市的地標建築，其典雅的造型和富麗堂皇的裝潢，極具英倫風情，華而不奢壁飾的藝術級裝潢及壁畫、壁飾等，更別具特色，值得您細細品味！

　　（如遇帝后城堡飯店客滿，每人每晚退台幣1,000元，且安排住宿Hotel Grand Pacific格蘭太平洋酒店或Delta Victoria Ocean Pointe Resort and Spa或Inn at Laurel Point或同等級維多利亞港灣飯店）

附錄六　世界各國插座及電壓一覽表

各國插頭及電壓不同，以下為世界各國插座及電壓一覽表

	國家	電壓／周波率	插座種類
A	台灣 Taiwan	AC 110V, 60Hz	A
	中國大陸 China	AC 220V, 50Hz	C
	香港 Hong Kong	AC 220V, 50Hz	D
	澳門 Macao	AC 220V, 50Hz	F, D
	日本 Japan	AC 100V, 50Hz	A
B	南韓 South Korea	AC 220V, 60Hz	C
	新加坡 Singapore	AC 230V, 50Hz	D
	泰國 Thailand	AC 220V, 50Hz	C, A
	馬來西亞 Malaysia	AC 220～240V, 50Hz	F
C	菲律賓 Philippines	AC 220V, 50Hz	A, F
	印尼 Indonesia	AC 220V, 50Hz	B, C
	越南 Vietnam	AC 220V, 50Hz	A, C
	蒙古 Mongolia	AC 220V, 50Hz	A, C
D	印度 India	AC 240V, 50Hz	C
	緬甸 Burma	AC 220V, 50Hz	C, F
	尼泊爾 Nepal	AC 220V, 50Hz	C
	斯里蘭卡 Sri Lanka	AC 220V, 50Hz	C
E	汶萊 Brunei	AC 220～240V, 50Hz	C, F
	孟加拉 Bangladesh	AC 220V, 50Hz	C
	阿富汗 Afghanistan	AC 200V, 50Hz	C
	沙烏地阿拉伯 Saudi Arabia	AC 110-220, 50Hz	A, C
F	約旦 Jordan	AC 200V, 50Hz	C, A, F
	科威特 Kuwait	AC 200～240V, 50Hz	F
	以色列 Israel	AC 200～240V, 50Hz	C
	土耳其 Turkey	AC 220V, 50Hz	C

歐洲國家

	國家	電壓／周波率	插座種類
A	英國 U.K.	AC 240V, 50Hz	D
	愛爾蘭 Ireland	AC 220V, 50Hz	F
	荷蘭 Netherlands	AC 220V, 50Hz	C
	比利時 Belgium	AC 220V, 50Hz	C, F
B	盧森堡 Luxembourg	AC 220V, 50Hz	C
	法國 France	AC 220V, 50Hz	C
	德國 Germany	AC 220V, 50Hz	C
	奧地利 Austria	AC 220V, 50Hz	C
C	義大利 Italy	AC 220V, 50Hz	C
	西班牙 Spain	AC 220V, 50Hz	C
	葡萄牙 Portugal	AC 220V, 50Hz	C
	瑞士 Switzerland	AC 220V, 50Hz	C
D	希臘 Greece	AC 220V, 50Hz	C
	丹麥 Denmark	AC 220V, 50Hz	C
	瑞典 Sweden	AC 220V, 50Hz	C, F
	挪威 Norway	AC 220V, 50Hz	C
E	芬蘭 Finland	AC 220V, 50Hz	C
	冰島 Iceland	AC 220V, 50Hz	C
	匈牙利 Hungary	AC 220V, 50Hz	C
	羅馬尼亞 Romania	AC 220V, 50Hz	C
F	保加利亞 Bulgaria	AC 220V, 50Hz	C
	波蘭 Poland	AC 220V, 50Hz	C
	捷克 Czech	AC 220V, 50Hz	C
	俄羅斯 Russia	AC 220V, 50Hz	C

美洲國家

	國家	電壓／周波率	插座種類
	加拿大 Canada	AC 110V, 60Hz	A
	美國 America	AC 120V, 60Hz	A
A	墨西哥 Mexico	AC 120V, 60Hz	A
	巴拿馬 Panama	AC 120V, 60Hz	A
	海地 Haiti	AC 120V, 60Hz	F
	多明尼加 Dominican Rep.	AC 120V, 60Hz	A
B	多米尼克 Dominica	AC 220V, 60Hz	F
	瓜地馬拉 Guatemala	AC 110V, 60Hz	A
	貝里斯 Belize	AC 110V, 60Hz	A
	薩爾瓦多 Salvador	AC 110V, 60Hz	A
C	宏都拉斯 Honduras	AC 110V, 60Hz	A
	尼加拉瓜大 Nicaragua	AC 110V, 60Hz	A
	哥斯大黎加 Costa Rica	AC 110V, 60Hz	A
	玻利維亞 Bolivia	AC 110V, 60Hz	A
D	阿根廷 Argentina	AC 220V, 50Hz	B, F
	巴西 Brazil	AC 110/220V, 60Hz	B
	巴拉圭 Paraguay	AC 220V, 50Hz	B
E	蓋亞那 Guyana	AC 110V, 60Hz	A
	哥倫比亞 Colombia	AC 110V, 60Hz	A
	烏拉圭 Uruguay	AC 220V, 50Hz	三孔平行式
	厄瓜多 Ecuador	AC 120V, 60Hz	A
F	委內瑞拉 Venezuela	AC 220V, 50Hz	A
	智利 Chile	AC 220V, 50Hz	F
	祕魯 Peru	AC 220V, 50Hz	A, B
	蘇利南 Surinam	AC 220V, 50Hz	B
	法屬圭亞那 Franc Guiana	AC 220V, 50Hz	C

大洋洲國家

	國家	電壓／周波率	插座種類
A	澳洲 Australia	AC 240V, 60Hz	E
	紐西蘭 New Zealand	AC 220V, 60Hz	E
B	斐濟 Fiji	AC 240V, 50Hz	E
C	所羅門群島 Solomon Islands	AC 220-250V, 50Hz	D
	關島 Guam	AC 110V, 60Hz	A
D	帛琉 Palau	AC 110V, 60Hz	A
E	賽班 Sapiens	AC 110V, 60Hz	A
	東加 Tonga	AC 220-240V, 50Hz	D
F	巴布亞新幾內亞 Papua New Guinea	AC 240V, 50Hz	E

非洲國家

	國家	電壓／周波率	插座種類
A	摩洛哥 Morocco	AC 220V, 50Hz	C
B	埃及 Egypt	AC 220V, 50Hz	C
C	史瓦濟蘭 Swaziland	AC 220V, 50Hz	F
D	中非 Central African	AC 220V, 50Hz	C
E	南非 South Africa	AC 220V, 50Hz	C, F
F			

資料來源：取自邁多科技股份有限公司YaLab儀器儀表網。